茶道歲時記

日本茶道中的季節流轉之美

鄭姵萱

茶名 宗萱——

著

CHADO SAIJIKI

京華日本文化藝術交流協會理事長——鄭姵萱老師は初めての裏千家准教授茶名　宗萱として長年に渡り台湾にて後進の指導と茶道の普及に努めております。

より一層深く学びたいと2016年4月に再び日本へ留学し、二年間京都の裏千家学園茶道専門学校にて更に研鑽を積まれました。

この度、前著《茶道（茶の湯入門）：跟著做就上手的第一本日本文化美學解析書》に続き第2冊目《茶道歳時記》を上梓されることは誠に喜ばしいことであります。

日本には春夏秋冬の四季があり、茶道はその「季節感」をとても大切にしており季節ごとの気候や風情に合わせて点前も道具も茶花も菓子も変化します。

宗萱さんが、通年を通して裏千家茶道で学ばれてこそ得られた貴重な文化的体験や経験を基に年間を通しての様々な茶事や行事も含め《茶道歳時記》として纏められています。

前著は台湾と中国で非常に優れた販売実績を有していると お聞きしており本著によって更に皆様の茶道の知識や日本文化への理解がより深まり、お稽古の一助になることと思います。

宗萱老師のこのような活動を通して、台湾と日本並びに中国と日本の友好親善がますます進むことを願ってやみません。

日本裏千家茶道名譽師範教授

閣宗豐

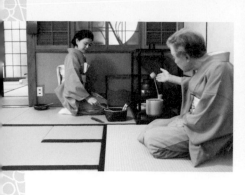
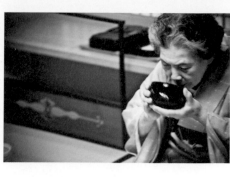

台灣首位取得裏千家準教授資格，茶名　宗萱的京華日本文化藝術交流協會理事長鄭姵萱老師，在台灣多年來都致力於茶道推廣的工作，並不忘提攜後進。

為精進技能，她於二〇一六年四月再次前往日本京都‧裏千家學園茶道專門學校留學兩年鑽研茶道。

得知繼首本著作《茶道（茶の湯）入門》：跟著做就上手的第一本日本文化美學解析書》後，鄭老師再次推出全新作品《茶道歲時記》，內心感到無比欣喜。

日本春夏秋冬四季分明，故茶道文化也相當重視「季節感」。會配合季節變化與風情，使用不同種類的點前、道具、茶花與菓子。

宗萱老師以其多年來於裏千家茶道所學到的寶貴文化經驗與體驗，將一年四季的茶事、儀式彙整成這本《茶道歲時記》。

據悉前本著作於台灣和中國銷售成績都很好。本書則更能讓讀者對茶道知識與日本文化有更深一層的認識，對茶道的練習也頗有幫助。

也盼望透過宗萱老師的努力，能更進一步促進台日與中日的友好關係。

日本裏千家茶道名譽師範教授

関宗貴

世界を結ぶ茶の心

日本の伝統文化としての茶道は「和敬清寂」の精神と共に花道・書道・建築・着物など幅広い分野と関わりを持つ「日本の心」を代表する総合芸術であります。

裏千家は世界の約40ヶ国に110余箇所の海外拠点を持ち、裏千家宗家から派遣された茶道講師が常駐する海外出張所は北京・天津・大連・広州を始め世界の要所にあり、茶道の普及と日本文化の紹介に努めております。

茶道は中国から日本に伝えられ、儒教や道教・易・陰陽五行といった中国で生まれ育った思想体系や文化と深い繋がりがあります。

そのような中、鄭姵萱(宗萱)さんは20有余年研鑽をつまれ裏千家准教授として台湾で長年にわたり後進の指導にもあたられ、2014年には中国語で《茶道(茶の湯入門)》を出版され台湾だけでなく広く中国大陸でも茶道のPRにご尽力されてこられました。

そしてこの度、この素晴らしい茶道をより多くの華人の方々に知ってもらい茶道を通じて国際友好親善のお役にたちたいと平和への願いを込めて中国語で第二冊《茶道歳時記》をご出版される事は誠に喜ばしい事であります。

入門書である一冊目では載せられなかった更に深めた内容であり、裏千家学園でこの二年間学び直し研鑽を積まれた知識や実技を踏まえ、茶事や水屋 番など様々な体 を生かしその心得なども執筆されております。

この本を通じて、美しき日本文化である「茶の心」と共に両国の相互理解が深まり、ますます文化交流が発展する事を心よりお祈り申し上げます。

前茶道裏千家淡交会副理事長
前裏千家事務総長
前裏千家学園理事・教頭

関根宗中

2018年4月24日

連結世界的茶之心

被視為日本傳統文化一環的茶道，秉持著「和敬清寂」的精神，與花道·書道·建築·和服等眾多範疇都息息相關，可說是一門代表「日本之心」的綜合藝術。

裏千家在全世界四十多個國設立了約一百一十個海外據點，來自裏千家宗家茶道講師常駐的海外據點分布於包含北京·天津·大連·廣州等的世界文化重鎮，致力於茶道的推廣與日本文化的介紹。

日本茶道文化來自中國，與儒教·道教·易經·陰陽五行等中國蘊育出的思想體系、文化都頗有淵源。

在這樣的緣分下，鄭姵萱（宗萱）老師苦心鑽研茶道二十餘年。取得裏千家準教授資格，長年來提攜後輩不遺餘力。二〇一四年以中文推出了《茶道（茶の湯入門）》一書。不僅在台灣，也竭盡一切努力將茶道文化推廣至中國各地。

此次為了讓更多華人認識茶道之美，並透過茶道為國際友好親善與世界和平貢獻一份心力，鄭老師推出了第二本中文著作《茶道歲時記》，在此獻上我最誠摯的祝福。

本書內容包含首本入門書未能提及，更深一層的茶道文化，以及在裏千家學園留學兩年所習得之知識與實際技巧，透過茶會、擔任水屋值班人員所獲得的各式經驗、活用心得等等，分享記錄於書中。

衷心盼望能藉由此書，以優美日本文化裡的「茶之心」促進兩國間的相互理解與文化交流。

前裏千家學園理事·教頭
前裏千家事務總長
前茶道裏千家淡交會副理事長

関根宗中

2018年4月24日

人生精髓展現於茶道精神

走遍千山萬水、歷經種種人生悲歡離合，最近特別有感觸而喜歡的一句日文是「一期一會」。中文意思是相逢自是有緣，緣聚緣散、活在當下。此也正是茶道精神的表徵。

教書多年，優秀學生當中有一位名叫鄭姵萱，長相甜美、可愛。在她大學時代即對此小女孩留下非常深刻的印象。大學畢業之後輾轉得知，她不惜重金積極赴日本學習日本茶道、日本舞蹈。內心實在佩服她的毅力與決心。當她再次出現在我眼前時，我驚覺她的蛻變。簡直就蛻變成一位既含蓄又氣質典雅的日本女性了。文化浸透人心而改變內外在美的力量之大，再次印證在我眼前。

喜歡大自然，重視四季瞬息變遷的季節感，是日本文化的特色之一。從平時日文的打招呼用語、書信文上的季節問候語，就能端詳出一二。而以五、七、五、七、七等三十一個字組合而成的日本韻文創作和歌，乃至於在日本中世時代發展出的連歌，再由連歌的發句發展出的俳諧、之後成為日本近代所稱的俳句，無一不是重視風情萬千大自然景物的吟詠。特別是由五、七、五共十七個字組合而成的日本俳句，將季節感展現無遺的日本代表創作，也是號稱世界上最短的詩歌。隨著四季變化的自然景物而編撰的春、夏、秋、冬的《歲時記》，則為俳句創作時的重要參考書籍。而松尾芭蕉大師就是日本俳聖巨匠，享譽國際。同此脈絡下發展出的茶道，同樣是注重季節感的怡人心性之藝術創作。

欣聞優秀高徒姵萱把季節感與茶道精神融而為一，即將出版圖文並茂的《茶道歲時記》之際，本人非常樂意為她寫序，聊表欣慰之意。透過多次與姵萱閒聊中，得知她長年學習茶道漸入佳境，體悟到茶道精神背後有厚實的唐宋詩詞文化元素強力支撐著。此更令她盡情享受大自然季節的美感、神遊於浩瀚無涯的詩詞美學探索、沈潛於靜寂的日本茶道世界。此般境界為何？想必大家都很想一窺究竟吧！那就建議大家不妨買本《茶道歲時記》來細細品讀吧！在午後的休閒時光或是在夜深人靜時分，相信此刻的您，一定會有非凡的領悟，引發生命旋律的共鳴！一起來領悟「一期一會」的刻骨銘心的感動吧！

淡江大學日文系教授兼主任

曾秋桂

2019年7月3日於滬尾淡水

北投文物館是一座非常幽雅舒適的兩層樓日式建築。她是市定私有古蹟、私人博物館，也是日本茶道裏千家北投協會愛用的教學示範空間。自二〇〇六年十二月起，協會會員固定於每個週末至此學習茶道，同時邀請現年九十歲的裏千家茶道名譽師範関宗貴教授，親自從日本橫濱飛來蒞臨指導。

由於這個機緣，很早即加入協會成為一百多位會員之一的鄭姵萱老師，入室於関教授迄今已有十三年。鄭老師擁有臺灣第一位裏千家準教授資格，曾於二〇一四年八月出版《茶道（茶の湯入門）》，此係第一本以臺灣人學習日本傳統文化經驗的茶道專書，除了介紹茶道精神與歷史、茶室與茶會客人，以及茶道具的美學外，更特別帶領讀者到京都茶席體驗，給人耳目一新的感覺。

本書《茶道歲時記》是鄭老師的最新力作，鉅細靡遺地記錄了茶會與茶事種類以及每個月的茶道風範，也說明了日本茶道在臺灣與中國大陸的因地制宜，更且介紹名店與藝術家，豐富而深入，而北投文物館的茶道教室，也被呈現在書中。感謝鄭老師為日本茶道文化推廣的付出與用心。

藉由本書的出版，可讓更多人認識日本茶道的生活美學，而北投文物館的日式古蹟，最能呼應「和、敬、清、寂」的茶道境界以及「一期一會」的最高精神。

財團法人福祿文化基金會執行長兼北投文物館館長

李莎莉

2019年5月25日

抹茶是中國宋朝傳至日本的一種飲茶方式，在中國歷經多次戰亂已然消逝在時間的洪流之中，卻在日本得以保存發揚！更在其特殊的民族性下使其成了一種技藝、文化，成為了所謂的茶道。

而茶道之心更是在這本書中展露無遺，宗萱老師以二十五年的茶道修習歷程，帶著我們從第一本書《茶道（茶の湯入門）》一個步驟一個步驟的進入茶道的世界，而至現在的這一本書《茶道歲時記》，更是隨著季節更迭，進一步的從節氣、環境、器具、乃至時令的不同，靈機應變去體貼參與茶席的客人，而這份體貼之心便是茶之心。

這本《茶道歲時記》可說是完美展現出代表日本茶道精神中的利休七則『茶は服のよきように，炭は湯の沸くように，夏は涼しく，冬は暖かに，花は野にあるように，刻限は早めに，降らずとも雨の用意，相客に心せよ』簡淺卻深繁，讓讀者透過這本書得以一窺茶人如何在一服茶中打入人生的四季，那股一期一會的體悟，正所謂的一沙一世界，剎那現永恆！茶道世界的迷人靈魂便就此展現而出！

但正如同開頭所言，茶道本源我中華文化，身為中華兒女的宗萱老師自然也想為文化盡份棉薄之力，期許著將此份文化再導回中華，透過本書及兩岸三地的教學，在日本茶道中找尋中華文化的影子，再將其優美的思想再次的介紹給全世界。期盼中華的茶道文化能和溫泉博物館一般，雖然曾經被淹沒在荒煙蔓草之中，卻能重新的被發掘整理。再和宗萱老師一般，有志的文化人手中，再次的追本朔源找回屬於我固有的中華文化。也許，屆時，和日本的茶道會略顯不同，但又何妨，如同書中介紹的十二個月份，四季更迭歲月流轉，只要茶心不失，不過就是各領春秋而已。何況茶聖千利休不也說過，美～可是我說了算！

北投溫泉博物館館長

鍾兆佳

路漫漫其修遠兮，吾將上下而求索

我雖從小就喜歡書法、繪畫等藝術活動，但對讀書卻不擅長，從沒想過竟然因學習日本茶道的緣份，在離開學校之後又有了接觸中華文學與藝術的機會。在茶道學校完整學習過後，才更深地理解中國的詩詞歌賦、古典文化是如何體現在日本茶道當中。既感動，也覺得與有榮焉。

本書的書名《茶道歲時記》從何而來？提到歲時節令，現代多推崇日本人對四季變化的細膩感受，但「歲時記」的體例是出自中國南北朝的《荊楚歲時記》——記錄長江中游荊楚地區，漢族自元旦到除夕二十四節令風俗的筆記體文集。江戶時代儒學家貝原益軒的《日本歲時記》即參考了這些中國古籍而撰寫之著作，由於茶道與生活密不可分，本書也將茶道與歲時概念結合，按月介紹日本茶道作法與季節變化體現在生活中的種種。

由於日本當地有諸多茶道流派、也常有研究或著述發表，直接閱讀日文書常能獲得各種珍貴的見解，但因語言和文化上的差異，對外國人來說仍有隔靴搔癢之感，即使去上課，茶道老師通常只指點如何做，卻不解釋為何這麼做，所以我想藉由自身經驗，以較淺顯易懂的文字方式，重新整理二十五年來學到的茶道知識，尤其是以參加茶事之客人的觀點出發，告訴大家茶道不僅是做點前打茶的手法，更要懂得欣賞美術品的搭配、茶室的擺設和各種嚴格規矩的用意，才能一窺茶道浩瀚美學世界之堂奧，並理解亭主如何用心，能參與一場茶事又是如何幸運的過程。茶道講求無微不至的款待，在本書中，介紹每個月份時也搭配了不同的日本傳統色和植物花紋以「款待」讀者。

猶記開始練習手折疊帛紗時，每一個環節都是那麼生澀。得經過無數的修練，才能練就現在的自己，而為了更加精進還必須付出更大的努力。茶道基本上是一種對不完美的崇拜，就像它是一種在難以成就的人生中，希求有所成就的企圖一樣，但願此書有幸成為有意學習茶道者的指標，就算一些些的茶趣、茶心滲透進讀者心中，也會令我開心不已。我也在跌跌撞撞當中反覆反省修煉，不管人生或茶道皆持續溫故知新，路途雖遙遠但盼終其一生，用茶道來記錄我的人生歲時記。

期盼～人已走，茶未涼。

鄭姵萱（宗萱）

目錄

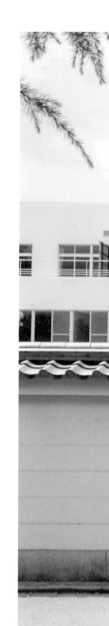

第1章

與時俱進的日本茶道

讓自然融入茶道、茶道融入生活，
深化茶道在日常生活的文化底蘊，
推廣茶道在現代社會的實用益處，
才是茶道能傳承下去的一帖良方。

日本茶道是一種以點茶待客，重視禮節與人心交流的文化。藉由嚴謹的一套禮儀與程序，由形入心，讓人循序漸進的進入一個為了奉上一服令人滿足的茶，更精準、慎重作為的世界。而在實踐與練習的過程中，除了能磨練五感、心性，學習彼此體貼與尊重，欣賞自然與萬物之美，將其種種內化為個人修養之外，更可從中感受日本人的精神源頭與美學意識。

很多人會說日本茶道儀式太多，只是喝杯茶，為什麼要這麼麻煩呢？但是在我看來，我們卻需要儀式感，因為這些儀式能使我們感覺幸福。

在法國名著《小王子》中，狐狸對小王子說了這麼一段話：「如果你每天都能在同一時間來，那麼我從三點開始就感覺開心了。時間越近，我就越來越感到快樂。到了四點時，我就會坐立難安、迫不及待起來。我想讓你知道我有多麼的興奮！但如果你隨便什麼時間來，我就不知道在什麼時候準備迎接你的心情，所以還是

應該有個儀式……」

「儀式是什麼？」小王子問。

「這也是那些經常被人們忽略的。」狐狸說，「就是定下一個日子，使它不同於其他的日子；定下一個時間，使它不同於其他的時間。例如，在捕捉我的獵人中就有這樣一個儀式：每週四，他們都會和村裡的姑娘們跳舞。所以，週四對我來說就是一個好日子！我可以盡情地到葡萄園那頭散步。但是，如果獵人們隨時都會開舞會的話，那每一天都會是千篇一律的，而我就一個假期也沒有了。」

對狐狸來說，它和小王子的見面，因為有了儀式而感到很快樂，使它發現了幸福的價值。我們的生活不是也一樣嗎？儀式是既定規矩，又凌駕規矩之上。嚴謹的日本茶道，茶室中都是無所不在的規矩，時間控制經過精密計算，流程安排縝密不亂，動作要求細緻入微。日本茶道的儀式，會讓人屏住呼吸，眼神總落在亭主身上，不敢亂動出聲，讓人忘卻所有俗事，專注著一種文化，專注著一種藝術，專注著一種美。

原來喝茶也可以如此聖潔隆重，這種儀式感讓人嘆為觀止。

而修習茶道對生活有何好處？直白地說就是使人看起來不那麼「隨便」。在適當的場合，能做出適當的舉止、穿著，尊重自己，也尊重他人。茶道是一個完整的生活體系。我常跟學生說，不是來教室上課才是「做」茶道，茶道很生活化，在生活中處處可以體現茶道精神。

茶道精神：一座建立、真誠款待

一座建立的「一座」，是指本席茶事所有參與者，「一座建立」，是說參與者的地位都是平等的，人們要相互尊重，創造、共享一個和諧的茶室氣氛，也是茶道四諦——和、敬、清、寂中「敬」的體現。

方圓茶室中，賓主同處於一個無高低貴賤之分、齊頭式的平等位置上，在短暫時空中，真情流露的相敬相愛，而達到自然的交流。

此間茶室同時設有貴人口及躪口。

貴人口

躪口

茶室中原有設置限定貴賓專用的「貴人口」，之後千利休改革了走華麗寬廣風格的書院茶室，奠定以茅草屋頂、土牆、四疊半以下的簡樸草庵茶室風格，在草庵茶室中使用的是象徵人人平等的「躙口」，高六十六公分、寬六三公分的設計，讓人不得不低頭入室，是提醒人要懂的謙虛、謙卑的意思。客人不論身份地位都必須從這個小入口鑽進來，是藉每次外入室，是提醒人要懂的謙虛、謙卑的意思。客人不「型」低頭通過而提醒內「心」，即茶道中由型入心的概念。而古時武士若有佩刀，亦必須將刀置於茶室外「刀掛」處，進入茶室就是平等和平的世界。

把同樣的用語換個順序，也可以有不同的意涵，例如「建立一座」，表示盡量做自己能力所及的事來招待客人，讓邀請者和被邀請者因互動往來，同時讓身心靈提升至舒服的狀態最是完美，雖然說起來簡單，卻是意外深奧呢。

這些年來，透過稽古練習與知識增加，發覺茶道培養的是全方位的觀察力與體貼心。從前懵懂無知，對許多規矩感到好奇，到現在逐漸能夠理解種種規範背後皆是先人累積的智慧，也能更深刻地感受亭主是如何在各種細微的地方也毫不馬虎地展現款待之情。光是從「灰形」這樣幽微之處的準備與雕琢，就有諸多學問。茶道中使用「炭」燒火煮水，燃炭後所產生的灰，幾乎世上的所有地方皆將之視為無用的副產品，只有日本將「灰」提升到茶道舞台，讓灰也融入極致而無所不在的款待。

在茶道的世界中，炭並非隨意堆疊，灰也不四處散落，而是講究「灰形」，灰形融合了陰陽、水火的概念，象徵天地運行，也蘊含主人祈求主客緣份連結不斷的期待。經過細篩的灰，蓬鬆而細緻，通常由亭主在茶會前日整理完成，並有各種造型。夏季炎熱，

二文字的灰形，從上方俯視，二文字表示灰中的上下兩條平行線，中央畫上水卦，撒上蒔灰代表點點繁星，製造清涼感。

五月至十月使用風爐，會加入白色蒔灰營造星星意象，使客人感受清涼，在前方靠近客人處也會提高灰的高度，稍微遮擋熱氣。炭黑、灰暗、火紅，加上添色的白枝，組成元素雖然簡單，但加上時間行進的影響後，便能營造多采多姿的變化。冬季寒冷，地爐時節整理灰形時，要使山陵微微凹陷，方便客人觀賞溫暖的火焰，也能感受燃燒的溫暖，還能透過灑落濕灰的安排，讓客人於茶釜移出添加炭火時，觀察灰形因熱氣中央乾燥，而往外擴散仍然濕潤的漸層感。

如上所述，茶道的款待隱藏在許多細節之中，但客人若沒有受過茶道訓練，可說不明究理，眼前只見到一片黑灰，或者當日心中另有雜事俗務，對主人的苦心視而不見，此皆無法達成前述的「建立一座」，主客互相完成美好茶事的精神。

茶道對五感的磨練

眼、耳、鼻、口舌與肌膚，這是我們知覺外界的「五感」。在茶道充滿「反覆」及「細節」的訓練中，可以不斷增進五感的敏銳，也能從感知的細微聲響中察覺茶事進行的節奏或亭主的心境。

茶道老師通常只指點如何做，卻不解釋為何這麼做，「為何」的部份，需要各自下功夫，每個人有不同的背景、千千萬萬種想法，能在茶道中找到的「為什麼」也不盡相同，但其中的「為什麼」，極大部份是追求流暢、正確、順利而需要的「精準」。正因為沒有計時的工具，因此要仔細觀察蒸騰的水氣，間接

推斷灶上的米飯煮熟的程度；沒有大火、中火、小火的控制開關，因而從炭的長短與份量來配合茶事進行的節奏；冬季時在水屋支援茶事進行的人員無法看到紙門背後的互動，只能側耳傾聽道具與釜發出的聲音，或依以往的經驗來推斷時間……，茶道雖有嚴謹的做法，卻沒有標準答案，用心觀察體會，就能找到屬於自己的詮釋。

刷茶時，亭主手部擺動的姿勢要扎實卻不沈重，先緩後速再慢，動靜之間自有節奏，而茶筅的穗先來回碰觸碗底，亭主握筅力道強弱及前後速度，茶湯因其晃動所激盪出的水聲，也是客人感受亭主心境的契機。

全然無聲寂靜容易令人精神渙散，在適當且有間隔的時點製造聲律，不但是有助賓客集中精神，更是款待的一環。

又比方茶會準備時，各種道具也共同於茶室空間演出，只是它們不會主動搶戲。澆濕煮水的茶釜，僅將底部擦乾，表面留著濕潤與閃爍亮光的感覺，讓客人透過金屬表面水氣蒸散而感知內部水溫變化。將冷

水加入熱水沸騰的釜中，響起如古典音樂般遠近強弱的樂聲，營造的水蒸氣朦朧感也能愉悅客人耳目。隨著水溫提升，緩緩升起一縷白煙裊裊，漸成明顯表白水霧之語，最後補充冷水時，如春去秋來、日升日落，一切又回歸一片平靜，彷彿一切都未發生過，則是「無的境界」。

這些在茶道中無論是有意識或無意識的五感刺激與訓練，長久下來也會內化為生活態度，幫助我們更清明、更敏銳地察覺事物的本質。如同我很喜歡的《小王子》中，狐狸對王子說的話：「重要的東西，並非眼睛所見，只有用心靈才能看得清事物本質。」

茶道美學：真行草

真行草原指書法字體類型，據說是由奠定書法基礎的王羲之對於古代篆書、隸書，建立了真（楷書）、行、草三種型態，之後成為日本人審美意識

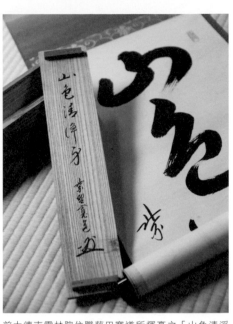

前大德寺雲林院住職藤田寬道所揮毫之「山色清淨身」掛軸。

的表現被廣泛使用。在書法普及的同時，將格式最高的「真」、變形後相對最簡約的「草」與位於中間的「行」，做為三階段的樣式表達用語，書法以外，花道、庭園、繪畫等領域也會看到。

茶道亦講究「格」。格，是層次、規矩，也是準則，兼含一切穿著打扮、行為舉止，也適用於所有茶道具，為日本人的行事準則，無所不在。在什麼樣的時機，應如何適當展現對客人的體貼關懷？在如何的場景，要怎麼恰如其分表達對亭主的敬意？這是

一門變化萬千的學問，也是投入一生也無法窮盡的追尋，但其中有跡可循，亦即「格」，借用中國書法概念的「真」、「行」、「草」來區分禮法的嚴謹程度。區分高低差異，不但產生變化旨趣，更能幫助身處其中的成員進入情景，明白自己應有的舉止。

先舉個簡單的例子，茶道教室假日會有粉領族來上課，此時比較有時間換和服或浴衣，但她們平日通常是下班直接過來教室，我會允許穿便服稽古，她們進茶室前會換上隨身攜帶的白襪01，而有些同學會換上足袋，但便服搭配足袋反而是不適當的，為什麼呢？以茶道的立場來看，一般便服理當屬於「草」的層級，但足袋是著和服才會搭配的小物，應該屬於「真」，所以自以為穿足袋比較重視上課的心態，反而會弄巧成拙。

01 日本日常生活禮儀之一，認為露出腳趾是很失禮的行為，登門拜訪一定穿絲襪或襪子，避免弄髒地板，而榻榻米不好保養，因此更要保護，故在茶道教室著白襪是基本禮儀。

再者，茶會或茶事中行禮，也分為真、行、草三等級。背打直，由身體帶動頭部往前傾，簡單以角度來區分，就不會覺得那麼難了。

亭主開始與結束點前時，主客之間採「真」禮，客人對亭主全程也都是。站立時手掌下滑至膝蓋上方，深深彎腰鞠躬，座禮則為雙手手掌平貼榻榻米，前傾45度示意。

客人彼此打招呼，採中等的「行」禮。站立時鞠躬手掌下滑至大腿處，座禮則為指尖至第二關節處貼於榻榻米，前傾30度示意。

「草」禮則視場合情形，客人眾多時茶室顯得狹隘，客人間避免動作大妨礙他人，比方吃菓子、喝茶前打招呼，靈機應變僅行最基本的「草」禮。指尖輕點榻榻米並微微前傾15度。站立時，僅輕輕點頭。

從眾人的舉止差異，即便尚未熟悉茶道世界的客人，也能感受活動節奏與互動氣氛。茶會開始與結束之時的總禮最為隆重，儀式性的濃茶在悄然無聲中進行，放鬆的薄茶時主客與亭主之間可以輕鬆的對話，越是

投入時間學習茶道，越能迅速掌握當下人、事、時、地、物所蘊含的意義與該有的行為。

茶室之內，不僅主客互動講究禮數，掛軸、花入、香合、茶杓、茶碗等茶道具（相關知識請見第三章〈茶道具用語抄〉之說明），為了使客人賓至如歸，享用亭主誠心獻上的款待，皆需精心設計，依照四季、風土、茶會主題及客人的性格與身體情況，準備最適合的整體搭配。顏色、材質與形狀映入眼簾，聲音入耳，嗅覺感知空間氛圍與氣味，無不細膩講究。舉例來說，漆器、金工、陶瓷、木竹各有異趣，

古時傳入的唐物或仿唐物、瓷器花入以材質特性見長，沒有花紋或圖案的古銅水指，展現莊重正式的重量屬「真」，則下方適合搭配同屬「真」的長方形檜木真塗，邊緣切割如箭羽的「矢筈板」。國燒有釉藥為「行」，則搭配長方形真塗「蛤端」。國燒無釉藥、竹、瓢或籠之花入屬「草」，則搭配圓盤狀「丸香台」或杉木「原木蛤端」。

雖然大部份時候，能從外觀與材質去區分「真」、

「行」、「草」，但茶道並非死板的教條，沒有標準答案。某些器物藏有歷史背景或亭主心路歷程，好比一件質樸無華的掛物，文字簡易輕鬆，也非由家元或名僧落款，一眼望去似為「草」，卻是在人生重要而值得紀念的時刻，受贈於茶道老師或恩重如山的長輩，這樣的背景之下便提升為「真」。這些故事在器物與茶道具拜見01時，透過主客互動而流傳，更加動人，適時說明才不會被以為是誤用。首先學習正確的「格」，瞭解應為與當為，才能順應場合與地域因地制宜，配合茶會主題，搭配適合的茶道具，在每個環節呈現適當的氛圍，並向客人解釋搭配考量與茶會趣味，這是亭主的用心。茶會的客人也必須用功，穿搭合宜，舉止得體，主客共同努力，才能追求「一期一會」的圓滿。

茶道殿堂集各式美學與文化精髓，雖然窮盡一生，僅能稍窺其中一隅，又一切皆需時間累積而無法速成，但至少透過初步瞭解來掌握原則與概念，接著才能留心觀察並逐漸進步。事無大小，皆採繁複或隆重形式，則令人習以為常而麻痺，全無規矩而隨心所欲，又將流於雜亂無章。區分真、行、草之「格」，於儀式時隆重，在日常則輕鬆互動，人生畫面中有濃有淡，時而繁花似錦，時而清寂留白，方能細細體會不同階段，珍惜每寸光陰。

01 所謂「拜見」，如同「鑑賞」美術品一樣，是人與物的相遇，也是展現亭主待客之心重要的一環。在茶事進行的最後流程中，客人會輪流欣賞亭主準備的道具，只有此時可近距離觸摸到實物。

日本茶道與
台灣、中國茶藝的異同

隔行如隔山，對於茶葉沖泡的品茗方式我學習尚淺，茶專家們文章著書亦不勝枚舉，在此無須多言，我僅從裏千家茶道學習者的觀點，做中日間適當的對比映

照，可從其中識得彼此之殊勝與不足。

先聊聊台灣茶。這是源自中國廣東潮洲的「功夫茶」，傳至台灣後，在多元化的社會現象影響下，以中國固有元素發展，再加上宗教禪學、以至日本文化與台灣現代生活氛圍，自成一格為包容極廣的飲茶與生活學問。日本茶道上課方式是實際操作，藉由身體的不斷練習去記憶，但我上台灣茶課程的經驗是同學多圍著大桌子坐一圈，只由老師單邊進行解說並示範泡茶，同學則專心做筆記並品茶聽說明，參加過多場台灣茶之茶會後，我認為台灣茶道文化獨特處，不同於中國的熱鬧，也沒有日本茶道的嚴肅，台灣茶道很靜默，主泡者用心泅出一杯杯清香的好茶，供來賓品茗，在寧靜的氛圍中分享茶道文化，讓人彷彿進入另一個清淨無染的國度。

常有學生問我，中日飲茶最大的不同是什麼呢？我說，一個重過程，一個重結果。日本享受中間一切的流程，所以有嚴謹的步驟和程序，重精神上的享受，喝茶只不過是必然而已。而中國在乎茶好不好喝，所以茶葉品質很重要，其次泡茶技巧，重實質上的結果，其中過程繁簡不拘。這大概是最大區別吧！

茶文化各有其美，卻有相同境界，中國自古追求「天人合一」，和日本茶道四諦的「和」是殊途同歸，以「和」為核心，以和為貴。並以茶為媒介，將精神理念以茶來實踐，以增進友誼、修身養性。

但中式茶文化，是一種日常生活，雅俗共賞的大眾文化，品茗方式沒有統一的流程儀式，也對政治無足輕重；而在日本，茶為統治者接受，流行於寺廟貴族武士之上流階層，被當成是一種社交手段，上流階層喜歡嚴謹有秩序的飲茶文化，而形成一定做法、禮法，是政治權威的象徵，至今也是做為禮儀教育的一環，是日本中小學生課餘學習的重要科目，甚至是女性出嫁前修習的重要課程呢。

日本茶道在日本以外實行的

因地制宜

現代人的食衣住行、生活習慣都以西式為主，日本只剩下茶道還保留著全方位的傳統。在床之間、榻榻米、紙門搭建而成的和室，使用傳統茶道具來點茶[01]。茶懷石也遵守古老的基本作法，來烹調當季的新鮮魚類或蔬菜，讓客人享受到最高級的款待。雖然亭主的神髓、深度會因各自的茶歷、經驗而有所不同，但只要願意珍惜四季的傳統節日與儀式，在各項專業知識上多下點工夫，擬定主題來舉辦，就能讓人享受到最棒的茶席。

制宜條件

身處異國時，在現實條件差異下，要照表操課確實困難。因緯度氣候不同、環境習慣不同，無法完

全遵照日本的標準，故有伸縮性的因地制宜想法，是可理解的，但必須在有紮實的基礎下，才能懂的做適宜變化。避免知其然不知其所以然，要深入探究日本風俗民情，在當地生活瞭解日式思考模式，放下自我成見，融會貫通後可自由發揮取捨，也就是徹底實踐「守破離」（學習茶道中的三種階段，從依循老師傳授的規矩『守』、內化後加入自己的創意『破』、到發展出自我的道路『離』的過程）的概念。

制宜觀念

見立使

見立使（みたて）是來自漢詩及和歌技法的文藝用語。指把原本不是茶道的用具，因為形狀類似，便花點巧思拿來做茶道具使用。是日本重要傳統文化觀中的一種。

01 茶道上習慣用打抹茶的「打」字為動詞，日語是用「点てる」，所以也會看到用「点茶」這兩個漢字。

千利休有效地運用了這一精神，把日常生活用品轉為茶具使用。正因這出眾的「見立使」美學意識，日本各地的傳統工藝和產業得也以靈活發展。這點在國外的我們最受用，茶道具取之不易，幾乎皆需自日本進口，運送中常有損壞或進口關稅手續繁複等等問題，我在台灣打開包裹前，都要先默默祈禱希望寄來的物品安好。但有時臨時有茶會需求，寄送也來不及，也只能取材當地相仿的物品，卻可能有出乎意料的效果喔！見立使的多元性也應用於歌舞伎、戲劇、繪畫、俳句、插花、造景等，如日本獨有的庭院景觀枯山水，即是最好的例子。不使用植物和水，而用石頭代表傳說中的「須彌山」，用砂石代表大海。

然而一切都有限度，要小心別誤解「見立使」從而濫用。它並非叫人「把不是茶道具的物品當作道具使用」，也不是「因為沒有那一個道具，所以用另一個東西代替」。意思是稽古上課時不可不做正規的練習，私下練習也不能使用代用品，基本用品該有的絕不能少。例如習慣重量很重要，使用廉價的棗代替，重量會比較輕，無法達到真正的練習。等到使用正品進行茶道表演或待客時，每一個動作以及姿態都會因不習慣而影響表現。有時受邀在外教課，常見主辦單位準備的茶碗根本就是飯碗，一般人會認為體積相近拿來當成茶碗有何不行？但經過經驗累積後會發現，僅有少數的碗型拿來點茶才比較順手。碰到這種情況，下課後我會進行溝通，請他們先進行實驗，只留下接近真茶碗的，其他請帶回家吃飯用，因為要為學生準備真道具，才能培養真實力，這是良心也是責任。

打茶需要練習手感，一樣要注重平常的練習，茶會才能打出心手皆到位的一服茶。我們雖然離京都宗家天高皇帝遠，但念的裏千家「こどば」（見P35）、心經都是一樣的，要有推廣正統裏千家茶道的心態，其中拿捏必須小心謹慎。秉承初心，不要苛刻，對自己不要驕縱。

灰空間

也可說灰色地帶。可指室內外的過渡空間，也可

指建築、空間整體呈現出灰色調。「利休灰」為千利休提出，與西方黑白混合的灰色不同，是由紅、藍、黃和白四種顏色，按照不同比例混合，形成了日本最經典的顏色。是一種無色、無感的色調，一種簡樸而又清純的美學思想。外表毫不起眼卻具有深刻內涵，如同日本文化吸收東西方文化將矛盾衝突的東西加以融合，具備的多元面向。

日本人的民族作風行事低調，個人不喜歡出風頭，習慣隱藏在群體之中，有如利休灰的社會。不黑不白、無好無壞，望過去是迷霧一片似的看不清，永遠搞不清日本人說YES or NO，在茶道的世界裡更是如此。灰色地帶當中沒有實線，只有虛線，換個想法，可千變萬化的茶趣，也是吸引人終身學習之處。

年輕時的我面對沒有正確解答可選，只有申論題的茶道往往感到挫折，還得記住任何種狀態下要採取不同的方式。詢問老師的答案總是千篇一律，哪個都可以。想再進一步問，老師會說，時間久了你就知道。意思是不要再問下去了，自己得知趣的閉嘴。而且同樣問題，不同老師給的答案竟然也不一致，那到底誰說的算？懷抱著各種疑問與困惑地經過了二十五年頭，我終於明白，除了記熟並遵循基礎規則，在應用上茶道沒有所謂的對與錯，只有適合或更好，必須努力揣摩老師的真正心意。每個老師有不同想法跟理由，各自有他們學習經驗的結論，家元歷代傳承也略有差別，只有隨時調整與時俱進，這種灰色地帶是我們要適應與學習的。

制宜項目

食材

關於茶懷石，我的老師好幾年固定辦重要茶事下來，曾聽同門說，怎麼味道煮法都一樣沒有變化。這也讓我反思自己的教室在做茶事時，應該如何決定菜單、採買食材，選用要顧及當地人喜好的口感，否則花再多金錢跟功夫，無法讓客人感到滿意，那麼也失去誠心款待的最真本意。

道具

民族性不同，審美觀念差異也很大，外國人不見得能理解日本的古樸風或素雅感，因此還是要以當地眼光來挑選，才不會讓客人先產生了排斥感。另外由於職業有別，年齡不一，性別不同，對茶道具的喜好也不一樣，依對象選擇當天的道具搭配組合，相信客人會更有共鳴。有些國情是重實務，有些愛浪漫，因此可在欣賞性跟實用性間權衡，以當地的喜好優先選擇。茶道具間有「真、行、草」三格搭配的情況，而使茶室布置、道具採用與點前01做法變化萬千，當地借物使用的情形，大部分屬於「草」，若不易辨別

法鼓山法鼓文理學院 40 週年校慶，於新落成茶室舉辦「博雅茶會」時準備的和菓子「都の春」。

時，敬請請教老師或前輩，或寧可捨棄先不用，以免我們好意的推廣卻造成誤解，可能也為裏千家造成困擾。

菓子

製菓是一門複雜的專業學問，菓子有茶會用、一般用的區隔。茶會用的和菓子，又包含濃茶使用的主菓子、薄茶採用的干菓子，還有西方烘焙與甜品的洋菓子等等。台灣並沒有這樣的文化背景，口味也不嗜甜。教學時，我常自行捏製當日使用的菓子，遵循「季節感」這樣的大原則，也呈現當季最適合教學點前的主題外觀，但糖份不必照日式標準，內餡也不一定非紅豆泥不可，可以加入玫瑰釀、桂花釀等材料，來變化口味。學生們享用的表情，及稱讚老師您可以開店了！都足以讓我開心一整天。

01 點前指打茶的流程或方法。不同的茶道流派點前規定略有不同。

26

插花

以我在台灣的茶道教室為例，台灣地理條件與緯度較高的日本有明顯差異，在京都及各處進修時，學到的茶花與花入搭配，當然無法套入現狀，如果先要如何如而後可，反成削足適履，倒不如適當選擇有茶花之感的種類，表現台灣的花卉之美，也漸漸判別台灣花種的「真、行、草」。常於散步或運動時，與路旁民宅主人攀談，多數人不僅熱愛栽種，也都樂於分享花草。或者公園、空地、山林道路中，隨手撿拾，花朵種類竟也不少，便足以使課堂學生驚訝不已，直呼老師來的路上怎麼會有這些，他們平常怎麼沒發現周遭有這些植物呢？我微笑地告訴學生，以前的我開車代步，步調繁快，現在的我慢活後才得以觀察周圍品味生活，發現人生處處是風景啊！

環境

日本各大寺廟、美術館等有各種不同設計的茶室（茶室基本知識請見第二章之說明），最是幸福。

標準的茶室當然是理想的品茗環境，但台灣正統茶室少之又少，則可自行創造，選一角落進行改造。坊間有賣可捲起來，或者稍厚可摺疊的草蓆，要用時再拿出來擺，收納也不佔空間，方便帶到外面推廣茶道時用，不過打開使用會有不平整狀態，這點要小心。而戶外茶會要特別注意清潔衛生之外，並無多大講究，但要注意風強弱問題，材質重者優先選。身處環境是固有的，難以選擇，在有限的空間，通過一定的努力，力求營造一個適宜的品茶環境。

自古茶室方位準則──「貴人」面向南，貴人（身份特殊者）坐在貴人帖要面向南邊，身在異國很難達成，教學進行說明即可。設置臨時水屋要在靠近有冷熱水的茶水間處，這樣無論是清潔準備、或水屋送茶時，方便以最近的距離來去，降低運送時不小心讓茶道具損壞的可能，距離可以短很快送至客人面前，以最好的溫度品茶，克服種種困難奉上好茶的心意，最是珍貴。以前曾見日本前輩在接洽茶道活動時，提出很多主辦單位做不到的事，只好取消放棄，甚為可

惜。在我聽來其實可以克服的。離開正規茶室，需要基本觀念，用最簡單的形式來表現茶道，外在環境好那是往上加分，但用巧思布置，如夏天七夕茶會可在四周擺上小燈，製造不同於嚴謹茶會的浪漫氛圍。讓人感受到盡力營造之心，也能改變磁場，成為令人

賞心悅目的品飲場所。

規定

制式規定有可變與不可變，配合當地風俗民情，靈活改變部份的運用。如茶室榻榻米有其固定的尺寸與擺放方位，順應關西與關東的生活民情，因地不同而改變。傳統上，關西使用寬九十公分、長一百八十公分的規格，關東用寬九十二公分、長一百八十的規格，但茶室建造無論位於關東或關西，僅寬度、流派別的禮法及規格稍有差異外，必然按照當地傳統進行陳設，依循規定方位擺放榻榻米。日本五月至十月，夏熱秋涼之時，採置於榻榻米上，可四處移動的「風爐」；十一月至隔年四月，因冬日嚴寒，而春季料峭，採用固定且容易蓄積熱量的「地爐」。但許多國家並沒有地板下做凹槽的設計，所以終年只能做「風爐」形式，學生也只學這一種方式，就不守舊於季節變遷的規定。

有時應邀到一般處所公益性質展演，社福團體有經

濟與成本考量，已盡最大努力準備場地，縱使榻榻米是臨時調用拼湊，或者只能用一般桌椅形式，只要能有更多人接觸茶道我並不介意，但對於簡陋可能有道具位置不夠正確或其他問題，則會請主辦單位在文宣上備註「因場地限制……敬請見諒」字眼。珍惜因茶結緣的時光，不必堅持一成不變的舞台。若凡事必需拘泥於祖制，則不免寸步難行。茶道重視的是「心」，以到位的動作與周延的安排來款待客人，而非包山包海的操作手冊。

例外

因地制宜會因為民情不同也有行不通的時候。在日本參加這類茶會時，會事先購買茶券，或是先預約而當天至報到處繳費領取。這種預定方式及準時觀念在台灣，則可能造成主辦單位很大的困擾。日本變數較少且遵守時間，台灣常遇見的情形是有各種突然不能來的理由要取消、因遲到臨時要變更席次、不克前來卻沒任何聯繫等等原因造成亭主無法準時開始，而影

響茶會品質等各種情況，若大家能改善此習慣，將有助於茶會的興盛。

想因地制宜，要先學習正確的觀念，瞭解正統的禮法，再動腦思考，配合當下的環境與條件，處處留心觀察，最後輓起袖子，執行應變計劃，並向客人解釋變動與調適的理由，達成茶道所追求的主客同心，一期一會。期許自己在不忘傳統的同時，也要以新感覺將西方與日本元素融入，定期舉辦結合古代與現代，讓人充滿新鮮感的茶席。

受邀到南京舉辦茶會，南京美女們 cosplay 將歷代漢服穿來，實在太可愛了，這樣的因地制宜有何不可呢！

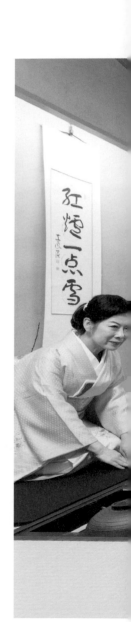

第2章

茶事與茶會

茶會的形式大多是由茶事衍生出來的，

故茶會與茶事的底蘊精神是一致的。

所謂茶事，就是全盤學習茶道的知識與技能，

並且將自己從各領域學到的東西加以活用的地方。

用最低限度的道具創造最大的效果，

為茶事所付出的心血終將變成喜悅。

茶

室與被稱為「露地」的茶庭，都是專為茶席而存在的空間，在此上演名為茶事，卻沒有觀眾的即興劇。這齣即興劇由以下幾位角色共同完成演出。

基本用語

主客——亭主與客人。

連客——茶事、茶會一同出席的客人，亦稱為相客。

末客——連客當中居末座的客人，亦稱為詰。協助亭主招呼客人或收集整理茶道具的客人。

次客——茶事、茶會中僅次於主賓的客人。

正客——茶事、茶會的主角。最重要的客人。

亭主——茶事、茶會的主辦人。

炭手前——在客人面前用非常藝術的方式添置炭火，為重要的表演環節。茶事一般會添兩次炭，分為初炭、後炭，各自有不同的做法。

蹲踞——茶庭中必有的設備，因其位置很低必須蹲踞下去才能使用淨水而得名。將蹲踞注滿水並放置柄杓，客人會在這裡洗手和漱口，使身心都得到清潔之後才進入茶室。

寄付——客人前後抵達，在此整理儀容、準備入席必備物品，將私人物品放置的場所。一切就緒再前往待合處。

待合——等候區，客人集合完畢後通知半東。

汲出——半東用小茶杯盛裝熱開水或香煎茶，迎接客人時送至待合，供客人享用並舒緩身心。

外露地——中門外側的外茶庭。經過外茶庭→中門→內茶庭才到茶室。外茶庭設有腰掛待合。

腰掛待合——外茶庭中設有設有板凳的等待處。連客一同坐在這裡等亭主迎接。此外，中立休息時間也是在此。

中門——茶庭中分隔內茶庭和外茶庭的門。簡樸門扉，是用竹子以蕨繩綁成菱格狀而成。

內露地——中門內側的內茶庭，指中門內側到茶室入口為止的庭院。在此設有蹲踞。

迎付——亭主迎接客人。

躙口——客人進出茶室特有的小出入口，只有66公分

高，63公分寬，此門開小縫，即暗示客人可以入內，進出時要低頭膝行。

初座——正式茶事的前半場。休息時間之後的茶席稱為後座。

中立——茶事的前半場和後半場中間休息時間，客人在腰掛待合略作休息，約十五分鐘。

銅鑼——白天茶事中間休息時間，亭主用來通知客人，後半場茶室準備已經完成。

喚鐘——夜晚茶事中間休息時間，亭主用來通知客人，後半場茶室準備已經完成。

茶道口——茶室中亭主點茶用的出入口。有些茶室會另外一個給仕口（出入口），但小間茶室的茶道口通常會兼作給仕口。

水屋——附屬於茶室的準備場所。準備、收拾茶室用的整套茶器具，準備懷石和善後等一切茶室所需的幕後工作都在此進行。即茶室的廚房。

千鳥之杯——懷石當中主客搭配八寸酒肴互相敬酒，是輕鬆交談聊天的時刻。亭主會先幫客人斟過一輪酒，第二巡時亭主請客人幫自己斟酒開始，用同一酒杯共飲，因酒杯在主人與客人間呈千鳥縫線（之字型）般來回交錯而得名。

茶始於茶事，而終於茶事。大型茶席只有薄茶登場，只算是茶會，若茶懷石也出來了，就是正式的茶事，包含了茶道文化的全部，也可以說是集茶學習之大成。

蹲踞

茶會與茶事的理念

茶事，是茶禮和食禮一同進行，將平常練習的累積予以實踐，是能直接地表現道、學、實的茶道理念。

茶道學習到的內容能幫助人生修煉與心靈提升，這是無形的資產，只有自己能感受體會，藉由某種形式來表現在生活當中，要實際體認及應用，最好的面向

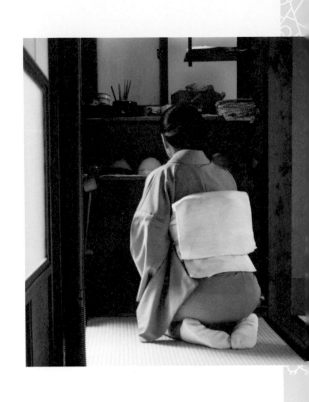

就是以茶會、茶事來呈現了。

換句話說，就是要以亭主或者是客人的身分來實習。

平常稽古是學習基礎知識理論，茶會則是實習課程。

如同要當好醫生，除了在醫學院讀書、具備知識理論外，也要到醫院實習，兩者相輔相成、隨著時間與經驗的累積，技術就會更加成熟完美。

茶會與茶事的準備

舉辦一場茶事，光是具備點前、炭手前的功夫是不夠的，必須在平常學習中，將這些基礎養成良好習慣，時時留意風爐的灰形、爐中的樣貌，打掃環境時也要留意不要刮傷了牆壁或紙門。這些也是日常的水屋工作的縮影。此外，還要具備茶花、懷石料理、和菓子的知識，懂得書寫邀請函、研究季節風情、各種節慶由來。

無法將基礎融會貫通，自然也就無法運用自如。

上茶道課時，我們能經歷亭主、主客、連客所有的

角色，可千萬不要小看了這樣的練習。這是學習彼此尊重、設身處地為他人著想的最佳場合。把握每個向老師前輩學習的機會，微末的細節才是關鍵所在，要不斷地鑽研、溫故知新。

茶會與茶事的心態

所謂的茶事，絕對不是為了要展現道具而有的活動。道具是為舉行茶事時而存在的。正如同利休居士在一則教諭中曾說過的：「茶湯不必非高級品不可，道具也只要用現有的就好，只要拿出最大的熱誠就是最好的待客之道。」，茶湯能溫暖人心，以至誠待客才是最重要的事。茶事有主旨，有目的，也有季節感，用最低限度的道具，創造最大的效果，儘管很費心思但也會帶來同等的喜悅。重要的是要發自內心，時時想著「讓對方喝到一服好茶」、「盡心盡力招待對方」。

接著要學習的才是關於待客與被接待的許許多多「茶道基本功」。「怕丟臉」、「怕失敗」都是過度強烈的自我意識。要知道「失敗乃成功之母」，失敗是通往成功的過程。我認為茶道的終極目標，正在於要捨棄那般的自我意識、迷失、或是優越感。

日本茶道鼻祖村田珠光曾說：「此道最忌自高自大、固執己見。妒忌能手、蔑視新手，最最違道。須請教於上者、提攜下者。」告訴我們茶人要秉持謙虛的心態。在裏千家茶道學校學習時，每天朝會全體師生必然會合掌閉眼唱和這首：

裏千家「ことば」

私達は茶道の真の相（すがた）を学び、
それを実践にうつして、たえず己の心をかえりみて
一碗を手にしては多くの恩愛に感謝をささげ、
お互いに人々によって生かされている
ことを知る茶道のよさをみんなに伝えるよう努力し
ましょう。

一、他人をあなどることなく、いつも思いやりが先にたつように

一、家元は親、同門は兄弟で、共に一体であるから

誰にあっても合掌する心を忘れぬように

一、道を修めなお励みつつも、初心を忘れぬように

一、豊かな心で人々に交わり、世の中が明るく暮らせるように

❖ 訪問着

夢幻的黑，好似深夜中盛開著紅梅、空氣中飛舞著白雪點點，波浪的盤髮點綴梅簪，表現出活潑的個性美，適合參加 PARTY、聖誕舞會、跨年晚會等。

第二句的意思是家元如我們的父母，茶道同門者皆是我們兄弟姐妹，大家是一個共同體。正是表達要不分彼此無論經驗，共同努力修道，以茶為媒介，通過各類茶事活動構建和諧人際氛圍。

茶會與茶事的招待

受邀賓客需做的準備

受邀的賓客應該對自己從眾多人選中脫穎而出成為這次茶事的座上賓心存感激。正因亭主的好意與理解，自己才能有幸獲邀。因此，一定要想辦法排除萬難參加，而首要任務就是盡速回覆，表示自己會出席。

受邀賓客的第一要務就是要潔淨身心。在茶會的場合中，除了負責點前的亭主外，客人也必須維持手腳的清潔。無論是傳遞茶碗或鑑賞各式茶具時，雙手的動作都非常容易映入他人眼簾。所以，一定要隨時保持乾淨。

❖ 付下

❖❖ 訪問着

文雅的藍,漸層色的竹、葉子、松針飄落下擺處,參加茶席時,最令人安心的選擇。

沈靜的紫紺,最愛的傳統紋樣源氏香躍然於上,彷彿訴說源氏物語的浪漫,參加茶席時,散發典雅的氣質。

除此之外,為了避免有損壞茶道具的可能或干擾亭主細心營造的茶室氛圍與香氣,請不要配戴戒指或噴灑氣味過於濃郁的香水。

服飾方面,男女皆以和服為傳統。女性若選擇訪問着,圖樣盡量不要太花俏。然而台日民族性不同,審美觀也有很大的差異,也許有人認為「只要我喜歡有什麼不可以」,在此只強調當身處日本或者從事日本傳統相關活動時,我們謹遵既有的規矩行事,這對人、事、物也是「敬」的呈現,也才不會在外國人面前失了顏面,而回到自己國度或自己舉辦時,可再依個人喜好做變化。

至於何謂花俏標準,無法一言以敝之,在此以最簡單易懂方式略為說明——亭主會力求低調,將美麗的呈現留給客人,通常選擇有一個家紋的色無地(沒有圖案的素色和服);客人可選擇付下(上半身素色,下擺有少許的小圖案,內面為單色裡布)、訪問着(全身皆有明顯設計圖騰,前片下擺有部分為帶有花紋同布料製成),帶有當季相關的造型花紋為佳,若

女性稽古組　　　　　　　　　　　男性稽古組

受邀賓客需帶的物品

受邀賓客需帶的物品如上方圖示，右上到左下依次為：帛紗、懷紙、扇子、帛紗挾、古帛紗、楊枝及楊枝入、茶巾入。

帛紗——亭主掛於腰帶上的必備物品，流程中用來擦拭道具，僅象徵性用具。客人放於懷中，一般女用為紅色，男

無適合，則挑安全紋樣者比較保險，例如季節不明顯的花草，何時穿都不會出錯。若象徵四季意象的圖形都有，也適合各種主題的茶會。再者，可注意和服上的圖案切切勿太大、勿過於現代感、誇張，顏色對比不要太明顯、若含金銀色，比例也要適當。選擇符合自己年紀、身份地位的穿著，可以表達重視主人的邀請，並顯現自身涵養氣質，當一天人美心也美的古典美人！時至今日，洋裝也可列入選項。無須準備正式禮服，只要是符合一般常識判斷的穿著打扮即可，足袋則男女皆以白色為主。

性為紫色，屬於消耗品，須經常更換。

帛紗挾——放稽古組諸小物，便於攜帶的小包包。

扇子——打招呼以及用來標示自己的位置。

楊枝及楊枝入——用來切和菓子食用之小叉子，有多種不同材質。放入楊枝入當中。

懷紙——用來放置和菓子、清潔器皿時會用到，男女用尺寸不同，男大女小。

古帛紗——鑑賞茶具、捧著滾燙的茶碗必需品。喝濃茶的茶碗非樂茶碗時，用來墊在茶碗下面。

紙小茶巾——進入茶室前，沾濕備用，以清潔喝完濃茶的茶碗。

手巾（手帕）——擦乾在蹲踞清洗過的雙手之用。

日本有首和歌作品，提到身為賓客參加茶會時需要準備的物品為何。

茶にゆかば、小菊（懷中紙のこと）に帛紗、扇子、足袋、茶巾手ぬぐい、香と小袋。

（參加茶會時，要準備小菊（懷紙）、帛紗、扇子、足袋、茶巾、手巾、香與小袋。）

此外，建議準備一雙備用的足袋。前往茶會路上，白色足袋（襪子）可能會被路上飛揚的塵土弄髒，需要時可換上，避免尷尬的情形發生。

亭主邀請函與客人前禮後禮

現代化的社會中常見到在臉書等社群網路公告茶席相關資訊，讓大眾上網報名繳費。主客雙方用郵件、LINE軟體等方式互通訊息。然而以前必定正式的寫茶席邀請函，內容或信封都以毛筆書寫，清楚寫明日期地點，若當天同行者是由亭主決定時，一定要將同行者的姓名寫在邀請函收件人後方。

此外，邀請函裡也要載明舉辦此次茶事的目的，如新居落成、與賓客分享自身長壽的喜悅、歡送或歡迎會，或者是歌頌四季之美等等，並寫上「御茶一服差しあげたく（敬奉濃茶）」，這裡的「茶」指的是濃

茶。若提供的是薄茶，就要寫成「薄茶一服……（敬奉薄茶）」。

客人收到邀請後，必須盡快寫前禮的通知，告知亭主確認出席。在茶席隔日，送出後禮的感謝信，向亭主的款待致謝。到此一場茶席才是完整的結束。

以禮開始、以禮結束，這是接受了儒家思想而變成日本文化的理所當然。

茶會的種類

茶會種類繁多，可分為大型茶會、小型茶會、季節茶會、慶賀茶會等等。後面會為各位介紹正式茶事，只要學會了其準備過程，就能做為受邀參加茶會時的參考。

想盡情享受茶湯極致的茶事，最重要的就是要積極參加茶會。日本常見百貨公司、美術館舉辦有關茶道具的各式展覽，也為前來參觀的賓客舉辦簡易茶會，

不妨在接受藝術薰陶之後坐下休息，再享用一服真誠款待的茶，正是茶人的生活日常。

大型茶會

大型茶會是為了接觸過茶道有興趣的大眾、剛開始學習茶道的新手、或雖然沒有入門但對喝抹茶有興趣的人，能輕鬆參與而將茶事加以簡化，參加人數可從數十人到數百人。茶席則可分為薄茶席、濃茶席、點心席等。有別於一般茶事，最常見的形式是一次讓十～三十人進入茶室品茗茶與茶點，並鑑賞各式各樣的茶具。在日本種類與目的更是五花八門，包括僅限同一流派的茶會、數個流派共同舉辦的茶會或是神社佛寺所舉辦的獻茶式。

一般需要事先購買茶券，或先預約而當天至報到處繳費領取，比較沒有臨時現場販售茶券，要避免突然多帶朋友去的狀況，因為茶道習慣計算精準，很多都

是亭主精心的安排，避免給主辦單位突發事件造成困

茶券

擾，也是身為客人貼心的表現，這點也要特別注意。

當天會依通知的時間提前十分鐘抵達，也避免太早到讓人措手不及，脫下外套整理好服裝儀容，隨身物品以最小體積用風呂敷包好交給工作人員。雖然會參與到多場茶席，但並沒有一定的先後順序，有時會現場發放號碼牌。

若有等待區，可先觀賞掛軸或茶具盒上的墨跡，再聽從指示入席。入席的順序會事先安排好，新手可先向主辦單位表明，安插在資深前輩之間，當緊張手足無措時，可參考身旁前輩行為舉止，跟著做就不會差太多了。 等待賓客就座後就會先上菓子，請依序取用，喝茶或鑑賞道具時，切記不要花費太多時間。隨著經驗的累積，就能逐漸習慣茶會這類的場合了。

大型茶會是以菓子與薄茶為主，有時候距離很遠可能無法親眼看到亭主在賓客面前打茶的樣子，也無法喝到亭主親自打的茶，而是安排在水屋打好的抹茶端到茶席上，即所謂的點出（点出し），這是為了因應為數眾多的賓客，儘量能在相同時間內喝到茶才想出的簡便形式。因此，就算不懂茶道或流派不同，也無須太過在意。重要的是，即便是「點出」，也是亭主為了賓客用心準備的茶，一樣要心懷感激。雖然可以較為輕鬆的心情參與此類茶會，不過亭主

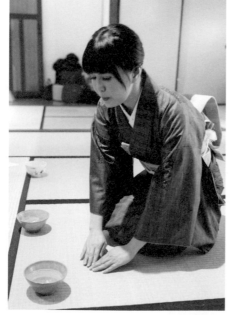

水屋人員負責遞送及收取茶碗。

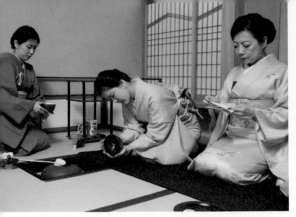

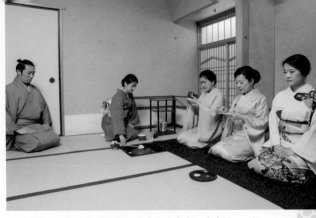

小型茶會的參與人數較少,可悠閒品茗茶點,鑑賞茶具也是茶會的樂趣之一。

大型茶會多半都會看到負責協助亭主的半東。由左至右依序為半東、亭主、主客、次客、末客。

的心意與準備茶事時是一致的。因人數眾多,可能無法完全按一般作法進行。此時,就要仰賴亭主隨機應變的能力,讓賓客都能專心品茶,並體驗鑑賞茶具的樂趣。

無論是大型茶會或小型茶會,都是抱著對亭主的感謝之意來品茗。不過,小型茶會較能體驗一般茶事的氛圍。每次參與的人數也較少,因此能以原本的形式從容不迫地學習入席與鑑賞茶具的方法。

有別於茶事的是茶會的形式並無一定。不過,以待合整理儀容,經過露地並以蹲踞清潔雙手後入席,接著依序品嚐菓子、濃茶、薄茶這樣的形式最為常見。此外,提供的並非懷石,而是點心等簡便餐點。

本書提及的賓客禮儀與注意事項,皆是以在廣間所舉辦的小型茶會為基準。

小型茶會

小型茶會與大型茶會一樣,都是簡略版的茶事。不過,有別於大型茶會的是人數較少,時間也已事先安排好,讓賓客無需多花時間等待。

茶事的種類

茶事七式

茶事就跟日常的飲食作息一樣,有早、中、晚,分別是朝茶事、正午茶事、夜稱為「三時之茶」,

咄茶事。以此為基礎，再加上四種茶事，臨時茶事、飯後（菓子）茶事、跡見茶事、拂曉茶事，就稱作「茶事七式」。

配合節慶行事或季節、時間、活動儀式，這七種茶事又衍生出許多不同的主題，例如口切茶事、一客一亭茶事、祝賀茶事、賞月茶事、開爐、初釜、初風爐、名殘等茶事，都有其獨特趣味。

舉辦時間以中午時分的「正午茶事」被視為茶事基本，其他不同時段的茶事簡單說明如下：

朝茶事——這是由於酷暑時期的「正午茶事」會帶給客人困擾，而選在夏日較為涼爽的清晨六點左右開始的茶事。

夜咄茶事——在地爐的季節，天色暗得早的十二月到二月間的夜晚所舉辦的茶事。由於時間多在日落時刻，因此又叫做「燈火茶」。

拂曉茶事——始於地爐季節的黎明四點左右，是在破曉陽氣盈滿的季節所舉行的茶事。

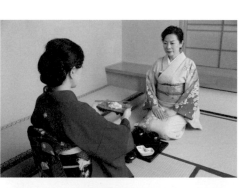

飯後茶事——地爐、風爐的季節都有。會避開用餐的時間，午前的話大約會在九點左右，午後則是在一點左右開始，因為是在點心的時段舉行，所以又稱為「菓子茶事」。

臨時茶事——地爐、風爐的季節都有。對突然到訪的客人以茶事型態進行的待客方式。

跡見茶事——地爐、風爐的季節都有，並非由亭主主動邀約，而是客人因為知道亭主舉行了茶事，因而表達「想

要欣賞當時茶事所使用的道具等等」之意時，亭主應客人要求而舉行的茶事。

而正式的茶事，指的是亭主懷有某個特定的目的而決定主題舉行，或者亭主有想要招待的對象而為那人舉辦。從起心動念開始，一一將日期、細項給定下來。無論茶事的形式為何，最重要的還是先確立主客以及邀請的立意。

舉辦茶事流程

茶事概念

茶事是招待人數上有所限制的賓客，提供懷石、濃茶、薄茶，歷時約四小時的款待之宴。招待的賓客越少越好。一般來說三～五人，最多不超過七～八人。亭主從決定要邀請哪些賓客，到準備茶具、懷石內容，約莫要花費數週時間。

現在舉辦茶事為了配合住宅環境的改變，或因地處非日本地區，因而將程序稍微簡化，讓人較為親近，我認為其實無妨，建議大家可以多多進行「稽古茶事（練習茶事）」，為了熟練茶事，所以邀集客人一同進行練習。

① 決定主題、主客

當亭主為其親朋好友的喜事（賀壽、結婚、入學等）、負笈遠方的餞行、表達對平日多所照顧的感謝之意，或是自己新居茶室落成、取得茶名資格等等，基於各種各樣不同的理由，而有了想要招待的對象時，「主客＝正客」便產生了。

② 決定日期

配合主客訂好日期。送出邀請函前，要再次確認對方是否方便。不能只以亭主的方便做為決定日期的優先考量。

44

③ 決定陪客

基本上會選擇主客平時熟悉的人或是彼此共通的友人為陪客。也可以徵詢主客的意見。末客由於需要代替亭主協助招呼，因此通常都會安排熟悉茶道流程的人。

④ 決定周邊搭配

主題或招待主客的理由，往往是決定周邊搭配的關鍵。舉凡等候區擺飾的作品、懷石的菜單、器皿、主菓子、乃至於濃茶或者薄茶的茶道具選擇，亭主都必須配合考慮之。

茶席上亦會見到筆墨紙硯等書房常備的文房四寶陳列，亭主珍藏之物的分享。照片中古硯質優銘精，為我人生導師致贈之物，並親筆題字勉勵，意義彌足珍貴。

茶事流程制定由來

前面曾提到「讓我為您準備御茶一服（一服茶）」，指的是奉上濃茶，就茶事而言，最重要的莫過於亭主用心點上濃茶，讓客人享用。因此，為了成就一服好的濃茶，會格外重視湯相，於是便有了在客人面前添炭點火的炭手前，以表達對客人至高的招待。這個程序稱為初炭。

接著便以沸騰的熱水練茶為客人奉上濃茶。若是正午的茶事，由於開始的時間大約是十一點半到正午，擔心客人空腹喝濃茶，因此基於「填飽空腹」而有了提供餐食的作法。這就是所謂的懷石，以一汁三菜為原則。用完餐後，才依序是濃茶、薄茶。但因為釜鍋內的水會降溫，因此在薄茶前會再添加一次炭。叫做後炭。

於是被視為是茶事基本的「正午茶事」，便依照初炭、懷石、濃茶、後炭、薄茶（地爐的季節）的程序被定格了下來。

正式茶會

茶事的基本：正午茶事

地爐・正午的茶事流程

寄付→待合→腰掛待合→迎付→蹲踞→初座・入席→初炭手前→懷石→菓子→中立→後座・入席→濃茶點前→後炭手前→薄茶點前→退席招呼→退出→無言目送

風爐・正午的茶事流程01

寄付→待合→腰掛待合→迎付→蹲踞→初座・入席→初炭手前→菓子→懷石→中立→後座・入席→濃茶點前→後炭手前→薄茶點前→退席招呼→退出→無言目送

01 正午的茶事中，地爐跟風爐的不同只在於初炭和懷石順序前後相反。

懷石流程

出膳→第一巡斟酒→第一次飯器→續湯→煮物碗→第二巡斟酒→燒物→第二次飯器→亭主相伴→小吸物碗→八寸・第三回敬酒→千鳥之盃→湯斗・香物

風爐・薄茶運點前的流程

運出道具→柄杓放蓋置上→清潔茶棗・茶筅（置柄杓）→擦拭茶碗→打薄茶（切柄杓）→收拾清洗茶筅（引柄杓）→收拾清潔茶杓→冷水入釜→拜見物送→主客間拜見物問答→撤回拜見物→撤回道具→出

客人在寄付整理儀容，至待合集合喝了汲出後，接著前往位於外露地的腰掛待合。此時，亭主從茶室來到中門，進行「迎付」。接著，從主客開始依序踩著腳踏石穿過中門來到內露地，用蹲踞的手水鉢的水洗滌手、口，觀賞露地的植栽，並一一欣賞寫有茶室名的匾額、刀掛、塵穴02，最後由躙口入席。

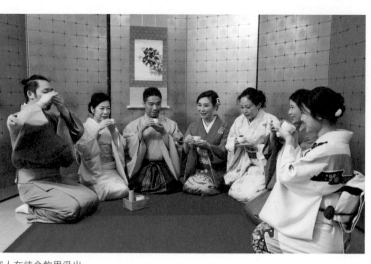
客人在待合飲用汲出

初座的時間約莫是二小時，風爐的季節的順序是懷石、初炭、菓子、地爐的季節則是初炭、懷石、菓子。菓子之後，為了消除懷石留下的味道、更換後座的茶室布置，亭主會請客人「中立」。客人來到露地腰掛小坐，等待下半場的訊號。等到庭主通知準備就緒的銅鑼（或者喚鐘）聲響起，客人再度使用蹲踞，接著入席。

後座的順序為濃茶、後炭、薄茶。對茶人而言接下來的這段時間才是真正的醍醐味。薄茶之後，客人從躪口出來走到露地。一邊踩著露地的踏腳石，一邊回顧今天的種種，踏上歸途。

懷石流程

茶事中食用懷石顯示亭主不但用心準備，還體貼地為客人一一端出，從頭到尾專心扮演著伺候的角色。因為每道料理的量不多，一般客人會全部吃完，其中最大的特色，是開頭時先吃白飯。這是因為膳盤本身是祭典時用於供神的食器，而主要是以白米飯與茶（佛事）或白米飯與酒（神事）來祭拜，可見茶懷石保存著自古以來，日本人用來祭拜神靈的儀式。

02 是放垃圾塵土落葉的小洞穴。設置在露地內靠近入口處，通常為四角形或圓形的小洞穴，也有增添景趣及裝飾性為目的。

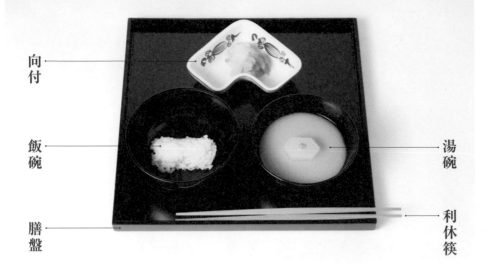

向付

飯碗

膳盤

湯碗

利休筷

出膳

前，開門。

亭主坐在茶道口，膳盤置於膝

①

亭主將放有飯碗、湯碗、向付

跟利休筷的膳盤端出，正客膝進

兩步接過並微微敬禮示意。

②

48

正客將膳盤放在榻榻米上，膝退兩步後向次客敬禮示意。

亭主親手將膳盤送給每位客人後，退至茶道口，向客人致意並說：「どうぞ箸をお取り上げ下さい。」（敬請用筷），關門。

客人相互示意後，同時將飯碗、湯碗的蓋子打開重疊置於膳盤右側，先飯後湯再交替品嘗，使用後的筷子要置於膳盤左側。

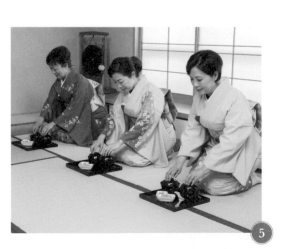

萱老師的小叮嚀

膳盤放榻榻米的位置因茶室的大小而有不同，主要以不妨礙亭主行動為考量。一般來說，廣間放接縫處外，小間放接縫處內或內外各半。而風爐季節因為風爐是靠牆邊放置，即使小間也足夠亭主進出，膳盤就選擇放接縫處前後置中，這種方式茶事中最為常見，本章節也以此為示範。

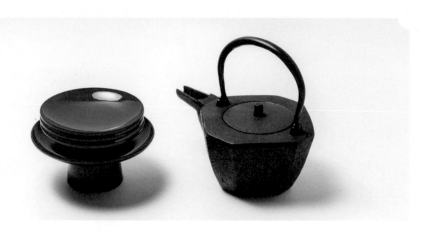

第一巡斟酒

亭主坐在茶道口，膳盤置於膝前，開門。

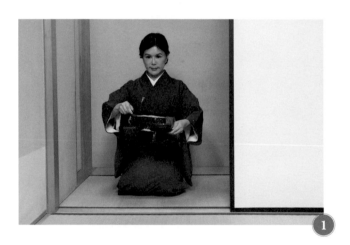

正客向次客示意後，將亭主交予的杯台舉起微微敬禮，留下最下層的引杯，將杯台傳遞給次客，依序拿完，杯台放末客處保管。亭主依序斟酒，每位喝了酒後，將引杯放在膳盤上，開始取用向付。

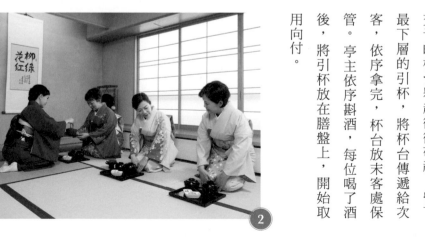

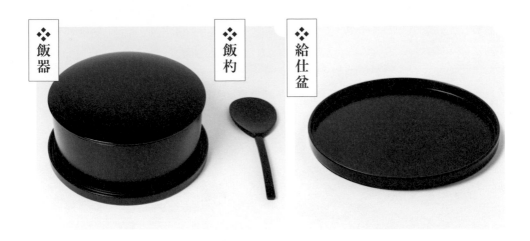

❖飯器　　❖飯杓　　❖給仕盆

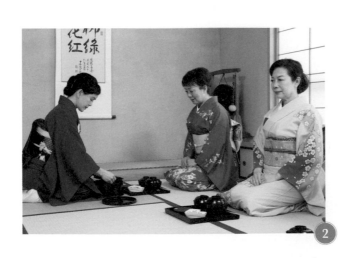

第一次飯器

將飯勺和給仕盆（小圓盆）於飯器上端出。

亭主將飯勺放入飯器中，向正客說：「お付けしましょう。」（請讓我為您添飯）。正客辭退後，飯器正面轉向正客放在上座。

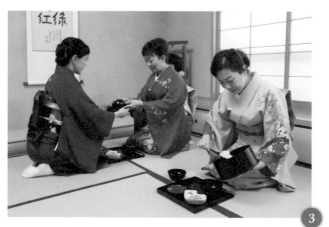

亭主拿起給仕盆表示幫主客盛
裝第二碗味噌湯，主客喝完的湯
碗蓋好，置於給仕盆上，亭主端
回水屋加湯。

續湯

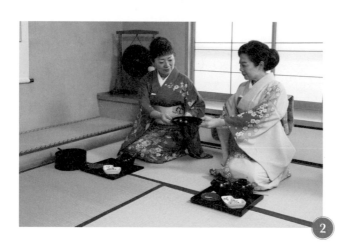

亭主向次客示意後，將飯器蓋
子翻面後依序傳遞，放末客處保
管。飯是一人一勺。亭主再度端
出給仕盆，將次客湯碗端回水屋
加湯。

客人依序盛飯，最後空的飯器
由末客蓋上蓋子後保管。亭主用
給仕盆送出正客的續湯，再將末
客湯碗端回水屋加湯。依序送回
加好湯的湯碗，最後連飯器一同
端回。客人再次品嚐湯和飯。

❖ 脇引　　　　　❖ 煮物碗

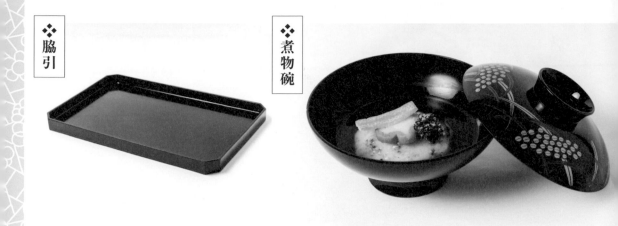

煮物碗

亭主用給仕盆將正客的煮物碗單獨送出。

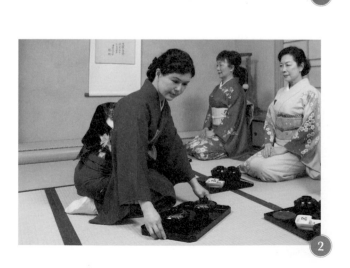

次客及末客煮物碗則用脇引一起端出。退至茶道口，向客人說：「熱いうちにお召し上がり下さい。」（敬請趁熱享用）。

煮物碗
亭主用給仕盆將正客的煮物碗單獨送出。
次客及末客煮物碗則用脇引一起端出。退至茶道口，向客人說：「熱いうちにお召し上がり下さい。」（敬請趁熱享用）。



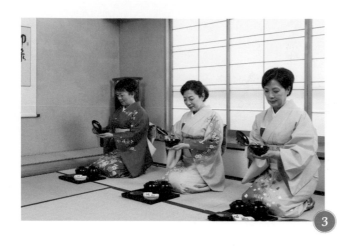

客人同時拿起煮物碗，開蓋先看碗中風情及聞香氣後，蓋子翻面放在膳盤對面，開始享用。

第二巡 斟酒

亭主端出爛鍋，依序斟酒，最後交付末客。斟酒時賓客可一邊享用煮物碗，一邊喝酒。

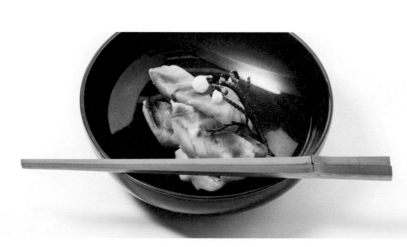

 燒物

依序傳取至末客。取用完即可先享用,不需等候。

客人互相斟酒。此時客人可以聊天,氣氛輕鬆。

正客向次客示意後,將燒物夾到吃完的向付餐具裡。

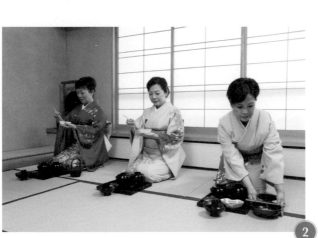

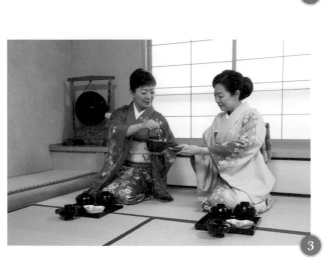

❖ 進肴

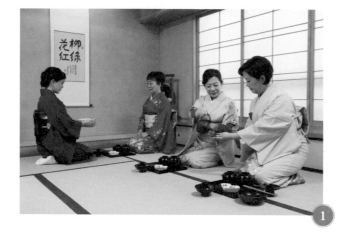

進肴

亭主端出進肴交給主客，依序傳取至末客。

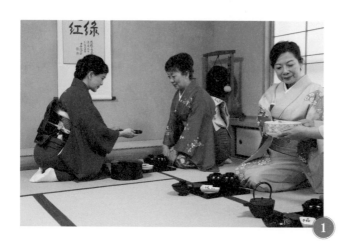

第二次飯器

亭主端出飯器，如同第一次，正客辭退亭主添飯後，飯器正面轉向正客，客人自行添飯。

56

第二次盛裝的飯量較多，可依個人喜好取用。最後留一口白飯，待湯漬用。

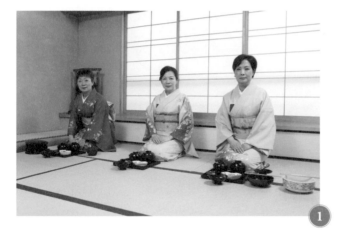

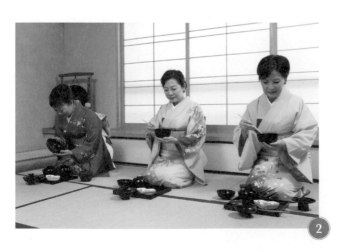

で、ご用の時はお呼び下さい。」（我在水屋一同作陪用餐，有事敬請叫我）。亭主通常也辭退正客茶室中一起用餐的邀請後，關門。

這10到15分鐘期間，客人自由享用料理和酒，差不多吃完時，末客伺機將器皿擦拭乾淨，由正客依序拜見。

亭主相伴

亭主詢問正客續湯，通常辭退。亭主退至茶道口，向客人說：「水屋でお相伴致しますの

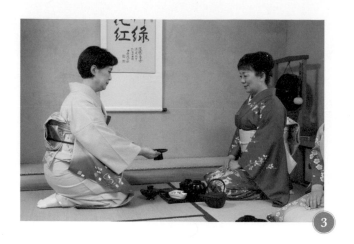

末客將杯台送回給正客。再將燗鍋、飯器及器皿返還至茶道口。

❖ 小吸物碗

小吸物碗

亭主開門收拾送回的燗鍋、飯器及器皿。用給仕盆將正客的小吸物碗單獨送出，放煮物碗左方。

亭主順便將正客的煮物碗放給
仕盆上，收回。

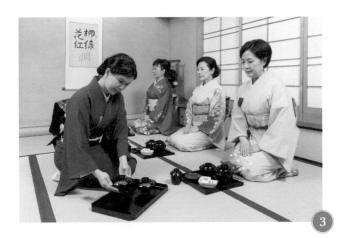

次客及末客小吸物碗則用脇引
一起端出，依序送出並將煮物碗
收回。退至茶道口，向客人說：
「どうぞお吸い上げを。」（敬
請飲用）。

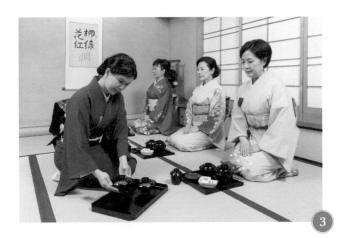

客人一同拿起小吸物碗，喝完
後將蓋子蓋上。

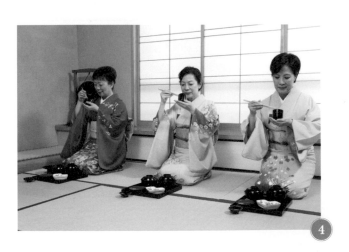

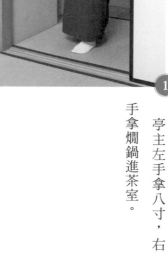

八寸·第三巡斟酒

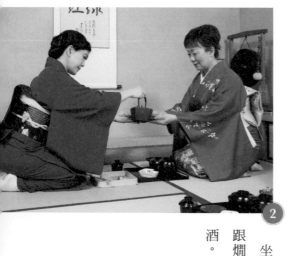

① 亭主左手拿八寸，右手拿燗鍋進茶室。

② 坐在正客前放下八寸跟燗鍋，首先幫正客斟酒。

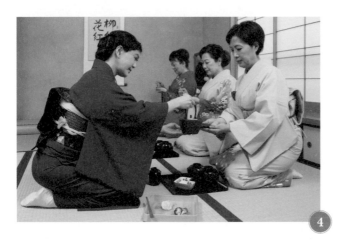

向主客表達借用蓋子，蓋子翻面將左下方海產夾入，放小吸物碗右方。

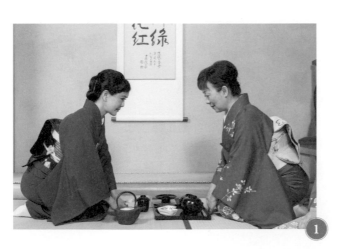

亭主依序斟酒並分盛海產至末客，客人先喝酒再吃海產。完成第三巡。

千鳥之盃

亭主回到正客前提出流杯之請，正客提議拿別杯，亭主表達向正客借用。

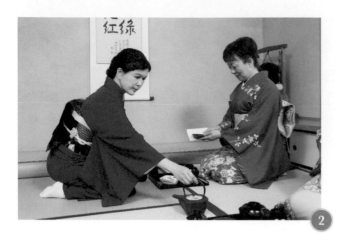

正客用懷紙清潔酒杯。亭主將
燗鍋傳給次客，八寸正面轉向正
客。

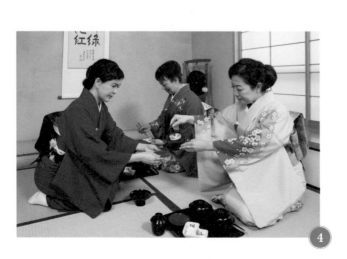

正客將酒杯置於杯台上，正面
轉向亭主遞出。

次客為亭主斟酒。正客將亭主
的海產、山產夾到懷紙上，遞給
亭主。

亭主喝酒時，正客將八寸正面轉向亭主放置。

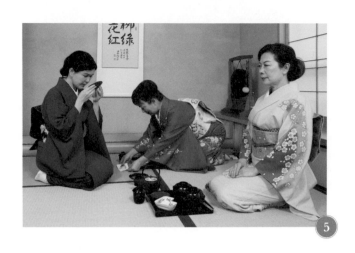

5

次客向亭主提出流杯之請（請為我斟酒），亭主遂向正客表達續借酒杯。清潔酒杯放杯台後遞給次客，為次客斟酒，將爛鍋傳給末客。

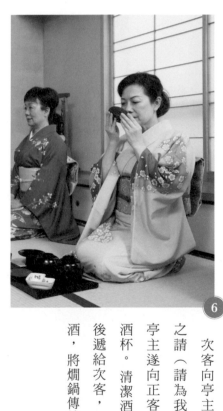

6

次客喝酒時，亭主為正客、次客夾取山產。

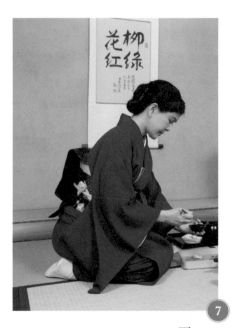

7

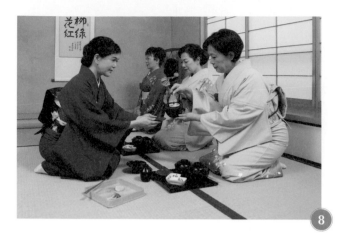

次客清潔酒杯放杯台後遞給亭主，末客為亭主斟酒。

亭主喝完清潔酒杯放杯台後遞給末客，為末客斟酒。

末客喝酒時，亭主為末客夾取山產。末客喝完清潔酒杯放杯台後遞給亭主，末客第二次為亭主斟酒，將燗鍋傳給亭主。

亭主喝完清潔酒杯放杯台上，在將杯台放八寸的左上角，左手拿八寸，右手拿爛鍋，起身回正客面前。

亭主向正客借用酒杯感謝。

亭主將杯台正面轉向正客放好。

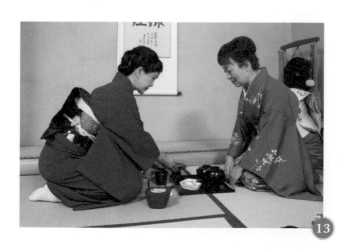

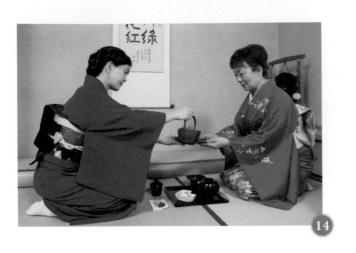

亭主為正客斟酒。

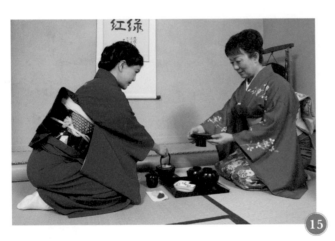

將爛鍋傳給正客。正客喝完清潔酒杯放杯台後遞給亭主。

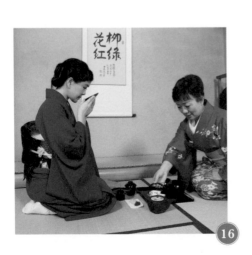

正客為亭主斟酒，並提議納杯（喝最後一杯，飲酒結束之意）。亭主同意納杯，主客接著請亭主上熱水（在湯斗中放入熱水，並加入飯鍋邊緣微焦的米，也就是鍋巴，源自日本人在用餐最後有吃湯泡飯的習慣），也就是湯斗的請求。

間。

亭主將八寸所剩山海產夾到中

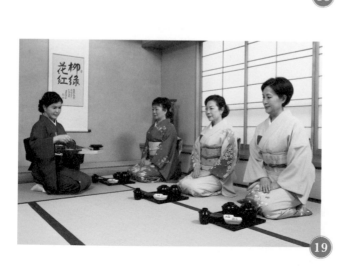

酒杯及杯台放八寸左上角，盛
裝亭主山海產的懷紙放八寸的右
下角。

亭主將八寸和爛鍋一起收回水
屋。

客人用懷紙清潔小吸物碗蓋子，
蓋好。

⑳

❖湯斗

❖漬物

❖湯子杓

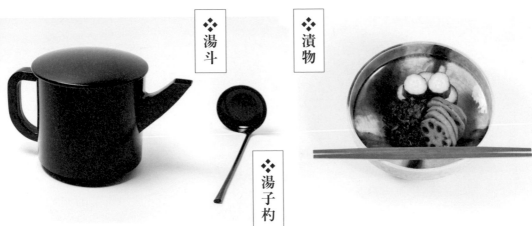

湯斗・漬物

亭主用脇引將湯斗、湯子杓跟
漬物一起端出。

①

漬物鉢正面轉向正客放置，湯子杓放入湯斗中，再正面轉向正客放好。

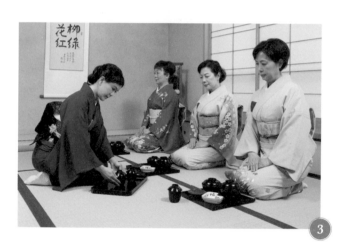

亭主順便將小吸物碗依序放脇引上，收回。

退至茶道口，向客人說：「お湯の足りません時はお知らせ下さい。」（湯若不足時敬請告知），關門。

正客向次客示意後，將湯斗蓋子翻面後，依序傳遞，再將漬物夾到向付餐具裡，一樣依序傳遞，放末客處保管。

依序傳取至末客。

飯碗、湯碗的蓋子重疊置於膳盤右側。用湯子杓從湯斗取鍋巴，分別倒入碗中。

再將湯子杓放入湯斗中壓住底部，用湯斗直接倒出熱湯，注入兩碗裡。

⑧

依序傳取。

⑨

享用湯漬及漬物後，用懷紙依序擦拭碗蓋、碗身、向付、筷子、酒杯。

⑩

筷子放回膳盤的右緣，湯碗蓋
上蓋子，飯碗蓋子則內面朝上放
置，次客及末客再將酒杯疊在飯
碗上。

末客將湯斗及漬物鉢送回茶道
口。客人一同將筷子落下置於膳
盤上，做為結束的訊號。

亭主聽到筷子落下聲音後，開
門，收拾送回的湯斗及漬物鉢。

向客人說：「どうもお粗末さまでした。」（招待不周）。正客回覆：「ご馳走様でした。」（承蒙款待）。主客一同敬禮。

正客膝進兩步將膳盤交給亭主後，膝退兩步敬禮示意，亭主依序收回膳盤。到此懷石流程結束。

茶懷石

茶懷石講究的是氛圍，重點不在於本身有多麼的美味，卻是刺激全身感官的精華寶庫，最能表現出最基本的日本料理，最能傳授日本飲食文化的重要性。

何謂茶懷石

「懷石」的由來是修行中的僧侶為了驅寒抗餓，在懷中擺上一顆加熱過的石頭（暖石），後來便延伸為少量餐點之意。因茶道跟禪宗有很深的淵源，懷石正是其代表。相較於跟室町時代正式拿來款待賓客的「本膳料理」，懷石較為隨性，但菜色、做法與道具也都有其規範。

舉辦茶事之所以會先款待懷石，是為了讓濃茶品嘗起來更加美味，賓客先食用一汁三菜的少量餐點，填個肚子時的茶道飲食文化。因此，只須吃八分飽，填

餐後肚子才有空間享用主菓子與濃茶，待口中濃茶餘味散去後，再來享用干菓子與薄茶的組合。這是茶事的基本概念。

最基本的茶懷石包括一汁三菜（湯、向付、煮物碗、燒物）、小吸物碗、八寸跟最後的湯斗與漬物。有時會追加一道進肴。因為是一期一會的茶事，最重要的就是端出的料理與時間點。除了味道外，恰到好處的時間與分量，亭主都必須細心安排。

懷石強調「旬」，用到魚、蔬菜等食材都選用當季的新鮮美味，對日本當地而言準備起來容易，但對身處台灣的我，對日本食材種類不甚熟悉，烹調方式也和台菜完全不同，真有其困難之處，所以和大家一樣，講到「茶懷石」，就想到艱澀又超高難度的烹飪手法。不過，當我在此新領域重新學習之後，發覺做法其實並沒有那麼艱澀，只要熟能生巧加經驗累積。之後常逛超市接觸食材也漸漸了解一年四季的變化，抱著「一定要準備符合賓客口味」的堅持，來思考要準備的菜單跟配色，擺盤也多下些工夫。雖然不

容易，但也無須太過拘泥，隨時提醒自己千萬別過度重視外表、調味，適當取得平衡。

雖然只會在正式茶事上才能品嘗到，但茶懷石真正想表達的，其實是日本人在餐桌上，對一年四季的變化敏感度，因此才會產生這麼多與季節有關的菜色。

茶懷石的精神也隱藏在日常生活與一日三餐中，只要找到這個源頭，就能做出充滿愛意的茶懷石料理。更會發現懷石的菜色與出菜順序，其實都是來自日常，與生活息息相關。用心烹調出不同變化的味噌湯。連最後的鍋巴湯、醃漬物都吃得乾乾淨淨。從頭到尾兼具合理性與美觀的外表，展現出款待的最高境界，這就是茶懷石的精神。

各位要不要和我一樣開始嘗試「家庭茶懷石」啊？

不管是為親人、訪客準備的料理，或是慶賀時的節慶料理等，各式各樣的場合都能運用茶懷石的智慧，讓你每天做菜來更有成就感喔！我現在也是邊做邊學邊調整，這也成為生活的情趣之一，總是能療癒我疲憊的身心。

現在在日本很多茶道老師舉辦茶事時，也委外請日本料理店製作好送來，時間到再進行加熱，或者請料理職人親自在水屋現場烹煮的方式，亭主只需專注於茶道的部分也是權宜之計。凡事必須熟能生巧，在台灣的我只要有機會還是希望能親手烹煮，是挑戰也是學習。以下為烹調前須銘記在心的十條原則。

一 選擇當季食材第一優先

初學者從當季食材中先選較好製作而不易失敗的種類，常常逛超市，提高對當季食材的敏感度。

二 方便食用也是一種味道

只有調味調得好，算不上是美味料理。可用筷子輕鬆夾取後送至口中，方便咀嚼、吞食。魚骨頭與鱗片都要處理乾淨。

三　設計能增添樂趣的菜色

雖然說每道菜之間不能毫無關聯性，但也不必拘泥於此。只要找到想強調的重點，讓賓客有所感就可以了。遇到各種節慶、喜事、祭典時，只要加入符合主題的食材即可。

四　配合四季變化的調味

調製味噌時，紅味噌與白味噌的比例，對茶懷石來說非常重要。向付所附的醬油、加減酢、湯斗的鹽量都要依季節有所調整。除此之外，整套茶懷石料理要注意每道菜色之間的平衡、味道上的調和與營養的均衡。

五　注意準備食材的方法

先了解食材屬性與做法，備料時只要方法沒搞錯或多下點功夫，多一點步驟做出來的料理就會截然不同。例如秋葵上的細毛沒拔乾淨的話會影響到口感，所以要塗點鹽巴搓一搓。再將塗了鹽巴的秋葵直接放入熱水裡汆燙。燙好後對半切，取出種子，再用菜刀剁。剁細後記得要再用菜刀拍一拍，不然就不好吃了。這些步驟都會影響到味道、黏性、口感。洋蔥切小丁時也是一樣的道理。

六　物盡其用切勿浪費

食材的每一個部分都很珍貴，絕對丟不得。使用主要部分後，再將剩餘部分做出一道新料理來招待賓客，會有令人感到欣喜的場面。

七　眼明手快趁熱上菜

先將所有道具整理得一目瞭然，依出菜順序擺放好，調味料也要集中在一個地方。備好大量熱水，倒點到小鍋裡，就能燙青菜，或燙一下擺盤前的餐具。飯煮得恰到好處，迅速將飯盛好，蓋上蓋子，更是重要關鍵。為了保濕，筷子則用濕布包好。調理台上則要同時進行目前與下道料理的準備。

八　擺盤時避免華麗裝飾

茶懷石一定要通通吃完，千萬別準備骨頭、無法食用等會變成剩菜的菜色。因此，也不能為了追求外觀的華麗，用了不必要的花花草草來裝飾。品嘗沒有一絲浪費的料理，正是茶懷石的精神所在。若要用不能吃的東西，僅限配色或做為食物隔層的竹葉、柿葉跟楓葉。

九　挑選突顯食物和餐具特色的器皿

同一款餐具，但隨著季節、料理的變化，就能散發出迥然不同的魅力，讓人獲得出乎意料的驚喜。能搭配各式料理，用了幾百次都不會膩的，才能算得上是好餐具。

十　發掘新的餐廳也是種學習

想做出美味料理，訂好目標後到各餐廳品嚐美食，用自己的眼睛與舌頭來學習，思考該如何製作讓人覺得美味又美觀的料理也是種學習。

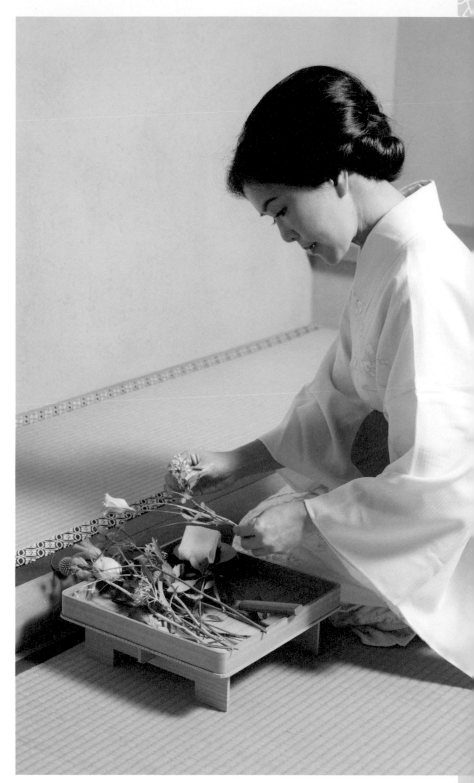

第3章

月釜——茶道歲時記

茶事、茶會是實踐茶道所學的場合，

會配合季節風情、節慶行事、招待的對象等主題而有不同的準備考量及趣味——

從掛軸文字、茶碗等道具的材質與圖案、茶花與和菓子的選擇、適合的點前方式等等，

都會經過精心搭配設計，以期在每個環節呈現適當的氛圍。

透過欣賞這些道具的搭配、意涵與文化典故，

方可了解蘊藏在點前背後的浩瀚知識與主人的款待之心。

日本氣候四季分明，所以日本人對季節的變化感覺很敏銳，日常生活也會隨著二十四節氣的更迭有不同的重心，例如四月賞櫻、五月觀藤、六月待螢，七八月舉辦祭典、秋天賞楓、冬日觀雪，接著迎接新年的正月。什麼季節、月份，應做那些事、該搭配哪些物品應景，好像無形中有個規定似的約定成俗，就算自己疏忽，也會被身旁的環境所感染。

這點顯現出日本人對於大自然的珍惜之情，尊重自然、也遵守自然的韻律。

日本茶道，很自然的也是融入生活的思維。五月起天氣開始轉熱，茶道用「風爐」的方式，從十一月到隔年四月天氣比較冷，則採用「爐」的方式。日本茶道的根源，本來就是用「風爐」，當初會導入「爐」，是一種因地制宜的權宜做法。因為日本人生活在北國，家家戶戶都設有「圍爐裏」（日本人稱地爐）的習慣，因此茶人前輩才想出這樣一個能夠與草庵茶室相視的作法。

爐的稱呼，在本書上改稱為「地爐」，讓初學者更容易的辨別。茶道的根源，本來就是用「風爐」。

我試著在這個章節中以較系統性的方式，按月整理歸納這些茶道作法與季節變化體現在生活中的種種，並加入自身參與過各式茶會的心得。從一到十二月的每個月份皆由以下九大觀察重點所構成：行事、茶趣、季語、禪語、茶席的菓子、茶花、道具、點前、搭配組合。一場茶會從起心動念決定主題到實際舉行時的茶室布置、點前做法，大致都是由這九個項目互相串連組成，而這些項目也都會隨著季節遞嬗在陳設、作業時產生相應的變化，因此若能理解背後的文化脈絡與實作眉角，就能對每個月為何會有某些固定主題的茶會，又為何會出現某些特定物品的搭配有初步的概念，隨著參與茶會、學習的經驗漸長，也將更能體會茶道的妙趣與費心準備茶會的亭主之心意。

雖然是按月歸類，但有時候，收錄在某個月份的茶道具也不僅限於當月才能用，有些是季節感類似的可前後月通用，有些圖案有歷史文化背景，在不同季節見到也不奇怪，無法一言以蔽之，只能說茶道的世界深似海，無論其歷史、文化、道具、點前的種類之

豐富知識皆非一本書能窮盡，又因這是種做中學的學問，許多面向需經過時間及經驗的累積方能體會，在茶會進行中，有時候即使有疑問，為避免打斷進行節奏及影響他人，也不便馬上發問，希望這個單元能夠給有心了解、學習茶道的讀者們一些幫助，在進入各月份的內容之前，也會就上述觀察重點的定義和常見的茶道具等相關用品的知識做基本說明。

行事——每月固定舉辦的活動或儀式，跟茶道相關且較具代表性的舉例說明。

茶趣——當月適合舉行的茶事或茶會，其內容特色、季節感、心得的簡要概述。

茶語——季節之語，傳遞四季變化五官感受的詞語，常見於茶道具取名之用，例如茶杓銘。跟氣象、大自然有關之外，亦有展現連歌·俳句裡季節的專用辭彙。此部分【　】內標示為日文。

禪語——感悟人生、體現禪心或禪悟境界的精闢短句。被日本詩人喻為飲食文化美學之花的和菓子，不僅是甜點，更是承載著四季變化、山水風情、花卉蟲鳥的一種藝術，在茶席是最能體現歲時季節感的焦點之一。

茶席的菓子——點心之意。

茶花——在茶席中做為裝飾的花。花的展現要如野外般自然，樸素而不加華麗裝飾。裝飾茶花的器皿則稱為花入。

道具——各個月基本且常見的茶道具介紹與照片欣賞。有特殊典故、意涵與搭配方式者也會加以說明。

點前——適合當月季節感的點前練習科目舉例。

搭配組合——各式各樣有趣的茶道具搭配呈現。

茶道具用語抄

茶事、茶會是實踐茶道所學的場合，亭主要透過茶事活動與客人交流，需通過茶道具這一重要物質才能

實現。打出一碗茶的點前（打茶的流程或方法）方式有上百種，需要循序漸進的稽古（對精進傳統技藝的練習），是一輩子的功課。在那之前，得先對茶道具有基本的理解。

廣義來說，不論是抹茶或煎茶用的道具，都是茶道使用的道具。因此可說，茶道中使用的道具都可以稱為茶道具，而在茶道裏沒有使用的道具，無論怎樣像茶道具，都不能被歸類於茶道具之中。但狹義來說，是指茶事中用到的道具，亦即本書介紹的各種抹茶道具，包括點前道具（茶碗、棗、茶入等）、床之間道具、懷石道具（膳盤、八寸等）、水屋道具（水桶等）和炭道具（煙草盆、香合等） 01 這五大類。

以下用具除了中文名稱之外，亦註記日文原名，但如日文漢字和中文一樣者則不另註記。

01 | 煙草盆組（火入、灰吹、莨入、煙管也包括煙草盆）及香合隸屬於炭相關道具的一部分，但茶會通常只有濃薄茶，不會有添炭的部分，煙草盆組僅薄茶時置於主客的位置前方，香合則一開始放紙釜敷上，兩者同時和掛軸、茶花裝飾於床之間時則歸為床之間道具。

點前道具

棗 なつめ

放置薄茶粉的罐子，基本利休形有大、中、小三種，分別約為：8公分、6.6公分、5公分。素材有漆器、竹以外，也有陶瓷器。

蓋置 ふたおき

用來放置釜蓋或柄杓的器具，有陶瓷、竹、木等材質，使用棚的場合，要選擇陶瓷及金屬製。

茶筅 ちゃせん

竹切成細條狀，用來攪拌抹茶使之起泡的圓筒竹刷。一般點前使用白竹即可，裏千家在貴人清次（見十一月的點前說明）時，則會使用到煤竹。

茶碗 ちゃわん

喝抹茶用的碗，有分三大類，中國的唐物、朝鮮的高麗物、還有日本製的和物。

水指 みずさし

盛裝冷水的有蓋容器，注意其大小、顏色、風格跟點前科目、棚的式樣的搭配。

水次 みずつぎ

將冷水倒入水指用以補水的水壺，依棚的型態不同，注水時水指的位置也有所不同。

建水 けんすい

裝廢水的儲水器皿，如流程前後各有一次清洗茶筅時的用水，即倒於此。形狀不同，有七種基本型。依棚的種類及點前的特性，要選擇適當的建水。

茶入 ちゃいれ

放濃茶粉的罐子，依形狀有肩衝、茄子、文琳、大海、鶴首等。有唐物及和物兩種，依不同等級的點前也有使用上的規定。

釜 かま

燒熱水用的鐵製容器，又稱茶釜，點前依茶道各流派的練習項目——大致有小習、四個傳、奧傳等級的不同，需選擇不同格調的茶釜。

茶杓　ちゃしゃく

取抹茶粉的竹製杓子，裏千家歷代家元各有喜好的形狀。象牙及沒有竹節屬真、元節（竹節在尾端）屬行，一般中節為草。

柄杓　ひしゃく

取水用的竹製水杓。風爐用的柄杓合（柄杓上端汲水部分圓筒狀，日文漢字為：合）直徑小，尾端斜切約45度在下方；地爐用的柄杓合直徑大，尾端斜切口45度在上方。

茶巾　ちゃきん

清潔茶碗的白色長型紗布。喝茶是高雅清淨之事，更應注意清潔衛生，所以茶道說清淨為第一要務，更顯茶巾的重要。

風爐　風炉／ふろ

放置在地板上的爐，用於五月到十月間氣溫較高的季節，依材質有真行草之別。（真行草請參考第一章〈茶道生活與茶道精神〉之說明，以下亦同）

五德　ごとく

放置釜的鐵架，也可調整釜的高低。風爐用的五德較小，地爐用的五德較大，且形狀有不同。

棚　たな

架子，有各種形狀及材質，依尺寸有大棚及約一半的小棚，廣間的茶室才適用。通常棚的上方為天板，放棗，棚的下方為地板，放水指。若有三層，水指會有不同擺放位置。例如本圖示的桑小卓為三層，則水指置於中層。

84

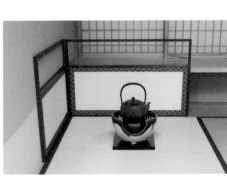

01 將地板切出一塊可以放地爐的位置。

地爐 炉／ろ

置於地板水平面以下，用於十一月到四月間氣候寒冷的季節，茶室中切爐01的位置有八種，點前也略有不同。

爐緣 炉緣

地爐用的邊框，規定小間只能用原木，廣間才能用真塗或蒔繪，依季節選擇圖案。

敷板 しきいた

置於風爐下方阻隔熱氣傳導的板子，依風爐的真行草，選擇不同尺寸、大小、材質的敷板。

屏風 風炉先屏風／ふろさきびょうぶ

屏風限用於廣間茶室（四疊半以上，較為寬敞的茶室），置於點前帖上（亭主做點前的榻榻米區塊），以亭主視角左前方沿著榻榻米的邊緣，呈現直角方式圖案對內擺放。是界線的象徵。依材質圖案，也有夏用、冬用之分。

床之間道具

香合 こうごう

放香有蓋的容器，風爐用是木地材質，地爐用是陶瓷器，還有蛤形是不分季節終年可用。



火入　ひいれ

放置灰及炭的容器，古代點煙草之用，但提倡無菸的現代已徒具形式。

煙草盆　莨盆／たばこぼん

放置火入、灰吹，吸菸用道具的木盒。茶事會放在寄付、腰掛、茶室。

花入　はないれ

茶席中放置花朵的花瓶，分真行草不同格調，需配合茶花的種類及顏色選用。

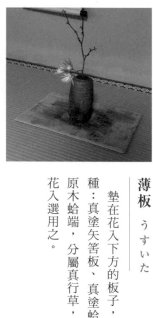

手焙　てあぶり

冬天放在近客人處的小火爐，寒冬時戶外腰掛也會放置，供客人取暖。

薄板　うすいた

墊在花入下方的板子，有三種：真塗矢筈板、真塗蛤端、原木蛤端，分屬真行草，配合花入選用之。

茶花　ちゃばな

茶席中裝飾的花朵，茶室擺設中唯一的生命體，故要選擇含苞且野外採摘，自然為佳。忌花名不吉祥、花香濃郁、帶刺有毒者。

掛軸 かけじく

裝裱成軸，可懸掛的詩詞書畫，除禪語書法外，也有繪畫或來往書信的方式。裱褙的方式也有分真行草三種。

床之間 とこのま

掛軸或茶花的擺設空間。依據跟亭主點前的相對位置，有分上座床及下座床（床之間若位於亭主前方則為上座床，位於亭主後方則為下座床，一般來說上座較常見。）

炭斗 すみとり

盛裝炭的容器，用藤條編製最為常見，形狀多元，風爐用較小，地爐用較大。

風爐用　地爐用

羽箒 はぼうき

用鳥的羽毛製成，有白鶴、野雁、鷹等，用以撣去爐緣上的炭灰。風爐使用羽梗較寬的右羽，地爐使用羽梗左側較寬的左羽。

火箸 ひばし

用來夾炭，有風爐、地爐、裝飾用三種。有做炭手前時會使用火箸來夾木炭，但沒有做炭手前時，只當作道具組合之一為裝飾用。風爐用為同一材質，地爐用手持部分為木質。

紙釜敷　かみかましき

一般多採用奉書（類似日本的美濃紙）折成四折，初炭手前添炭時先將兩個鐶個勾住釜的兩個耳朵，手持鐶將釜移動到榻榻米上，中間用紙釜敷來隔熱，有如鍋墊的概念。

組釜敷　くみかましき

用藤編製，後炭手前時來墊在熱釜的下方，榻榻米上移動之用。有不同的編織方式。

灰器　はいき

用來盛裝濕灰或藤灰的容器，風爐用尺寸較小有上釉藥者，地爐則用尺寸較大沒有釉藥的素燒。

鐶　かん

用兩枚分別鉤住釜左右的耳朵，來取用釜。有大小，還有水屋專用的，要注意使用上的區別。

菓子道具

緣高　ふちだか

濃茶時用，最正式的主菓子器皿。五個為一組，盒狀可堆疊多層，最上層有蓋。要把握最下層只放一顆菓子的原則。

菓子鉢 かしばち

放主菓子的容器，一般使用陶瓷器或玻璃。大型茶會時適用，上方擺放一雙黑文字用以夾取。

干菓子盆 ひがしき

薄茶時，放干菓子的盤子，一般使用木製品。要注意以和干菓子之間的顏色調和來做選擇。

黑文字 くろもじ

用黑色樟木削製而成的筷子或叉子，手工打造展現自然的雅趣。有長短不同的尺寸，需配合菓子鉢的大小，事先需要沾濕備用。

 放主菓子的容器

01 尺是東亞傳統長度單位，起源於中國，傳到日本、台灣、朝鮮半島、越南等地，在各地又各有變化。明治度量衡法，曲尺：二尺等於33.3公分。

使用風爐的季節

風爐是現在點前打茶法的原形。鎌倉時代，由禪修的僧侶自中國帶回日本。當時傳過來的風爐，以正式點茶法之姿傳承至今。著有《喫茶養生記》的榮西禪師，曾經獻茶為源實朝將軍醫病，根據記載，當時榮西禪師即以風爐的茶法來進行點茶。此外，足利八代將軍義政乃是代表東山文化的文化人，在歷史上有著重要的地位。義政時代將軍家的茶，也全部都採風爐的形式進行。這樣的茶法一直延續到下一個時代，不論是透過和歌和具體道具表現茶道精神的名人武野紹鷗，還是茶聖千利休，當舉行正式茶會時，即使是冬天，也多採用風爐的形式。將一年區分為風爐與地爐兩季，是由千利休確立的，從地爐的陳設，將地爐的尺寸規定為一尺四吋01的正方形，配合周邊道具組合訂出固定的位置，至此有了一套完整的地爐點前流程。但將風爐視為正式茶法的想法卻從未改變。

五月起正式改為風爐形式的茶會，稱為「初風爐」，值此時刻，茶人能更用心體會茶趣的變化。

蓋上十一月到四月使用的地爐，茶室的空間，因此變得略微寬敞，或許是茶道草創期的先人們，希望茶人的心情，不要全年都用一樣的擺設，而是透過爐的改變，帶來豐富茶道的一種茶趣，就像日月循環、帶來學無止盡的茶道。

使用風爐的半年，始於五月初夏、歷經盛夏、最後來到十月的秋天，其中經過氣候最炎熱的季節「涼一味」就是最好的款待。然而現代化社會的茶室，有裝設冷氣設備，使用冷氣機械營造出來的環境，雖然能很快達到舒適的效果，但跟茶道原本所追求的境界，卻是大相逕庭。曾經體驗過朝茶事的人，想必很難忘記那股清爽感吧！這正是「涼一味」的妙趣，也是茶道的精隨所在。

許多點茶法都是沿襲自先人的創意。好比裏千家 01

柿子紅葉

十一代玄玄齋所創的葉蓋點前（見七月的點前）、洗茶巾（見八月的點前）。另外，運用能予人涼感的工藝品或是名家道具的搭配組合，讓來客有涼爽舒適的感受，也是茶道特有的待客之道。

也正因為如此，今日我們更應當好好學習，珍惜先人們的智慧、茶道的智慧。

千利休說過：「看柚子的顏色變化就知道何時該使用地爐了」，不禁讓人懷念起那個人們隨自然推移而行動的時代，是多麼令人回味並意味深長的教喻。

台灣的柚子大顆且多為夏天生產，和日本袖珍的柚子品種及產期並不相同。在台灣，改成看柿子葉的顏色變化，就知道何時該使用地爐啦！這也是在不同區域的因地制宜呢！

使用地爐的季節

茶室的擺設，隨著氣候轉冷，十一月由風爐改為地爐，自古又稱為「茶人的正月」。這是沿襲從前的舊曆（陰曆）十月當中的亥日02，在這一天會有吃紅豆餅慶祝、啟用暖桌爐的習俗，現在一般則選在十一月的第一個亥日開爐、吃紅豆麻糬湯或是亥子餅慶祝。

跟宮中舉行的亥子祭（亥豬）一樣，因為接下來用到火的機會變多了，有誠心祈願用火平安之意。

採用地爐的半年期間，從初冬到嚴寒、再邁向春天，這期間如何處理地爐中的火？如何讓客人感受到火帶來的暖意？都是待客的要點。例如：擺設大爐，便是玄玄齋的創意發想。這個一尺八寸四方形的大爐，僅限於嚴寒時期使用（見二月之說明），這樣的待客之道，完完全全體現了「冬天要使其感受溫暖」這句話的真諦。除此之外，也能利用釣釜、透木釜的點前法，來增添空氣中的暖意，這些都可以看出，隨著氣溫變化，茶人在處理火源時的周到和細膩。

如此這般，茶道便漸漸與自然及區域融為一體，普及了起來，在生活文化底蘊深厚的茶道中尤其顯著，因此茶道能傳承至今，不是沒有道理的。

《南方錄》當中有這麼一段話：「夏天要想著如何製造涼意，冬天要想著如何讓人感受到溫暖，炭的排列配置要得宜，茶湯的溫度也要適當順口，這便是祕訣所在」。其實這些都不是什麼特別或是難懂的大道理。僅僅只是在寒冷的季節，待客以暖，炎熱的季節，待客以涼而已。重要的是要能掌握住這番話的精髓，靈活運用於待客之道。

01 制定茶道精神、茶具選用規則等標準的茶聖千利休沒後，主要由表千家、裏千家、武者小路千家（統稱三千家）繼承。「裏千家」指家元（掌門人）和其家族所構成的系統，由於位在街道之裏側故取其名，是茶道許多派別中最大的流派。

02 亥日，屬陰曆的一部分，它並不是一個特定的日子。每隔十二天出現一個亥日，因為有五個不同的天干，所以亥日一共有五種：乙亥、丁亥、己亥、辛亥、癸亥。每六十天就會循環出現天干地支相同的日子，因此每年有五至六個相同的亥日。

一月　睦月

January

黎　明天色漸明，冷冽的空氣，冷不防地吹來，揭開了新一年的序幕。茶家的新春是從元旦的寅時，也就是凌晨四時汲水的那一刻開始的。這個水可以稱為井華水，也可以稱為若水。

除夕這天，撥開灰露出埋灰，發旺火苗，添加新炭，再將若水注滿茶釜，一邊聽著松濤聲、一邊等待，如此這般集合同好，品嘗這一年的第一次茶，就叫做大福茶。這是清新氣息洋溢，充滿祥瑞之氣的美好時光，而這樣的美好，彷彿會一直持續下去。

前三天，為了迎接來賀年的客人，會將茶席布置成吉祥典雅的風格。跟該年干支有關的裝飾以及結柳，是其中不可或缺的兩大元素。除此之外，像是炭台、振振香合、嶋台茶碗等等，也經常被用在這個場合。

一月二日，是新年第一次執筆寫字（書初）、第一次唱歌謠（謠初）、第一次跳舞（舞初）、第一次彈琴（彈初）的日子，到了夜晚還會抱著，能做第一場美夢的期待入睡（初夢）。而對茶家來說，則會開始練習點茶（点初），壁龕的裝飾，只要準備新年前三天即可。

嚴冷的寒冬，坐在爐邊享受一個人的茶，也是挺愜意的。用自己喜愛的茶碗來喝可更豐富茶情。偶爾有朋友來訪，喜樂更是加倍。尤其下雪的日子，若意外有訪客，對茶人而言更是求之不得的禮物。

在茶的世界裡，無論是千利休或各大宗師都會參禪。從「茶禪一味」這句話，就可知道茶與禪宗的淵源之深，而在正月，許多日本人固有的慶事，都可以看到茶道的影子。

依照從前的習慣，壁龕中央要掛上神像或是吉祥話的掛軸，左右兩邊要有對聯，正式的宴席上要使用原木的食器托盤。原木看起來質樸，但僅用一次就丟棄的習慣，我覺得某種程度上來說，是非常奢侈浪費的。在一年之始，正是深究茶道在各個層面的根本時候。酒宴的懷石料理，用「八寸」低緣原木製成的托盤，上面盛放山珍海味，除了原木本身帶有神道的宗教感外，一般認為這是從前祭祀後，分食宴席的供品，沿襲而來的作法。

行事

▇二日▇ 大福茶

大福茶，起源自第六十二代天皇——村上天皇服用了六波羅世音托夢指示的茶品後，困擾許久的煩惱和病痛便迎刃而解。因此，就養成每年正月初一喝茶的習慣，記載茶的效用「茶之十德」中有提到，茶有延長壽命、消災解厄之功效。由於是王者所服用，又稱為「王服」或「皇服」茶，日文「服」字和「福」字同音，含有祝福之意。有些地方會以淹茶法，就是將梅乾、山椒、昆布與茶一起磨成粉末，再以熱水沖泡後飲用。不過，有些茶家還是會使用薄茶，大福茶可說是茶家的一年之始。

用元旦清晨取回的井水沏茶，大福茶要全家一起品嚐，去除一年當中的惡氣並有好兆頭。負責沏茶的是當年為生肖本命年的男子，或是家裡年紀最小的。喝完大福茶後，便要製作鹹粥。

▇七日▇ 五節句之一

節句是從中國的陰陽五行之說傳到日本的曆法，又稱節日。五節句包括一月七日「人日」、三月三日「上巳」、五月五日「端午」、七月七日「七夕」、九月九日「重陽」的節句。在節句當天，日本宮廷會舉辦宴會並準備名為「御節供」之特別節句料理。

一月七日之所以稱為人日，是因為中國西漢知名詞賦家東方朔所寫的《占書》裡，將一月一日為雞、二日為狗、三日為豬、四日為羊、五日為牛、六日為馬、七日為人、八日則用穀來占卜。人日這天

94

有要吃具有強韌生命力，用青草所煮成七草粥的習俗，祈求一整年都能無災無病。這天也是東山殿足利義政的忌日（1436-1490）。

▓ 七至十二日 ▓ 家元的初釜

裏千家今日庵於一月七日到十二日這六日間舉行家元的初釜，由於要招待日本全國各地重要茶道教授、資深顧問前輩、長期和裏千家合作的各種職人，參與的人數多，故所需天數也較多，而關東也是推廣茶道的重要場所，因此在裏千家的東京研修道場，是於十六日到十九日這四日間舉行家元的初釜。

▓ 十一日 ▓ 開鏡餅

將供奉祖先的鏡餅拿來吃的祈福儀式，日文稱「鏡開き」。鏡餅的形狀長得很像人類的心臟，也近似三神器之一的八咫鏡。由於開鏡餅為武家開始的文化，用刀劍切會讓人聯想到切腹不吉利，因此要用手撥開，不用「切、割」等字，而是用「開」的說法。

▓ 第二個周一 ▓ 成年禮，為國定假日

慶賀年輕男女滿二十歲的日子。自古以來的成年禮包括：改變髮型與服飾的「元服」、古代中世女子，於十二、三歲時，舉辦的「髮上げ」（盤髮）等，都是成年禮儀式。

茶趣

初釜

各茶家為慶祝新年舉辦的首次茶會。邀請茶友、親朋好友，並準備帶有喜慶氛圍、或是跟當年生肖、詩歌主題有關的道具。日文裡又可稱為「稽古始め、点て初、初寄り」。不過，其實古代並不叫做初釜，根據《天王寺屋會記》的說法，月初的茶會，稱為「初會」，近衛予樂院的《槐記》裡則稱為「茶湯始」、「初茶湯」。其它紀錄裡，則提到大年初一到十五的茶湯，稱為大福，十五之後就叫做春茶。因此，各茶家元旦時會用嶋台茶碗泡大福茶，輪流喝，這就是所謂的「点て初」（點初）。初釜這個名詞，應該是明治之後才出現的。

汲取若水

自古以來，都認為若水是喝了會返老還童，擁有豐沛生命力的水。古代宮中，主水司會在立春一早去水井，汲水獻給天皇。若水又稱為井華水，據說寅時的井水最為澄澈潔淨。這時候去汲取若水，就稱為「迎取若水」。一般來說，這是一家之主或屬當年生肖男性的工作。在非常珍惜水源的茶湯世界裡，「汲取若水」無庸置疑是一年之初最嚴肅、也是最重要的儀式。用裝飾注連繩的乾淨水桶汲取的若水來泡的茶，是祈求一年無病無災的大福茶。

96

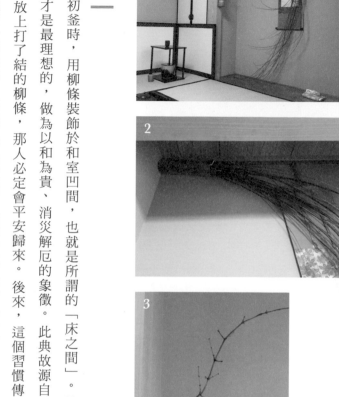

圖 1-2 為裝飾在床之間的結柳，圖 3 為白玉山茶花。

結柳

正月或初釜時，用柳條裝飾於和室凹間，也就是所謂的「床之間」。柳枝長到綁成一圈後，還能垂到地上才是最理想的，做為以和為貴、消災解厄的象徵。此典故源自於中國，據傳只要在餞別的宴席上，放上打了結的柳條，那人必定會平安歸來。後來，這個習慣傳入日本，變成在茶席中以結柳裝飾，也有一元復始、萬象更新的意涵。結柳的花入就用青竹柳筒，床柱上亦可以插上白玉山茶花。

夜咄茶事

十二月的冬至到二月立春間的寒冬之際，都會舉辦夜咄茶事。不過，現代社會已經擁有了相當先進的照明設備與防蟲技術，就可以不必太過拘泥舉辦日期。一年之中，夜晚最長是十二月中旬的冬至，冬至過後，日落時間就會越來越晚。因此，冬至前下午四、五點左右入席，天色早已昏暗，一月中旬會延後到下午六點入席。待合（等待室）要保持溫暖，若有設置爐，就可以放上茶釜煮水，使室

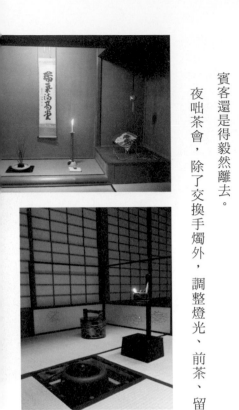

高台寺的茶會提供大眾一個接觸日本傳統文化的窗口，「夜咄茶會」主要是體驗冬夜寒冷燭光幽玄的氛圍，直到點前結束，全體享用兩服薄茶和菓子後才會將燈打開，接著亭主介紹茶道具，供仔細鑑賞的時刻。

內暖和。亭主此時可用生薑酒、甘酒或蛋酒代替熱水招待客人。若是正月的話，喝點雛子酒也不錯。迎接客人時可交換手燭。夜咄茶會的初座，客人是在短檠（矮燈座）、竹檠（竹製燈座）、行燈燈芯的搖晃火光下首次入席，感受此特殊燈火的優美景緻。亭主已在床之間掛上掛軸，將茶釜中的水煮滾。一開始有前茶，使用水屋道具的一般茶碗，客人以和一般喝濃茶的方法一樣，用吸茶的方式，兩、三位一起品嘗。此時通常不拜見道具。

準備手燭、露地燈，戶外供客人歇息的腰掛也放置手焙（小火爐）將環境弄得暖和。

後座（後半場）床之間可以什麼都不擺，或是擺上石菖鉢或盆石。一般的習慣是不插花，若插只選擇白色的花──白梅或白色茶花都可以。晚上茶室昏暗，如果不是白色會看不清楚，就像舞伎會在臉上塗白妝一樣。有時候也會掛能面、懸佛來代替花。

先喝濃茶，緊接著進入薄茶。沒有後炭，用止炭（留炭）畫下完美句點。止炭是要把客人留下的意思，也可以稱為「名殘的炭（惜別之炭）」，蘊涵了期盼與賓客悠閒度過漫長冬夜之意，即便如此，賓客還是得毅然離去。

結束後，就是初炭、懷石，客人品嘗主菓子後，流程進入中立，也就是休息時間。

夜咄茶會，除了交換手燭外，調整燈光、前茶、留炭等等流程，都是為了讓主客都能悠閒地享受

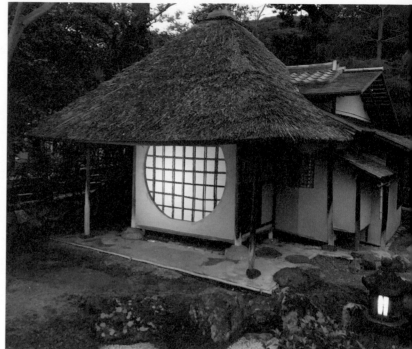

夜咄茶會裡定番款，可以吸附短檠（菜種油）油煙味的石菖。

17世紀中期京都富商灰屋紹益和其妻吉野太夫愛好的茶室遺芳庵。點前中有時會用到的吉野棚就是以此吉野窗的意象設計的。

茶會之後是高台寺夜遊導覽行程。

待合的火鉢，在幽玄的黑夜，更顯炭火的熾紅，也增添了人心的溫暖。

待合的掛軸

湯桶

這漫漫長夜。也因此讓客人總是忘了時間，一個不小心就留太晚，客人也不能太厚臉皮，找到時機，就該先行告辭。

在最寒冷的一月底到二月，看著放在蹲踞上的熱水桶冒出的熱氣，都是讓人不禁發出會心一笑的美麗景色。

夜咄中最重要的款待就是「光線」。現代人擁有最先進的照明設備，夜晚依舊行動自如，因此對燈火、蠟燭、行燈，都感到陌生。這些光線充滿獨特魅力，但若不習慣的話，就無法盡情享受夜咄。而冷暖空調隨處可見，要讓室內變得溫暖並非難事，但茶會中最重要的是映照在人們眼中的溫意。短檠燈火或和蠟燭的光，照在牆壁或榻榻米上時產生的陰影，隨風搖曳的柔光穿透過和室門或行燈的和紙，帶人進入一個夢幻的世界。

在朦朧的燈光下，放在待合的大火爐裡，鋪滿了漆黑的稻稈灰，中間則是燒得赤紅的菊炭。茶席爐邊火光，映照在爐壇上，呈現出美麗的色彩。因此而生幽玄世界，都是夜咄時，才能體驗到的景色。

此外，初座的掛物多半選擇大的字體或反之以細字呈現訊息。夜咄的特色是後入以喚鐘代替白天的茶事會使用的銅鑼，通知賓客後半場的茶室已備妥，歡迎再度進入之意。古代又將夜咄稱為夜會。

前炭

季語

║若水║

元旦或立春清晨從井裡打回來的水。能祛除一年的邪氣，主要是用來泡大福茶。原本是古代宮中的主水司在立春一大早獻給天皇的水，後來也流傳到民間逐漸普及開來。

║淑氣║

原本是用在漢詩裡的詞彙。新年給人的平靜沉穩的氛圍。「淑」的語源為水質清澈，後來則借用「俶」意，變成了帶有慎重、嫻靜、善良之意的漢字。新春時節的喜慶氣氛充滿天地之意。到了採用新曆的現在，此一詞彙多半意指時值寒冬的新年之莊嚴氣氛。

║彩雲║

被視為喜慶前兆的雲朵共有五色（藍、黃、紅、白、黑）。據說出現彩雲的同時，還會降下甘露之雨。在中國被認為是上天肯定皇帝施行德政時的吉兆。佛教則認為是極樂淨土諸菩薩之吉相。

║初茶湯、初釜、初點前、釜始║

意指新年時首次舉辦的茶會或相關練習。在茶湯裡最常用的詞彙是「初釜」，若當成季語的話，則有「釜始」等的詞彙的表現。

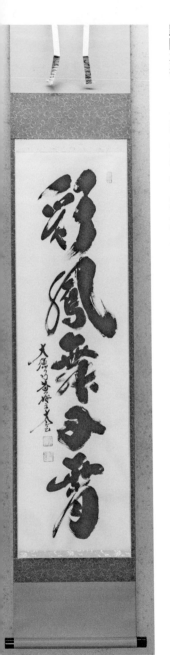

書初、掃初、初夢、初湯、初荷

新年期間第一次寫書法、打掃、沐浴、收送郵件，從1月2日開始的話都是好的。初夢指的也是二日晚上做的夢。

禪語

彩鳳舞丹宵

「彩鳳」是色彩繽紛的鳳凰、「丹宵」是炙紅的天空。因此，這句話形容的「美麗的鳳凰翱翔在炙紅天空」，是一幅就算繪畫也無法完美呈現的景象。鳳凰是太子誕生時會出現的吉祥之鳥。因此，也包含了天下太平、平安無事的吉祥涵義，經常會用在年初的茶會。

此外，鳳凰的「鳳」為雄、「凰」為雌。據說擁有五色羽毛的鳳凰只要展翅高飛，所有鳥類都會跟隨其後。日文裡「鳳凰が飛ぶ」形容的就是夫妻感情和睦。

茶席的菓子

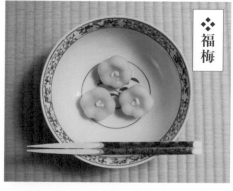

❖ 福梅

福梅（ふくうめ）

是用白豆沙染成淡粉紅色，用手捏製成梅花狀的生菓子，呈現非常應景又福氣滿滿的賀年菓子。

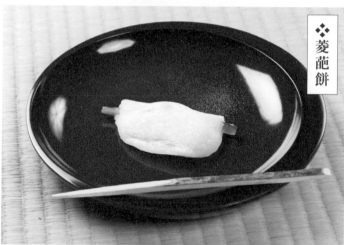

❖ 菱葩餅

菱葩餅（ひしはなびらもち）

類似我們的餃子，把橢圓狀的求肥當外皮，將牛蒡和白味噌包入對折成半圓形的和菓子，亦稱「花びら餅」（はなびらもち）。在日本是正月才有販售的代表性和菓子，尤其因為是裏千家第十一代家元玄玄齋委託和菓子店「川端道喜」製作的，與茶道關係深厚，初釜的茶席更是少不了它。從學茶道每年老師必準備的點心，直到吃了正宗「道喜」製作的，哇！竟然爆漿～口感太特別，儘管吃相難看很糗，卻令我永生難忘。

茶花

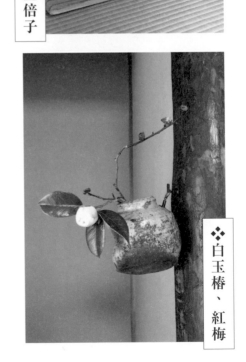

❖ 赤椿、木五倍子

❖ 白玉椿、紅梅

道具

在前述內容中有提到，一年初始的前三日，為了迎接來賀年的客人，會將茶席布置成吉祥典雅的風格。跟該年干支有關的裝飾以及結柳，是其中不可或缺的兩大元素，而古時「吉祥四美」當中的鳳和龜，鳥類中最高貴且代表長壽及富貴的鶴，也常見於一月道具，如次頁介紹的曙棗、鶴蒔繪棗、黃交趾鳳凰壽文菓子鉢、龜甲盆，東方這種喜慶感十足的道具，看在眼中也感染了喜悅之情。以下介紹若干適合於本月使用的道具，之後各個月份的道具選擇亦遵循同樣的精神，只要能掌握當月的時節特性，其中更有無數變化供個人自行領會與實踐，這也是茶道的魅力之一。

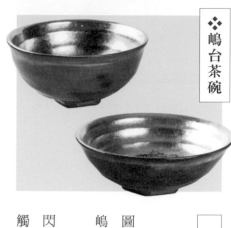

❖ 嶋台茶碗

❖ 干支虎香合

❖ 曙棗

❖ 龜甲盆

嶋台茶碗

相當具有貴氣，一般為展現出嶋台的氣氛，會以兩個茶碗相疊的方式擺放，圖片左方的茶碗內側貼金箔，位在上層，右方的茶碗內側貼銀箔，位在下層。

嶋台原本指的是在沙洲形狀的台座上，擺放松竹梅或鶴龜、老嫗等過年的裝飾。

每當練出的濃茶，深綠上飄著薄薄一層金箔或銀箔，彷彿黑色夜空中星河閃耀著光芒，不由得幻想了起來。隨著每年打茶下來，金箔銀箔因茶筅的接觸而掉漆，所以若干年後要送回茶具店補漆，也是茶道的趣味之一。

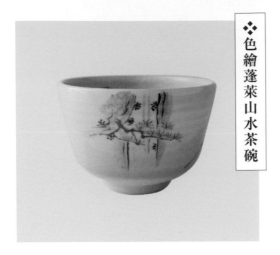

❖ 色繪蓬萊山水茶碗

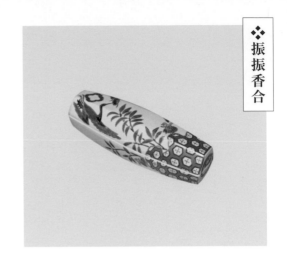

❖ 振振香合

❖ 祥瑞金襴手丸紋水指

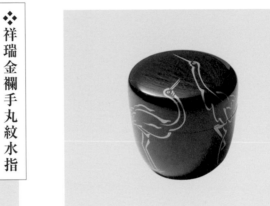

❖ 鶴蒔繪棗

❖ 干支牛年茶碗

❖ 干支犬蓋置

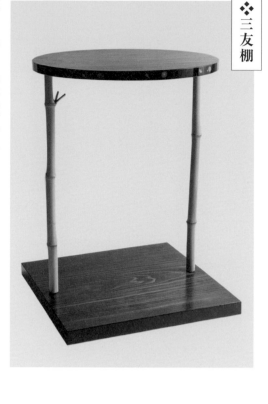

三友棚

黃交趾鳳凰壽文菓子鉢

牡丹唐草緞子仕覆

巴釜

更多道具小知識

◆ 干支相關的道具，不限於一月才能使用，且若剛好為亭主或主客生肖也能用，因此可看茶會主題重點為何去運用。

◆ 振振香合：是從正月的玩具「振振（ぶりぶり）」衍伸而來，以鼓起的八角形軀幹為特色。

◆ 三友棚是是以兩根竹子撐起天板和地板的小棚。緣由是明治初年大德寺471世牧宗壽和尚提議出大德寺的松竹當材料，由表千家碌碌齋將松木塗上摺漆做為天板與地板，裏千家又妙齋以兩支竹柱支撐，武者小路千家一指齋則貢獻了天板邊緣以兩支竹柱支撐，武者小路千家一指齋則貢獻了天板邊緣的「溢梅蒔繪」，以松竹梅表示茶道三千家永世交好的意思。

點前

在本章的各月點前單元中，會精選有季節感的點前，介紹裏千家練習科目的特色。點前程序透過許多基本步驟串聯而成，茶道點前有上百種，乍聽可能傻眼，不過別擔心，在此以台灣容易理解的方式分類，大方向簡單說明。

●點前區分：兩大類，風爐跟地爐兩種方式，初級以上每一種科目都要分風爐和地爐喔。

一入門：割稽古、盆略點前。客人禮儀（吃和菓子、喝抹茶）、基礎概念、認識道具。

二初級：薄茶點前、濃茶點前、小習、特殊點前、茶箱、立禮、炭手前。

三中級：四個傳（使用唐物等貴重道具）

四上級（奧傳）：行之行台子～（使用台子及唐傳來之唐物等貴重道具）

從最基本的盆略點前、薄茶點前開始，都有各種細微的變化，是漸進式的學習方法，每一種主題都有一個新學習目標。

●榻榻米行進方法。進入：右腳先行。退出：左腳先行。一帖榻榻米無分男女皆為四步，也就是

半帖為兩步。

次頁以常見的四帖半茶室和一般點前方位為例，並貼心同時呈現風爐及地爐，方便兩種對比了解。

簡略說明亭主進入茶室步伐，讓讀者有基本認知，但詳細進出和方位、左右轉身的位置，會依狀態、點前而有變化，應請教老師或閱讀有步驟圖之專書。

以風爐為例，亭主端著水指，從茶道口進入如圖示。起身後，左腳第一步踏到茶道口邊，右腳才跨入茶室為第二步，邊左轉踏出第三步，第四步踏入點前帖並偏右移，再走第五步面對榻榻米1／4處，第六步為右腳併向左腳對齊，面向榻榻米1／4處垂直跪座。

地爐則同樣六步，但第四步踏入點前帖維持由中央踏入，不須偏右移，而面對榻榻米正中央垂直跪座。

最後取建水入茶室，做點前的位置則依風爐及地爐季節而有不同角度、不同步伐數，進出茶道口是否需要關門也有不同之規定。

點前流程完畢，退出時改為左腳先行，左腳跨出茶道口。

● 姿勢端正：挺胸不駝背是當然，所以學習茶道的好處之一，就是會讓身型姿態標準而優美。行進時，身體重心稍移向前，落於腳掌的前面1／3處，以此處略摩擦榻榻米的表面，也是一種聲音的款待，亭主不疾不徐的沈穩前進，客人也隨著亭主的暗示，雙方的心趨向一致，『一座建立』就此展開。

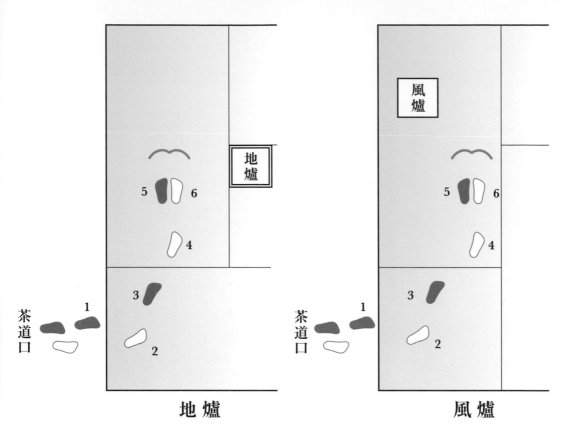

送出水指時的腳步和位置示意圖。

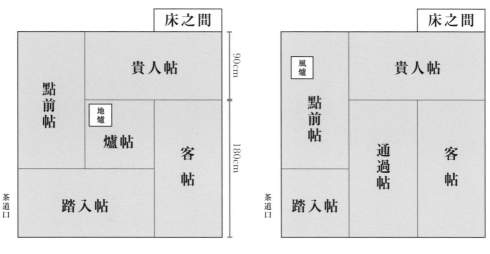

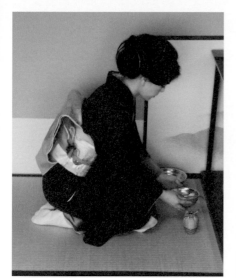

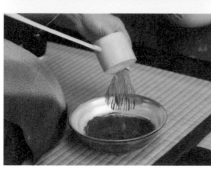

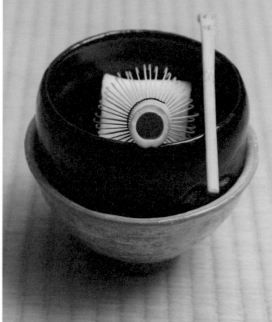

❖重茶碗

客人的人數多，難以用一個茶碗打同人數的濃茶時，便改成兩個茶碗，分兩次打給客人享用。將兩個碗重疊起來使用，所以下面第二個碗要選用比主茶碗大的，並注意兩者重疊的姿態、平衡、配色。從幾個人開始選擇重茶碗的點前呢？根據客人組合及茶碗的大小而不同，視亭主的靈機應變。

通常在慶賀性質茶會，亭主才會選用珍貴的嶋台金銀茶碗（見本月〈道具〉），平時上課同學自行組合，通常上面是樂茶碗，下面則是寬口造型的荻茶碗等。

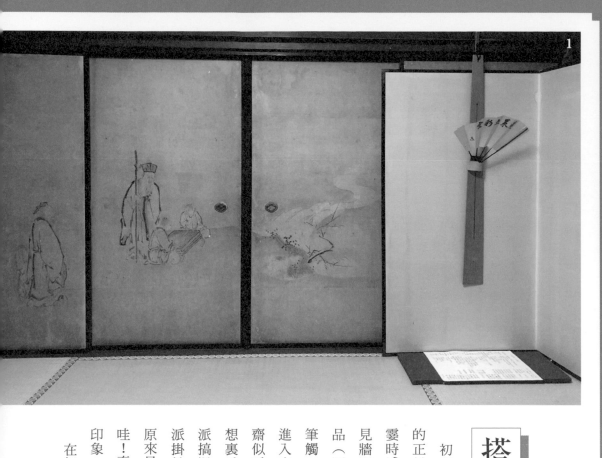

搭配組合

初釜，是茶道一年之始的行事。我曾在飄著雪的正月時參加過，從冷颼颼的庭園進入待合處，霎時感到溫暖的幸福。靜下心後開始拜見。可看見牆面上掛著第十二代家元又妙齋題字的扇子作品（圖1），扇面上「蓬萊五彩雲」溫潤有力的筆觸，讓我久久移不開視線。工作人員帶領我們進入本席，咦？這幅掛軸（圖2）的落款人如心齋似乎是表千家第七代，但心中不太肯定，心中想裏千家十六代人名好不容易背熟，再來別的流派搞混可不行。不過同一茶席上，內外有兩種流派掛軸可真是稀奇阿。上面的字及畫簡單可愛，原來是梅月畫贊，旁邊題著「老梅之上月團團」，哇！真是超級速配的現代風感覺，顛覆我既定的印象。

在初釜的茶席上，通常會陳設莊嚴的真台子（圖

3），選擇象徵吉祥的道具，參與者也會帶著嚴肅的心情。隨著香的氣味讓心情沈靜下來。真台子屬於大棚的一種，自中國傳來，長方形的天板和地板，以四根木頭來支撐，下板比較厚，全體為真塗的黑漆。我從客人的方向望去，它看起來存在感十足，更呈現一股浩然的正氣，難怪屬於「真」的規格。每當我在端坐它面前，總不由得聯想起大唐盛世長安城的氣魄宏偉而內心澎湃，做點前時自然流露英氣，這也讓我思考，亭主的點前風格，是否可以在男女性別以外，隨著茶室道具整體氛圍而略有不同呢？比方換成和物的小棚做點前時，我的舉止間也就秀氣了起來呢！在我還在神遊太虛時，驀地！有個黑影在我面前擋住了真台子的視線，咦～水屋的人已經把茶送來啦！怎麼那麼快？

二 月　如月

February

這個時候感覺上距離春天還很遠。餘寒未盡，山頭上仍留有殘雪，池水偶爾可見到薄冰。在精神抖擻力求振作的早春，特別能領略茶情茶心。茶人對季節推移十分敏感，總是能從天空的顏色、稍縱即逝的雪花、映照在紙門上的陽光，感知春天悄然到訪，並且設想出極富巧思的搭配。茶趣當屬早春的心思，像是初霞、梅花、黃鶯出谷的美聲，都能為茶席增色。

茶事會舉辦拂曉茶事（拂曉的茶會，或稱曉茶事）。在所有茶會當中曉茶事是最早入席的，凌晨

四時就要入席。在這茶會中，我們用眼睛觀察從夜晚到白天的時間變化，並且在這樣的變化中用心感受時光推移的精彩奧秘。在還非常寒冷的二月拂曉時刻，客人和亭主都在這股寒冷中感知到彼此發自內心最誠懇的對待。享用完懷石後，席間的燈火也燃燒殆盡，於是來客靜靜地將天窗打開，瞬時黎明的第一道白光跟著冷冽的空氣一起鑽了進來，清淨的空氣讓人不自覺精神抖擻。隨著太陽的光越來越強，在感嘆時光流逝的同時，也深刻感受到自我的存在。

行事

≡三日前後≡ 節分，立春前日

節分，是用豆子驅逐惡鬼的消災習俗，自室町時代就已根深蒂固，並流傳至今。其原形的追儺式，則源起於遙遠的中國。

節分的豆子本並不是用來驅趕惡鬼，而是要讓厄運轉移到這些豆子後，再把這些原本要扔到十字路口或特定石塚的豆子直接丟到戶外。丟在十字路口，是認為經過熙來攘往人群的踩踏，就能消滅厄運或惡魔；丟在特定場所，則是因為這些地方都供奉了道祖神或地藏石佛。爾後，因出現了節分當晚的訪客都是惡鬼的想法，因此演變成驅趕惡鬼的豆子。另外，要吃比年齡數多一顆的豆子，是因為若剛好適逢厄年（犯太歲）之際，就等於多了兩歲，藉此避過厄運。

北野天滿宮的茶點組合

吉祥茶碗，鶴松龜甲皆屬喜慶圖案。

秋刀魚頭柊樹懸掛於門口

節分時在門口吊掛秋刀魚頭或柊樹的目的，是想利用臭味或聲音將鬼趕走。

有些地方認為將豆子混在柊或松葉一起燒時，其發出的臭味與聲音能驅逐惡魔。

節分當晚，家家戶戶都會傳來伴隨撒豆聲的「鬼在外，福在內」的呼聲。

茶道也會配合此一習俗舉辦節分茶會。

四日 立春

節分隔天即為立春，為二十四節氣之一。為求消災解厄，會將寫有立春大吉的符紙張貼在門口。這天更是曆手茶碗、吉祥茶器登場的時候。

上旬 初午，二月第一個午日

初午是稻荷神社的祭典。這天會將馬匹牽至山中，供田神騎乘下山，也就是所謂「迎田神」的日子。畫有狐狸騎馬的大津繪，應該就是這個涵義。

月末五日 宗家冬期講習會

每年定期由裏千家宗家主辦（包括相關團體），依據修道階段設有各種講習會、研討會，冬期講習會為其中之一，固定於二月底舉辦，日程每年也許不盡相同，敬請參考網路最新信息。

116

北野天滿宮野點茶會

二十五日　梅花祭

梅花祭是京都北野天滿宮於菅原道真忌日時所舉辦的祭禮。最有名的就是由上七軒的藝妓們所舉辦的野點（在戶外舉辦之意）茶會。

過去為了安撫祭神，因此選用與「なだめる」（安撫）同音的油菜花（菜種の花）來祭拜，故稱為「菜種供品」。不過近年則以「梅花供品」取代。

二十八日　利休祥當忌

天正十九年（1591）陰曆二月二十八日，千利休因大德寺金毛閣放置了自己的草鞋木像一事，激怒豐臣秀吉01而受命切腹謝罪。因此，由利休子孫所傳下的茶道三千家（表千家、裏千家、武者小路千家）都會各自舉辦追悼的利休忌，來紀念這位集茶道之大成的日本茶聖。

但由於二月二十八日為舊曆，換算成新曆後，表千家現在是在三月二十七日、裏千家與武者小路千家則是在三月二十八日舉行。

而每個月的月忌日二十八日，由三千家輪流在聚光院舉行月忌日的法事。表千家為一月、四月、七月、十月，裏千家為二月、五月、十一月，武者小路千家為三月、六月、九月、十二月（8日）。需注意的是每年八月休，而十二月固定八日舉辦。

隨著每月利休月忌日，大德寺內的瑞峯院、大慈院、玉林院、三玄院、興臨院也固定舉辦月釜茶會，由各流派的老師負責，參加費約一千至兩千日元，這是對外開放的活動，不分流派，只要有興趣都

01　豐臣秀吉是日本戰國時代末期至安土桃山時代的大名，獲賜氏姓「豐臣」，並興建大阪城，實現日本首次的形式上統一，是為豐臣政權，成為日本的最高掌權者。

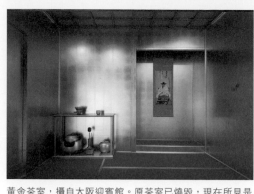

黃金茶室，攝自大阪迎賓館。原茶室已燒毀，現在所見是按原尺寸仿製。

可以參加，需要事先確認。

天正十三年（1585）十月七日，豐臣秀吉為了紀念就任關白，而在京都御所舉行的禁裏茶會上，給正親町天皇獻茶，這次宮廷茶會是秀吉的茶頭利休發揮作用的舞臺，他正是在此時被正親町天皇賜予「利休」之居士號（此前用的是本名——千宗易），名符其實地確立了做為天下第一宗匠的地位。利休則跟在秀吉後面給天皇及文武百官獻茶，使用的茶器是珍貴的唐物「新田肩沖」、「初花肩沖」和「松花」，其中以「松花」的價值最高，據說值十數萬石的賞賜，相當於當時日本一兩個國家的領地（當時日本共分六十六國），可謂價值連城。此次茶會，可以說是利休人生中規格最高的一次茶會，之後在政治上成為秀吉的親信，具有一定的勢力。宮廷茶會以後的十五年是利休的黃金時代，而舉辦宮廷茶會的茶室，便是由秀吉主導設計可組合的三帖茶室——黃金茶室。

茶趣

＝拂曉茶事＝

曉代表的是聽到第一聲雞啼，天色由暗逐漸轉亮的那段時間。在日出前舉辦，重點在於能讓客人

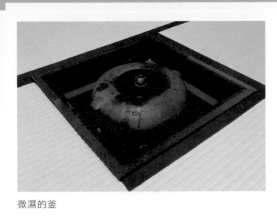

微濕的釜

欣賞釜表面水氣漸消失的過程、露地的優美景緻。跟夜咄茶事一樣都是在地爐的季節舉行，十二月到三月中雖然都可以，不過最適合在早春的二月。寒風刺骨嚴冬的清晨，喝上一服熱呼呼的茶湯，更能感受「拂曉茶事」最想表達的溫暖心意。順便一提，古時候都是冬天舉辦朝茶事、夏天舉辦夜咄。

寅時是一日當中最清新的時刻，因為這個特別意義，所以亭主通常這時間讓客人到來開始引導。因此，亭主必須熬夜準備。前一天晚上先在露地打水，將庭院的燈籠、茶席的行燈、短檠點亮，待燈芯燃燒到一定程度就先滅掉，客人抵達前再點亮。這就是拂曉茶事的另一重點──吟味殘燭的風情。

因此，沒有露地的茶席無法舉辦。

地爐中先放入火苗，稱之為埋火，再將裝有沸騰熱水的茶釜置其上。注意炭燃燒的狀態，計算好溫度時間不讓火半途熄滅。可視情況在客人抵達前一個小時再將下火（已燒成半紅色叫毬打的菊炭）放入地爐中升起火源。

在待合處喝完準備的白開水或香煎茶後，到戶外腰掛處等待亭主出來迎接入席，用手焙烤一烤冰冷的雙手，在刺骨寒風中交換手燭迎接客人的來到，這樣的獨特觸感，讓人不禁喜歡上一年裡最寒冷的這個季節。接著就是入座，此時，無論是抬頭仰望夜空裡閃爍的星星、眼前如水墨畫般的庭樹盆栽、或是燈籠若隱若現的火光，彷彿都讓人沉浸在永無止盡的美夢當中。

蹲踞也會準備熱水桶，但若是年輕人的話就可以準備刺骨的冷水。入席後就要將燭光熄掉拿回茶道口，因為過沒多久就會天亮，也用不到了。這裡是跟夜咄不一樣的地方。

拂曉茶事的初座和夜咄一樣，客人是在短檠、竹檠、行燈燈芯的搖晃火光下入席。主客打過招呼後，就要以紅豆麻糬湯或甜酒、剛蒸好熱騰騰的甜點做為前茶招待。接著端出裝有初炭的半田炮烙進行添炭，結束將炭道具退出後，再將釜拿回水屋，把熱水倒掉或倒一半也可以，再倒入早上去汲取的第一桶水裝八九分滿。用柄杓取其水淋到釜表面上，將微濕的釜（濡れ釜）送出放置地爐上。這就是拂曉茶事的特別之處。

客人拜見過香合後就是懷石。在享用過程中釜中的水漸煮沸、能看到釜表面水分一點一滴蒸發消逝的樣子，也是另一種風情。進行到後半吸物時，透過紙門感受天色轉亮的變化，八寸後打開天花板的突上窗（類似氣窗），沐浴在新鮮晨光中，這些都是其它茶會享受不到的。此時，短檠的殘燈也剛好熄滅。懷石結束享用完和菓子，正好客人在中場休息時間，可到戶外茶庭好好享受這清新晨曦的一刻。後座屬於陽席，將這些照明道具通通撤掉，享受在晨光中品茗茶的美好。床之間改用花裝飾然後濃茶及後炭，最後薄茶就結束。

寒風刺骨的感覺伴隨被染得通紅的冬日晨光。因為這些自然條件，才能讓人享受到最溫暖的款待，以及從天黑到天明，時間的變化。拂曉茶事要把握爽快不拖泥帶水的要訣，主客皆必須要是懂得欣賞、享受並能隨機應變的人，不然無法發揮其絕妙之處。

賞雪茶會

最近已經很少見了，不過古代茶人在下雪時一定會舉辦賞雪茶會。賞雪茶會就是專為欣賞落在露地上的雪、積雪，並深愛這美麗雪景的人舉辦的。舉辦時間沒有嚴格規定，無須事先說好，隨時都能

120

《吉田神社追儺》都年中行事画帖。中島莊陽所繪，
出自國際日本文化研究中心

福在內主菓子

季語

鬼やらい（驅鬼）、追儺、福豆

舉辦，不拘細節的風格，與雪景相得益彰就好。不過，預測會下雪時，最好為飛石、蹲踞鋪上草席，也要準備雪地專用的草鞋與斗笠。因為氣溫很低，一定要隨時留意休息區或本席是否溫暖，也要在蹲踞準備熱水桶。雖然賞雪茶事辦在十一月、十二月降下初雪時也不錯，但一、二月稍微有點積雪時舉辦，更是別有一番風味。在中國可以舉辦，可惜在台灣不太下雪，就沒有舉辦的機會，筆者為介紹各種不同的茶會，還是一併說明。

節分當晚寺廟神社所舉辦的追儺儀式[01]裡，會以惡鬼代表一切災厄，只要將惡鬼趕出去就能迎接新春。在一般家裡則會由一家之主邊喊「鬼在外，福在內」邊撒豆子（福豆）。撒完之後，所有家

01 追儺式：驅鬼儀式，起源於中國的儀式，《論語》的《鄉黨》篇中有記載。在日本，為天皇和親王舉行的宮廷活動。之後發生了變遷，成為了現在節分的根源。

人聚集在一起，吃掉自己的歲數＋一顆的福豆，祈求今年都能一帆風順，無災無厄。菓子的名字則有「福在內」「御多福」等。

鶯宿梅、鶯宿

取自平安時代史書《大鏡》裡的故事。村上天皇看到種在清涼殿的梅樹枯萎，於是命人去找新的梅樹。在某戶人家看到一棵枝葉茂盛的梅樹，正想移植回宮中時，那戶人家說：想在梅樹枝幹上綁上文籤，天皇也欣然同意。看著移回宮中種植的梅樹，天皇十分在意綁在樹枝上的文籤內容。打開一看，是寫著「勅なればいともかしこし鶯の宿はと問はばいかが答へむ」的典雅字跡。中文意思是：百姓無法違抗天皇敕令，只能將梅樹獻給聖上。但若每年都來造訪的鶯鳥，問起家在何處時，我該如何回答呢？

寫的人是編纂《古今和歌集》的知名歌人紀貫之的女兒，這棵梅樹更深受貫之喜愛。因此，鶯宿梅或鶯宿，指的就是鶯鳥鳴叫之處或梅樹。

薄冰

乍暖還寒時凝結而成的薄冰，亦或是厚實冰層逐漸溶化後的狀態。早在《萬葉集》裡就已經開始使用的詞彙，被歸類為冬天的季語。

淡雪、沫雪、泡雪

過了立春下的雪就稱為「春之雪」、「春雪」。不過，春之雪因氣溫較高，雪的結晶較易融化，所以就把這樣的雪稱為「淡雪」。這個詞彙也隱含了看到這些春雪瞬間融化的不捨之情。

== 下萌 ==

從冬天死寂大地下冒出的新芽。從整片枯草叢或雪地裡冒出頭的新芽，象徵的是旺盛生命力。藤原家隆吟詠著「雪間之草」的和歌，更是日本人家喻戶曉的經典之作，歌詞裡冒出頭的新芽在大地上擴展開來則稱為「草萌」。

== 梅が香 ==

中國自古愛梅，它凌寒留香，獨天下而春，不與百花爭春的高潔美，傲雪堅貞的品格，是勵志人心的精神象徵。擅作詠梅詩，最負盛名的當屬北宋處士林逋，世稱和靖先生，隱居杭州孤山，喜恬淡不求名利，終身不仕未娶，與梅花、白鶴作伴，視梅為妻，以鶴為子，稱為「梅妻鶴子」。多寫西湖的優美景色，反映隱逸生活和閒適情趣。〈山園小梅〉詩中名句「疏影橫斜水清淺，暗香浮動月黃昏」，北宋史學家司馬光說這兩句「曲盡梅的體態」，傳神地描繪出梅花獨有的風姿韻味，膾炙人口，被譽為千古絕唱。在茶道這個季節語所說的梅花香氣，當然也是「暗香浮動」的暗喻。

花中之魁的梅花，原產於中國，八世紀引進到日本後亦備受寵愛，有著舉足輕重的角色。奈良時代已做為紋樣使用，管原道真最愛梅花，所以用作天滿宮的神紋。而日本

新年號「令和」亦和梅有關，是由《萬葉集》第五卷〈梅花之歌〉三十二首的序文「初春の令月にし

て気淑く風和ぎ、梅は鏡前の粉を披き、蘭は珮後の香を薫す」（初春令月，氣淑風和，梅披鏡前

粉，蘭花熏後香）而來。前兩句各取一個字，做為「令和」，意思是「初春正月的好月，風平和。」

序文中的「梅」部分，梅花如鏡前香粉般白花盛開，蘭香如香袋後飄香。「令和」是文學的年號。《萬

葉集》是古代和歌的書，所以這次的年號「令和」可說是既富文學性又優美。

《 紅 爐 一 點 雪 》

落在炎紅火爐上的一片雪花，會因高溫瞬間溶化。之後就算落下再多雪花，也會瞬間化為虛無。

因此，這句話的意思是告訴我們「人生就像這雪花般皆為無常。不要將一切視為理所當然，但也無需

太過執著。」另一種解釋是這象徵了「種種雜念都會瞬間消失，心中沒有一絲雜念」的禪修者最高境界。

❖老梅

❖藪椿、木蓮

茶花

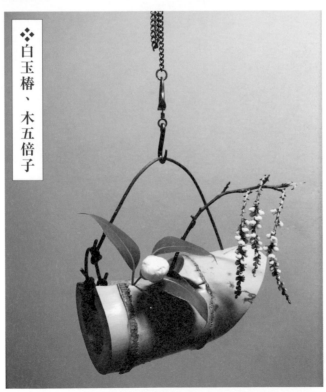

❖白玉椿、木五倍子

茶席的菓子

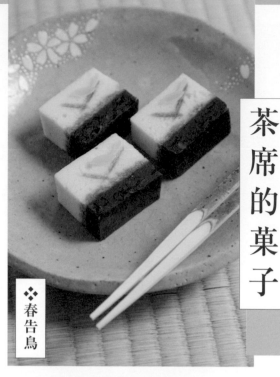

❖ 春告鳥

❖ 淡雪

道具

早春二月，乍暖還寒，還可期待忽而飄雪的驚喜。萬物開始復甦，古代南方開始籌劃著春耕事了，俗話說「人勤春來早」，但屬北方的日本可是二月春風似剪刀，就能理解茶道還見大爐保暖的設置，本月介紹的道具之一──筒茶碗也是一樣的概念。二月是梅花專屬的季節，三月才交棒給櫻花，此時

春告鳥

這是以被稱為「春告鳥」的黃鶯命名的和菓子，在冬去春來之際，聽到黃鶯的啼聲讓人不禁雀躍著盼望春天的到來，是屬於初春的和菓子。

淡雪（あわゆき）

日本人非常擅長以其細膩的季節感為事物做優美的命名，淡雪指的是早春輕柔且易消失，像棉花糖般的雪花。和菓子也是取其意象，做出入口即化般的口感。

126

❖ 龜型香合

❖ 染付菱馬蓋置

❖ 梅月棗
淡淡齋好

❖ 筒茶碗

❖ 馬上杯
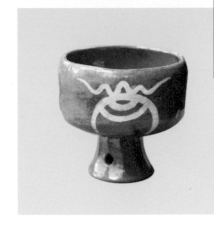

馬上杯

本來是中國蒙古騎馬民族使用的酒盃。為適應特殊的生活形式，高把手的設計便於端拿，可方便邊喝酒邊騎馬，並在高把手上設有孔洞可用繩子穿過綁在腰上。相傳上杉謙信公將其做為酒杯經常使用，其他許多武將們也非常喜歡這造型。此杯型傳入日本後，把這個酒杯當做茶具的抹茶碗，一般使用在二月初午的季節，或端午茶會代表英勇的象徵，因為是富有野趣的茶碗，根據茶席的意向來使用也是可以的。中國古時有用馬上飲酒為朋友送行的習慣，現在日本的送別宴會上保留了此風俗。

常見梅花蹤影，以梅月棗為經典代表。而最愛的山茶花即將向我告別，依依不捨卻只能來年再見，所以將栩栩如生的山茶花雕文堆朱盆留在此月介紹。

❖ 信樂破袋水指

❖ 山茶花雕文堆朱盆

❖ 唐銅龍耳花入

❖ 祥瑞色繪菓子鉢

❖ 真形釜

❖ 差替建水

❖ 龜甲百寶圖水次

❖ 丸卓

❖ 獨樂籠炭斗

❖ 海松貝蒔繪爐緣

更多道具小知識

◆ 染付菱馬蓋置：「染付」技法源自青花瓷，是在白色的胎土上用藍青色顏料上色繪製圖案再燒製而成。特色是比較墨水畫般隨意的線條，和工筆畫風的祥瑞有所不同。

◆ 丸卓：天板和地板都是圓形，以兩根支柱連接的小棚，但材質和顏色不一，有利休喜歡的原木色，也有全黑風格。全年皆可使用，是棚的基本入門款，可以是初學者購買的參考。

◆ 有些道具名稱下方會註明〇〇齋好（如本月的梅月棗）表示名人（通常是裏千家歷代家元）喜愛之物，也可做為收藏的參考。

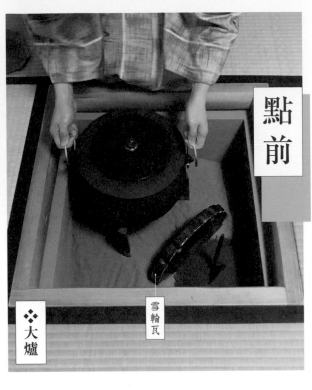

點前

雪輪瓦

❖❖❖ **大爐**

二月是啟用大爐的時候，一般的爐是各邊一尺四寸，大爐則是各邊一尺八吋。是玄玄齋從北國的地爐而來的靈感，因為有若干特定規矩，例如一定要在六疊大的茶室中以逆勝手[01]方式打茶、爐緣規定使用木頭，且爐壇的塗裝聚樂土必須為老鼠色等，成為裏千家獨有的點前，是只能在二月酷寒時節進行的點前。爐內因為空間大，因此靠近點前座右側的位置擺放五德，與其相反的另一側則豎立樂燒的雪輪瓦（只有大爐才有）用來隔開灰，在雪輪瓦的對面均勻鋪上一層薄薄濕灰後插上灰匙。茶釜要選用大口徑的。

初炭不需要用到裝濕灰的灰器。在流程當中把這濕灰撒在地爐中，正是大爐初炭的趣味所在。而中立時在濕灰放上後炭會使用的炭，從爐中夾炭方式添炭是大爐後炭的特徵。後炭不需要炭斗，而是使用大而暖和炮烙……，這些都是玄玄齋所發明大爐時才獨有的樂趣呢！

01
一般茶室配置中，亭主在左側，客人在右方，稱為本勝手；逆勝手主客方位相反，較為少見。

搭配組合

一知道洛北岩倉妙滿寺要舉行「雪之庭茶會」的消息，我馬上就報名了。

久聞這是俳諧之祖松永貞德親手設計製作的「雪月花三名園」之一，與清水的成就院「月之庭」、「北野」的成就院「花之庭」齊名。以比叡峰為借景遠眺很美，一邊眺望著「雪之庭」（圖1），一邊享受亭主的真誠款待，一邊傻笑著，期待下個月日子的到來。

是多麼美好的事啊～我想像如此場景，前來茶席途中，心中一直祈禱，等了整整一個月，前幾天下的雪可別融化啊！但結果還是令人失望！雪的庭茶會卻少了雪這一味，但是心中知道京都即使下雪也不易積雪，雪景實在是可遇不可求。

帶著惋惜心情進入茶室，馬上被可愛的「誰袖棚」（圖2）所吸引，它因為上方木板右前方圓圓的彎曲著，像是和服的袖子得名。最初成品是利用法隆寺的舊木材所做，上層板保留一千三百年的古味，其他部分三根柱子及下板則是暗紅塗漆處理。從我的位置看去可以欣賞此種不對稱的風格，古典樸素中帶有些摩登且俏皮的味道，茶道具也宜古宜今耶！一邊品嚐著京橘總本店所製的和菓子「雪餅」。哇！雪白的好純粹，算是稍微撫平沒有看到真正雪景的遺憾了～

三 月 | 彌生

March

三月，還有一個別稱叫做「彌生」，是由於這個季節草木生長繁盛而得名。仔細聆聽三月的聲音就會知道，如絹絲般的細雨，已為我們捎來了春天，在春雨的滋潤下，小草破土而出，愈長愈高，枝頭上的嫩芽，也日益茁壯。春天的腳步聲，撼動大地，原本在地底下冬眠的蟲兒，因此甦醒了、河水也變暖了。在日本三月下旬，嵐山颳起強風，也常會下起春雪，儘管遠山仍有殘雪，迎面拂來的風，偶爾仍會冷得讓人打抖擻，但春天確確實實地到來。

以前有個說法，接近中旬的十二日，在奈良東大寺二月堂，會開始舉行汲水儀式，等汲水儀式一結束，春天就正式來臨了。春天是愉悅的季節，三月的茶趣，就是將春天造訪的意境，植入茶席之中。

春天是描寫京都的景色，是許多詩中，常提到京都的意象之一。

月初有個上巳節，又叫女兒節、桃花節。即使家中沒有女孩的人家，也能以雛釜的形式來親近茶道。

雖然二月十五日是釋迦牟尼佛的圓寂之日，但很多寺廟都在晚一個月的三月十五日舉行涅槃會。三月是佛事很多的月份，從十八日開始，為期七天的彼岸會、法隆寺的法會、奈良藥師寺的花會式，都是在這個月舉行。

春天，川魚奮力逆流而上，鳥兒飛過開始出現薄霞的天空。在日本過冬的侯鳥們，也在三月啟程，朝著北方飛回自己的家。一想到牠們要回到遙遠的國度，別離的感傷，頓時湧上心頭。此月有各奔前程的寓意，所以日本學校的畢業典禮，也多在三月舉行。

家元固定要舉行的例行儀式之一「利休忌」，是在二十八日舉行，有時也會在這個時候遇見春雪。

在日本一進入三月，就會撤掉爐內的五德，換成釣釜（見本月的點前說明），依流派不同會有差異，但一般來說，中間有柱子的茶室，一般是不用釣釜的，因為會造成視覺上的衝突。自天花板垂吊的鎖鍊[01]利索地切割了空間，底端掛著釜。釜若有似無的微微晃動，有種又美又寂靜的風情，很能讓人感受到春天茶會的平和氣息。

01　鎖鍊有唐物、和物，兩種類型，用鐵或煮黑目製成（銅的合金。比例為一百錢的銅，對上三錢白銅。比一般的銅略黑），有複雜的、簡單的、或是鑲嵌上精巧的金銀設計。比較豪華的物件，通常都是唐物，因此常用於書院或是廣間（四疊半以上的茶室）所舉行的茶會。

在小間的茶室中，會用竹自在 01 吊掛釜。特有的風情，格外容易引人共鳴與感動。「釜」會選用筒形、棗形、鶴首、車軸這類細長形體的釜，也饒富趣味，「鐶」會選用大鐶比較適合。

依照規定，釣釜不用五德，但倒是可以拿五德形狀的蓋置來放置釜蓋。

【三日】 上巳節、雛祭、桃花節

《後漢書·禮儀志》載：「三月上巳，官民皆禊於東流水上，洗濯祓除，去宿垢，為大潔。」六世紀的中國魏晉南北朝時，南朝梁人宗懍所著的《刑楚歲時記》裡有提到「在水邊能除去一切汙穢」，更記載了「三月初，在桃花盛開的水邊，除去身上所有汙穢，就能長命百歲」，這些古籍提及的就是中國的上巳節。

這個源於中國的傳統節日，也見於漢文化圈，漢代定三月第一個巳日為節日，「上巳」一詞最早出現在漢初的文獻。上巳節是祓禊的日子，指洗濯身體清潔身心，祓除疾病，以除去霉氣驅除災厄的一種祭祀儀式。東晉前人們只是去水邊洗滌清掉晦氣，魏晉才逐漸演變祓禊儀式後，舉行流觴曲水的遊戲，成臨水宴客和郊外踏春。宋代因理學盛行，禮教漸趨森嚴，上巳節風俗在漢人文化中漸漸衰微，但在日本此節日與日本民族固有的習慣、神道教中的習俗相結合而延續至今。

日本平安時代的雛祭即是受到中國上巳節祓褉和曲水流觴的風俗影響，用紙扎成偶人，也稱人形。是擦拭身體，將災厄轉到紙人身上後，放入河漂流走的消災儀式，祈求健康平安。這紙人就是女兒節娃娃的前身，室町時代演變成女童的專屬節日「雛祭（女兒節）」。

舊曆年的三月三日正好也是日本桃花盛開的季節，將桃花當作是雛祭的主題花，也是起源於中國自古視桃花為長壽的象徵，而且將桃花枝懸掛於門柱也有驅邪避凶的效果，至今愛知縣青田神社每年皆會舉行桃花祭，將桃花枝同供品一起獻給神。演變為桃花節，江戶時代定為五節句之一，更與人形娃娃結合，成為祝賀家中幼女平安長大的日子。

二十一日前後 春分，國定假日

這天太陽從正東方升起，從正西方落下。白晝與黑夜的時間一致。

春分的前後三天，加起來的七天稱為「春之彼岸」。彼岸來自梵語的「波羅蜜多」，意指功德圓滿，抵達涅槃之彼岸。佛寺會舉辦「施餓鬼會」，施食給為飢餓所苦的餓鬼。一般家庭也會準備荻餅或丸子（糰子）供奉祖先。

二十八日 利休忌

「茶聖」千利休的忌日「利休忌」，是茶道最盛大、也是最重要的儀式。床之間掛上利休肖像或居

01 竹自在為竹製釣勾，因可以自由調整高低而得名，相傳利休覺得這種山上人家，用於地爐的道具，有一種恬適感又饒富趣味，因此將它納入茶席中使用。雖然沒有一定的尺寸，但通常是四尺七、八吋（一公尺四十公分）、直徑一吋二、三分（約四公分），竹節有五節至七節，由帶有鉤手（掛繩）的竹竿、插在底端，可以上下調節的鉤子、小猿（固定用的橫木）以及猿繩所組成。有不少有詩意的茶人會在竹竿上寫詩題詞。

圖 1、2 為在大德寺參與利休忌

茶趣

士號，並擺放三具足（供養於佛前的香爐、花瓶、燭臺）與油菜花。傳聞千利休自盡前，所插的最後一盆花就是油菜花，因而延伸出利休忌結束前都不得使用油菜花的習俗。

裏千家會在今日庵茶室「咄々齋」中，由家元親自點茶供奉在利休畫像前，參列的諸門人則一同合掌默禱。供茶之後，也會依慣例進行七事式01。各種與茶道有關的活動茶會也會陸續展開，包括讓門人弟子拜見宗師利休愛用的茶器等，在櫻花初綻的春光裡享受一段屬於茶人的悠閒時光。

01 七事式：茶道千家以修煉為目的，制定的點茶做法，由表千家：七世如心齋和裏千家：八世又玄齋所制訂的。有花月、且座、茶歌舞伎、一二三、員茶、廻炭、廻花七種。我稱之為成人的益智遊戲。茶人喝茶時的一種風雅玩法，幾種比較有趣玩法的固定程序，將它做為一種茶會形式保存下來，五到十人為一組，內容有插花、添炭、點香、打茶、吟詩作詞等等，都是由抽籤決定，非常能顯示自己的文化修養。其中仙遊，我笑稱是仙人的遊戲，一般說來，沒有十年的學習茶歷，熟悉流程並能靈機應變，是做不了這些遊戲的，看來當仙人也不是一件容易的事情。

4

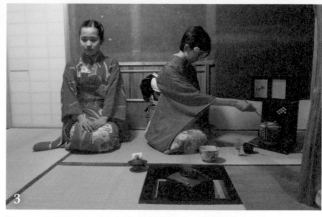

3

圖3～5為平野家わざ永々棟 茶室「聚 庵」所舉辦的女兒節茶會。當時活躍的日本畫家山下竹齋的宅邸兼工作室,在大正十五(1926)年所建的木造建築,由於年代久遠,於平成十九年(2007)保存修復恢復原本樣貌,重現古時昏黃的燈光及簡樸的茶室。

圖6:全套雛人偶分為七層,標準形式是以紅布覆蓋,階梯式頂層為天皇與皇后,以下各層可根據需要配置,宮女、樂師、侍從等。還有「桃花、燈籠、梳妝台、日用品」的裝飾,及白酒和菱餅等食品。

5

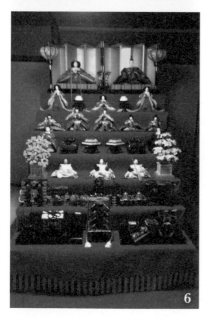

6

女兒節茶會

女兒節,日本女孩子的節日,又有人偶節、桃花節等不同稱呼,本來在農曆的三月初三的巳日,明治維新後,改為西曆三月三日,真正讓女兒節的活動慢慢普及於各個家庭中。現在還有關西地區的人家是四月三日才慶祝女兒節。因此,也讓女兒節的節慶氛圍,一直延續到三月中。

在日本關於三月三日習俗的記載,最初是由中國傳入上巳節、曲水流觴的活動延續下來,逐漸演變

季語

‖啓蟄‖

二十四節氣之一，約為三月六日前後。意指冬天躲在土裡冬眠的百蟲，紛紛醒來開始活動。因此，也有為世人所認同之意。

‖曲水、曲水宴‖

本月〈行事・三日〉當中有提及，這是到了魏晉才逐漸演變袚褉儀式後，舉行流觴曲水的遊戲。

為日本的女兒節。三月三日，重三是因為兩個三，疊在一起是個吉兆的想法，也是受到中國的影響。

這天，日本有女兒的家庭，都會在家中布置人形的壇台擺上女兒節娃娃，替女孩穿上鮮豔的和服，並準備紅、白、黑三色菱餅、白酒，桃花來供奉，主要目的是要祈求擺脫惡運、災難，保佑孩子的平安幸福及健康的成長。

這天讓孩子們也能一同參與女兒節茶會，此茶會有趣之處，就是結合了各種樂趣，享受春暖花開的一天。

《蘭亭修禊圖》明朝・錢榖所作，出自紐約大都會藝術博物館。描繪了王羲之等人在蘭亭溪上修禊，作曲水流觴之會的故事。

在《荊楚歲時記》則是這樣描寫三月三日的：「士民並出江渚池沼間，為流杯曲水之飲。」道出這天演變成文人之間的風雅集會、戶外野遊、浪漫至極的「曲水流觴」宴遊形式，最著名的是王羲之蘭亭之會。東晉永和九年（353）三月初三的上巳節，會稽內史王羲之偕親朋謝安、孫綽等四十二人，於一處彎曲的河道（今浙江紹興）的蘭亭，修禊祭祀儀式後，舉行流觴曲水的遊戲，大家坐在河渠兩旁，在上流放置酒杯，酒杯順流而下，停在誰的面前，誰就取杯，要詠一首詩，不然就要飲下酒杯的酒，當年飲酒詠詩所作詩句結成了《蘭亭集》，王羲之為該集作《蘭亭集序》。從此流觴曲水，詠詩論文，飲酒賞景，歷經千年而盛傳不衰。

《蘭亭序》也記錄了當天的參與人數、完成詩篇數目、對子，誰罰了多少酒等等，也以「天朗氣《蘭亭集序》也記錄了當天的參與人數、完成詩篇數目、對子，誰罰了多少酒等等，也以「天朗氣清」、「惠風和暢」等等優美的詞句，來形容當天的天氣。這樣把天氣和場景都書寫在字裡行間，讓人感受到當時空氣中那宜人的氛圍。這一個風雅至極的活動，對後代的文人影響很深，要進入詩、書、畫領域，《蘭亭集序》幾乎是所有文人必須臨摹的入門帖子，體會文章中風流婉約的聲息，令人陶醉並嚮往之。這時喝酒的漆器酒杯，有一種稱為羽觴杯，是用輕的木胎髹飾天然生漆，兩邊有耳、寬口，它的材質和設計都著重於能漂浮在

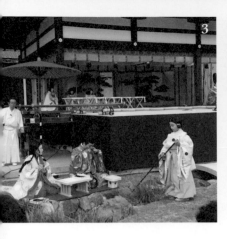

圖1～4，為參加北野天滿宮曲水之宴。

水上，隨著水勢流動，古詩：羽觴隨波泛，就是由此而來的。

關於曲水宴風俗，最早能看到這一記載的日本文獻是西元七二〇年編成的《日本書記》，顯宗天皇元年（485）三月條載：「三月上巳，行幸後苑，另設曲水宴。」日本在奈良時代，傳入「曲水流觴」這一風俗，最初流行於宮廷，後來流傳至民間。自王朝時代開始，這水上消災儀式兼遊宴，就成為宮中儀式之一。據《天滿宮安樂寺草創日記》記載，天德二年（958）小野好古於太宰府天滿宮首次舉辦曲水宴後，延續至今。

現在的話，北野天滿宮的每年三月的第一個星期天，都會看到身著古裝的人們在梅林中，伴隨著琴聲舞蹈吟詠詩歌。

═ 螢雪 ═

螢雪，意旨勤奮向學，日本在開學、畢業季時會聽到的詞彙。中國晉代有一位名字叫車胤，因家境清寒買不起燈油，只好抓來一大袋螢火蟲，利用螢火蟲的光來看書。另一位叫孫康，則是利用白雪的反光來讀書，他們聰明又勤學苦讀，終於成了一位學識淵博的人，後來還做了職位很高的官。

═ 佐保姬 ═

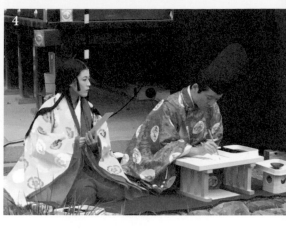

佐保姬，住在奈良東方的佐保山上，是掌管春天山野變化的神明。織霞衣、染柳線、編梅斗笠，還能讓春天的櫻花綻放。依據五行之說，東方對應的是春天，因此住在東方的佐保姬，就負責掌管春天。與其相對應的就是住在龍田山的秋天女神龍田姬。

三千歲

三千歲，三千年的意思。此外，也可代表在仙界三千年才會開一次花、結一次果的桃子。最有名的就是西王母送給漢武帝長生不老仙桃的傳說。

因此，也可以拿來比喻相當罕見的稀世珍寶。

山笑う

將笑起來非常爽朗的人，比喻成綻放新芽，百花盛開的春天山野。引用至中國北宋畫家郭熙的「春山淡治而如笑」。下一句則是「夏山蒼翠而如滴」，因此將夏天的山形容為「山滴る」，秋天的山則是「山裝う」，冬天的山則是「山眠る」冬山慘淡而如睡。

秋山明淨而如妝、

禪語

弄花香滿衣

取自唐代詩人于良史〈春山夜月〉裡的「掬水月在手，弄花香滿衣」。其涵義為：雙手舀水時，月亮就在自己手中，摘下路邊野花時，香氣會染滿衣裳。上下兩句展現的都是「物我同一」的境界，經常是書法家揮毫之禪語。

茶道練習時，要讓自己跟練習內容合而為一，了解日文所說的「稽古三昧」之後，就會分不清楚自己是在練習，還是練習的內容驅使你有所動作，到達由型入心的境界，自然而然，不用想身體就動了起來。這句話以美麗辭藻展現了禪宗裡最理想的境界。

❖ 水仙

❖ 蝴蝶陀助椿、白梅

茶花

❖ 菜種的故鄉

茶席的菓子

菜種的故鄉（菜種の里）

三月是油菜花（菜種）盛開的季節，日本以前為了榨取芥花油大量種植油菜花，許多跟油菜花有關的和歌與俳句也流傳至今，是應景的和菓子。

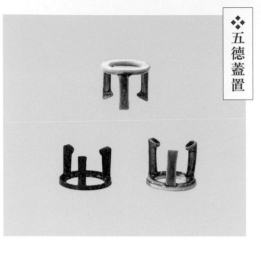

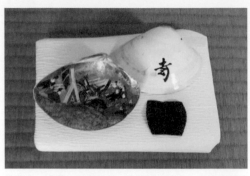

蛤香合。風爐、地爐兼用，這種兩用香合，用於地爐時為了避免練香（圖中右下角黑色區塊）沾黏弄髒香合，因此要將茶花的葉子兩端切成適當大小墊在練香的下面，再放在紙釜敷上。

道具

人說「柳色迎三月」，收藏了大半年的柳畫水指，終於在本月可以露臉，敬請仔細欣賞其搖曳風姿，因為四月柳絮天，身形舞姿可不一樣囉。水指另有跟菱餅有關的吳須菱馬，或菱花紋茶碗，乃是物美價廉入門款。在三月的女兒節茶會中，會擺上立雛圖或寫有「桃花笑春風」的掛軸。選用乙御前、色紙地紋的茶釜，香合就挑以貝殼製成的（如上方圖的蛤香合），與「雛」有關的曲水、合貝等優雅的道具。

五德蓋置

每年三、四月使用釣釜與透木釜時節，最常見的就是五德蓋置。只有用這兩種釜時不需用到五德，反而是小小的五德蓋置可以登場的時刻，這也是遵循配置不重複的原則。取其五德爪形做成小巧的蓋置，呈現出可愛的細緻趣味，有唐銅及陶瓷多種材質及顏色。點前中要注意的是，只有以裝飾放在棚上面的時候，才會將上下顛倒成圓形部分在下喔！

144

❖ 栄螺蓋置

❖ 辻堂香合

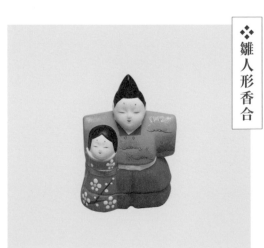

❖ 雛人形香合

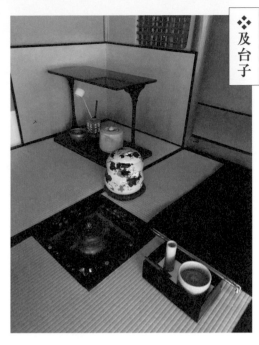

❖ 及台子

及台子

本月也常見以「及台子」來搭配茶釜，以示祝賀之意。相傳及台子的由來，一說是中國的進士考試，放置錄取通知書的小桌子；另一說是指其外型據說是參考通過科舉進士考試及第的人，都會走過的及第門。因此，就意義來看是非常剛好的。歡迎大家可以發揮創意，享受組合的樂趣。

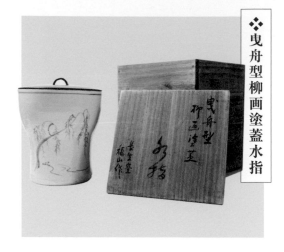

❖ 曳舟型柳画塗蓋水指

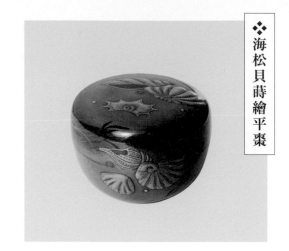

❖ 海松貝蒔絵平棗

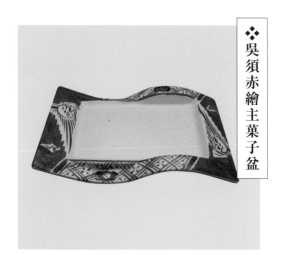

❖ 呉須赤絵主菓子盆

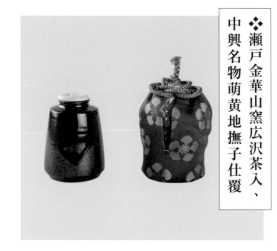

❖ 瀬戸金華山窯広沢茶入、
中興名物萌黄地撫子仕覆

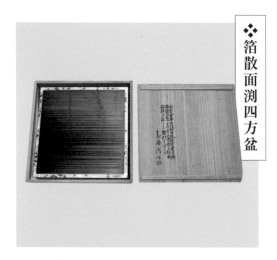

❖ 箔散面渕四方盆

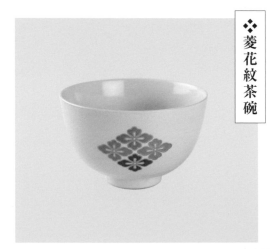

❖ 菱花紋茶碗

146

❖ 備前花入

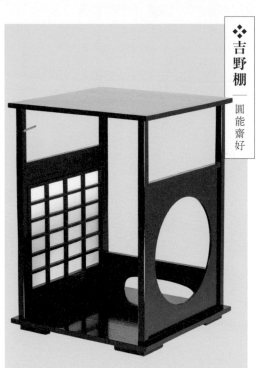

❖ 吉野棚｜圓能齋好

❖ 雲龍釜

❖ 濱松地紋真形鐵瓶

更多道具小知識

◆ 本月收錄了辻堂香合，「辻堂」指路旁佛堂或休憩所，由於茶道對香的使用與佛教的因緣很深，不少流傳至今的古香合就是從佛器轉用而來。古時中國傳到日本的「唐物」也多是從印泥盒、藥盒等轉用作香合，屬於真的等級，在高級點前中會使用。四方形的房子為底，屋頂是蓋子，上有松葉和樹葉的圖案。染付款特別受歡迎。

◆ 另一個有趣的道具是雲龍釜。龍是中國神話傳說中的祥瑞動物，為帝王的象徵。雲龍釜為經典系列之一，深受利休喜愛。圓筒型的上端注水處比底部稍微窄一點，釜身有乘雲升天的龍騰圖案，釜蓋上搔立鐶是此物的學習重點。

147

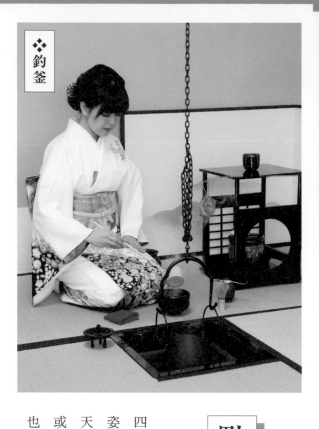

❖ 釣釜

點前

從十一月開始使用的地爐即將邁入尾聲,三到四月以鎖鍊自天花板懸吊而下釣釜,隨風搖曳生姿讓肅靜的茶室瞬間充滿了動感與韻味,富有春天即將到來的寓意。 釜口掛上柄杓也跟著晃動,或在炭手前時為添炭而將茶釜上下移動的樣貌,也別有一番風味,是另一種學習的樂趣。

搭配組合

今天參加的女兒節茶會,一走到待合處就看到富有女兒節氣息的雛人偶(圖1)。 進入茶室中,擺的棚叫蛤卓(圖2角落處),是第十四代淡淡齋喜歡的款式,一年四季都適用。 因上下層板是可愛的貝殼造型而得名,天然色的原木是桐樹材質,白竹的三根柱子竹節節數不同,要注意依裏千家的規定來擺放。 有一個地方容易搞混──裏千家的利休堂中,是以釣棚(已釘在牆上固定不動,為懸空)

148

八日為釋迦誕生之日，各地佛寺都會慶賀釋迦誕辰舉辦的法會。釋尊一出生便唱詠了「天上天下唯我獨尊」，八大龍王也降下甘霖為其沐浴。因此，在這天會將右手高舉指天，左手指地的佛像立於水盤中，並以甜茶灌沐。此儀式即為「浴佛」。佛像外也會搭建一個以各式花朵裝飾的小花亭。依各地習慣不同，也有些地方是在五月八日舉行的。不過，在百花齊放的四月舉辦，其意義更加深遠。

第三個星期日 吉野忌

京都富商灰屋紹益之妻，吉野太夫（1606-1643）於寬永二十年（1643）八月二十五日，年僅三十八歲便香消玉殞。但因其精通和歌、俳句、書法、茶道、香道，故擁有天下名妓之美名。吉野太夫皈依的京都洛北鷹峯常照寺，更是觀賞吉野櫻的知名景點。因此四月的第三個周日，都會舉辦供養茶會，展示吉野太夫生前所寫的遺墨遺品。以吉野窗聞名的東山・高台寺茶室・遺芳庵等地，也會舉辦茶會，亦常見於盛開的吉野櫻下舉辦野點。吉野棚（見三月〈道具〉）的設計和名稱就是由此而來。

茶趣

爐塞 爐的名殘・爐別

當暮春感更加強烈，讓人心中浮現了春天即將消逝的哀愁感。不過，這對茶人來說，卻有著不同

櫻花是日本人的最愛，故茶道裡面也處處可見。茶事當中煮物碗也運用櫻花的元素，當掀開碗蓋，淡淡的櫻花香氣撲鼻而來，是只有春天限定的味道喔！

迴炭的準備工作比較辛苦，在裝有乾爐灰的「巴半田」（左）裡，要用專用道具「底取」把原本平的爐灰，畫一個「巴」字出來 。然後在裝有濕灰的「筋半田」（右）里，要用專用道具「長火箸」把原本平的濕灰，畫一條一條的橫線出來，代表水的意思。迴炭進行中，大家都會輪流將木炭放在筋半田上，代表火的炭放在象徵水的濕灰上，是五行的概念，告訴我們取得平衡就會安全。

的意義，要和從十一月開始，相處了半年的親密戰友告別，是一種不足以為外人道的離愁。四月底不得不蓋上爐蓋，必須暫時跟火爐說再見，感受春光一去不復返的哀愁。於是就有了跟火爐道別的「爐塞」。

此時，不少茶人都會舉辦與地爐告別的茶會。這道別一會，對茶人來說是很重要的儀式。但卻沒有像風爐惜別般執著。常見舉辦七事式當中的迴炭，是將地爐的下火（火種）取出，亭主跟客人輪流依自己喜歡的方式將炭重新排列組合的儀式，也非常有趣味性跟創造性。在即將跟地爐道別的月份，選擇限定地爐季節以炭為主角的主題，更能突顯爐塞茶會的重要性也不錯啊！

═ 觀 櫻 茶 會 ═

從古至今，四月都是釣釜的季節，而最常被用到的元素就屬花了。

就算重複出現在擺設、懷石上，也不會覺得礙眼。但利休曾經說過，客人中若有賞花歸來的人或準備去賞花的人，那麼茶席上最好不要再錦上添花的出現花鳥繪畫，也不要插花。這句話值得大家咀嚼再三。

盛開累累的花朵，壓彎了枝條。然後又毫無留戀地散落一地。這

154

時散落的櫻花又成了布置的元素，等到花期終於結束，晚春的布置也該登場了。

季語

＝＝ み 吉野 ＝＝

身為賞櫻勝地的奈良吉野，是日本歷任天皇都會視察之地。因此，吟詠時都會加上美稱的「み」。

「みよし野の高嶺の桜ちりにけり嵐もしろき春のあけぼの」（吉野山高處的櫻花都已散。因為這些落花，讓激烈吹起的山風看起來也像雪白的春天曙光）《新古今和歌集》・後鳥羽院。這個詞彙被廣泛使用在春天的菓子名稱等。

＝＝ 春宵、春の宵、春夕 ＝＝

指的是春日落下沒多久的那段時間。夕指的是傍晚，宵則是太陽下山到天黑這段時間。北宋詩人蘇東坡也留下了「春宵一刻值千金」，形容春天的夜晚寶貴到是無法用金錢換算的經典名句。

＝＝ 柳絮 ＝＝

柳樹春天時結成花穗，待果實成熟後，就會出現白絮。風一吹，柳絮便會漫天飛舞。

≡若綠、若翠、松花≡

四月時，松樹的樹梢會冒出新芽，前端也會開出小小的球狀雌花，下方則會有穗狀的雄花。因松樹是常綠樹，很容易就被忽視。不過，松樹還是會隨季節有所變化。這三個就是代表松樹會隨季節變化的詞彙。

≡柳綠花紅≡

用來形容春天的美麗景色。出自北宋詩人蘇東坡的「柳綠花紅真面目」，形容柳樹是綠色的，花是紅色的，這就是大自然的真理，指的就是順其自然，不加作為也不強求，展現的是將一切交給自然天理的悟境與美感。

禪語

≡梨花一枝春≡

日本人在意的只有梨子的果實，卻忽略了梨花之美。從蘇東坡所寫的「梨花淡白柳淡青」中可看出，中國古代將梨花視為純白清純的象徵，經常出現在詩詞裡，其中詩人白居易知名作品〈長恨歌〉裡的「梨花一枝春帶雨」，形容的就是楊貴妃落淚的神情，就宛如梨花被春雨淋濕般，楚楚可憐。而「梨

156

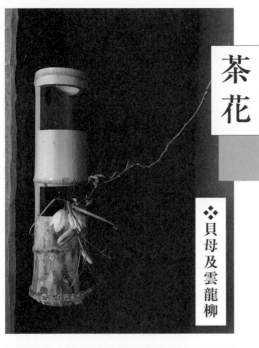

茶花

❖ 貝母及雲龍柳

❖ 山吹

花一枝春」則形容梨花在春陽下綻放的模樣，因此非常適合用在春天的茶會上。

茶席的菓子

道具

櫻花（さくら）

櫻花是日本的唯一。櫻花麵包、櫻花冰淇淋、櫻花珍奶等等，但茶人最期待的當然是有櫻花內餡口味的和菓子啦！知道學生都吃膩紅豆餡了，即使有可愛的櫻花外觀，還是不甚滿足，特別挑選主打櫻花內餡，並且還將櫻花葉切碎豁在一起，用薄薄的外皮包覆起來，非常別緻，吃來更有櫻花口感。

櫻花的花期極短，盛開時又如此美麗，四月櫻花的詩歌不計其數，因此在四月的茶會絕對不愁找不到適合的掛軸。雖說決定好掛軸後，接著才是花器，但只要選擇朝鮮唐津或伊賀、信樂、竹器等就不怕會失敗。

香合種類很多。依「形物香合相撲番付表」來看，有花喰鳥、金花鳥、都鳥、田樂箱、櫻川、櫻牛、花莊子等等。

提到炭道具，絕對不能忘了玄玄齋喜好的櫻皮炭斗。那是用寒雲亭前庭的櫻花樹皮做成的。以櫻花樹皮為素材的還有火箸、灰匙，以及棗、香合、建水等等。

至於釜，從櫻川花紋到以櫻花為底紋，種類繁多。而戶外茶會的釜使用葫蘆也是饒富趣味。

爐緣用的是宗旦喜愛的花筏蒔繪。畫的正是高

從清晨飄香的山櫻到月色朦朧的夜櫻，詠嘆

「形物香合相撲番付表」，安政二年（1855）出版，將香合以材質技法等加以分類的表格，共計有215種。

台寺階梯上的蒔繪。巧妙地將桃山時期的華麗畫風傳襲了下來。另外，手桶型的水指、淡淡齋喜歡的香合，也都能看到花筏的構圖。

嵯峨蒔繪的棗也絕不能錯過。像是少庵喜愛的夜櫻棗，還有宗旦喜好的詩中次01。淡淡齋喜好的霞棗，是用塩釜神社的櫻花古木材做的，形狀則是參考漁夫掛在腰間上的魚簍。溜塗的工法，不但保留了木材的紋理，還加上了七道金霞。這類的棗器，可以適用於許多場合。

以櫻花名木削製成的茶杓，也是相當有誠意的款待。像是玄玄齋的雲錦茶杓。遠州的「よしの」、不昧的「柳綠花紅」、原叟的「初櫻」與「花影」皆為名杓。

陶瓷器部分，首先是染付櫻川水指，再加上花三嶋的茶碗、乾山的雲錦鉢、仁清的夜櫻、仁阿彌的吉野山、黑樂茶碗上的白花等，不勝枚舉。

鉢類有許多華麗的作品，像是黃瀨戶、古九谷、伊萬里、鍋島等皆屬此類。另外也有許多風格較為特殊的，像是仁清的吉野山與山寺的茶壺、乾山的田樂箱上頭的花有描邊、吉野鮓桶的水指或建水等等。

然而，減少與花有關的元素，卻能讓人感受到微微花香的才是真正的高手。

01　中次也是薄茶器的一種，裏千家三代宗旦喜歡的詩中次，特色是從蓋子到棗身，皆有提詩的文字，是宗旦從不同地方組合而來的詩歌。蓋上句子出自「碧巖錄」的「頭上漫々脚下漫々」，棗身前二句出自晚唐許渾的七言絕句〈秋思〉中，「高歌一曲掩明鏡、昨日少年今白頭。」而最後一句是晚唐杜牧「醉後題僧院」中「茶烟輕颺落花風」。這般組合看來卻一點都不違和，令人莞爾一笑呢！

頭上漫々脚下漫々，高歌一曲掩明鏡。
昨日少年今白頭，茶烟輕颺落花風。

御園棚

昭和天皇的立太子禮慶典在京都大宮御所舉辦時，裏千家第十四代淡淡齋為慶祝茶會所設計，真塗黑色台子兩邊以紅繩點綴，故看起來喜氣而華麗。亭主和客人都以坐姿進行點茶及喝茶，此種形式稱之為立禮。僅限於薄茶，不能做濃茶或茶事，經常被使用在戶外茶會。

❖桑中次

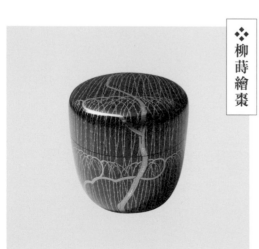

❖柳蒔繪棗

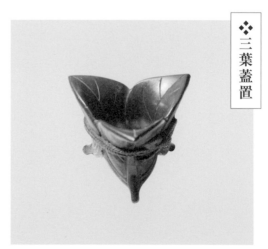

❖三葉蓋置

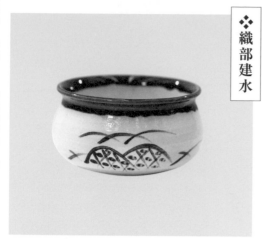

❖ 織部建水

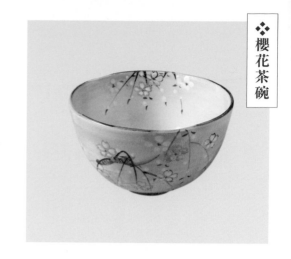

❖ 櫻花茶碗

❖ 籠地一閑干菓子器
村瀨玄之洞作

❖ 花三嶋茶碗

❖ 旅枕

❖ 黃交趾百寶圖菓子鉢

❖ 旅箪笥

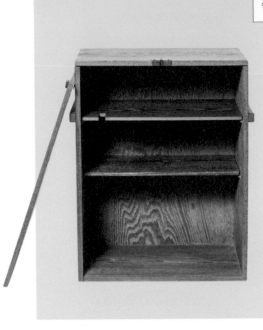

點前

四月已是使用地爐的尾聲，天氣漸暖，為了不讓客人感到炎熱，選擇扁平而帶有翅膀般的透木釜，釜緣掩蓋赤紅的炭火，也減少熱度外溢，這不僅僅是對客人的體貼，也是一種能讓人感受到季節推移的安排。同樣道理，正值酷暑的八月也會使用。而為了避免釜緣高溫損壞爐壇或風爐，也為了通風，將稱為透木的兩片木塊放置在風爐或地爐與釜之間製造空隙如左頁（圖1），使用時要注意上下左右，固定朝火及釜的方向，更顯亭主細緻的巧思可以說是先人的智慧、有趣的發明。

更多道具小知識

◆ 三葉蓋置：三片葉子組合而成，上下有大小之分，一開始置於建水中，小的在下方，最後裝飾在棚上方時，則翻成大的在下，這是此物學習的重點。是由筆筒轉用而來。

◆ 本月介紹的花三嶋茶碗、櫻花茶碗幾乎是學習茶道人人都有的，而三月是日本的畢業季，跟台灣的學制並不同，所以四月對日本人來說也象徵著遷移的意義，故也收錄代表遠行的旅枕、旅箪笥，當然以因地制宜臨機應變來說，台灣的七、八月也可用，讓我們一起動動腦吧！

162

透木釜

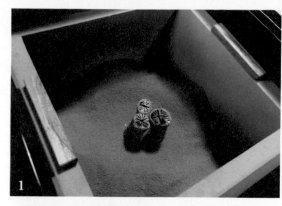

1

四種透木

利休也愛用「透木釜」。利用做炭手前流程時看到略呈焦黑的透木，另有一種寂靜感。透木有四種木質，以裏千家歷代的喜好分別為：第一代的利休宗易喜歡「朴」、第三代的元伯宗旦喜歡「桐」、第七代的竺叟宗室喜歡「櫻」、第十三代鉄中宗室喜歡「梅」。

搭配組合

每年四月在三溪園固定會舉行春季茶會，為茶而來的茶人們，也可欣賞園內一同開花的藤、杜鵑、睡蓮，美麗景致令人驚喜。三溪園於一九〇六年五月一日，由以生絲貿易而致富的實業家原三溪公開。在廣大的園內，巧妙地配置了從京都和鎌倉等地移建過來、歷史性高價值的建築物。

這天設於白雲亭的濃茶席，是今年即將過八十歲傘壽的男性亭主，擁有溫文儒雅的氣質，是我崇拜的偶像典型，說起話來還是非常鏗鏘有力，習茶的男性真的是不一樣。為我們陳設了簡潔有份量的角棚，並搭配鵬雲齋大宗匠喜歡的渦紋屏風（圖1），掛軸則是第十二代家元又妙齋作品「松無古今色」（圖2），還有還有，取名「山雲」的茶入和「老友」的茶杓（圖3），我不僅要讚嘆這超有男子氣概的搭配方法呢！

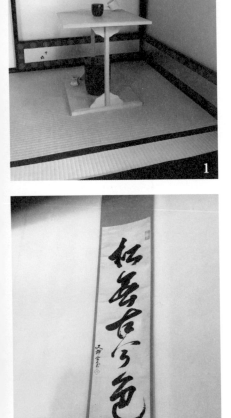

1

2

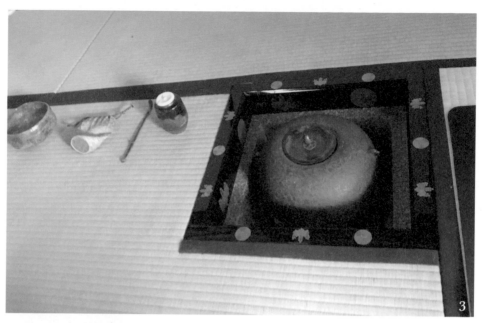

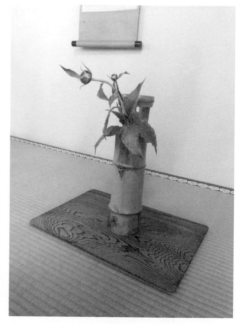

五月

皐月

May

夠區分一年當中，使用風爐與地爐的時期，是做為精進下一個目標的重要指針。就讓我們從五月的初風爐開始，一一檢視這一個月的主要茶湯曆01吧！當然這一切，都必須建立在對日本史與中國史的認識之上。

五月是「觀賞綠葉、聽杜鵑鳥鳴啼、品嘗初鰹」的好時節。六日左右便是立夏，該是將地爐改換成清爽的初風爐的時候。

行事

≡ 五日 ≡ 第一個午日，端午節

端午節為中國三大節日之一，「端午」一詞最早見於晉代周處的《風土記》，「端」字有「初始」的意思，因此「端五」就是「初五」。傳統上認為時值仲夏、疫厲流行的五月是「惡月」，而五月五日更是惡日之最，是一年中最不吉利的日子，因此要避邪也避諱「五」，再加上按照曆法五月正是

光是從風爐乃茶道根本這一點來看，就能知道初風爐的重要性，如同開爐，對茶人而言都是極其愉悅的時期。因此，我們可以說「巧者樂在風爐」。

通往茶室的露地上，樹木攀上新綠，初夏陽光明朗，可用於茶席的花及草的種類也多了起來，插在竹編花器中，尤其惹人憐愛。此時選擇輕巧的香合、淺口的茶碗，較能營造出開放感。

月初時逢端午，即使沒有小男孩的家庭，也會想要煮壺水泡茶，來慶祝這個節日。試想一下，這樣的組合，穿梭在綠葉間的杜鵑鳥、藤、杜鵑花，這個畫面是何等讓人心動。接著來到中旬，各地開始舉辦夏日祭典，茶人又可以優游於神事釜（敬神禮茶）的樂趣之中了。

01
茶湯曆，以京都為主的茶道行事曆。

端午節掛出畫有鍾馗的掛軸相當應景，自古有鎮宅避邪的功能。

「午」月，「端五」就逐漸改為「端午」。而這天也被視為馬的本命日，馬廄會以五彩為馬裝飾鬃尾和馬具。

以節氣來說，端午正值夏至前，這段時間瘴癘之氣較旺，為了驅瘟避疫有不少治療禳毒的措施——如喝雄黃酒化解不祥之氣、懸掛鎮宅捉鬼的鍾馗畫像、把幾種藥草植物製成不同的造型，如有治療疾病效果的艾草編成人偶，或形似劍，象徵驅除不祥的寶劍菖蒲等綑紮起來懸於堂中掛於門楣，都是驅邪除害的重要習俗。用花布做成各式各樣玲瓏可愛，裝有朱砂、雄黃、丁香等香藥的香囊，配戴在小孩身上，當裝飾物也有驅蚊避穢的功效。當天製作的香包，據說可增加考運，家長送給考生也有「包中」吉祥意義。

宗懍《荊楚歲時記》中記載：「五月五日，四民並踏百草，又有鬥百草之戲。」傳說踩踏百草露水，可以祛毒去熱，採集百草來解厄，以度過難關，亦稱「鬥百草」，後來演變為端午的文化娛樂風俗。端午踏青歸來，帶回名花異草，以花草種類多、品種奇為比賽優勝條件。後世由此衍生出不用實物，以花草名相對，如狗耳草對雞

冠花，以答對精巧者為勝。

端午節習俗，深深影響著日本，相較於三月三日的女兒節，端午是男孩子的節日，生活中屋外會掛上鍾馗的旗幟，茶道中也常看到床之間懸有鍾馗像外，和菓子也有粽子造型。

十五日 葵祭，又稱賀茂祭

本為「賀茂祭」，江戶時代祭典再興後，天皇御所、神殿和祭典上的人們，開始以賀茂神社的神紋二葉葵的葉子（又稱賀茂葵）做裝飾，故改稱「葵祭」。

原被稱為京都原住民的賀茂氏，在京都的上賀茂神社和下鴨神社裡，祈禱五穀豐收的祭祀，以平安遷都為界，發展成了國家性的節日，成為鎮護國家的神社。此祭典與京都府八幡市的石清水祭、奈良市的春日祭，並稱日本三勅祭[01]。相對於平民祭典的祇園祭，這是京都歷史最悠久且少數留下王朝風俗傳統的貴族祭祀活動。

用藤花裝飾的牛車、以乘坐轎子的齋王代為中心，身著平安貴族服飾的遊行隊伍，從京都御所出發，優雅行列走在新綠映照的京城大道上，巡禮的祭祀活動展現不凡氣勢，將沿途的人們引入了華麗王朝的畫卷世界。在這天被選為齋王代[02]，可說是至高的榮譽。

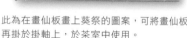

此為在畫仙板畫上葵祭的圖案，可將畫仙板再掛於掛軸上，於茶室中使用。

01 勅祭為由天皇派遣使者（勅使）至神社進行祭祀活動的祭典，三勅祭則是以保留古老的傳統儀式為目的而進行的特殊祭典。

02 齋王是曾經為伊勢神宮和賀茂神社服務的未婚貴族女性。這個齋王的制度在鎌倉時代中斷，而在一九五六年以齋王代再興。齋王代，正如其名稱所示，是齋王的代理者也是葵祭的主角，現在不是公主，而是從與京都有關的一般未婚女性中挑選出來。

「神田祭」為江戶時代傳承至今的東京代表性祭典，是為神田明神所舉辦的祭典。

除了供奉結緣之神大黑天與祈求生意興隆之神惠比壽外，神田明神也負責祭拜平安時代中期關東的豪門——平降門之靈。江戶時代，一般老百姓帥氣擺動神轎的動作，或許就是展現了將門以來的反骨精神，是一場非常熱鬧的祭典。

茶趣

■初風爐■

過了五月上旬的立夏，夏天的腳步就逼近了。茶家會在四月底進行爐塞，跟去年十一月開的地爐告別，將道具改為風爐。使用風爐的第一場茶會，就稱為初風爐。雖然沒有開爐時那麼華麗，但茶道本來就是從風爐開始的，因此初風爐也相當受到重視。

為這半年不見的朋友好好地梳洗一番，用灰型為它打粉底，用羽毛為它上蜜粉，用木炭為它擦腮紅，用枝炭為它描眼線，用白檀為它抹淡香。邊為它精心打扮，邊跟它溫柔對話，盡顯久別重逢的喜悅與呵護的心情。

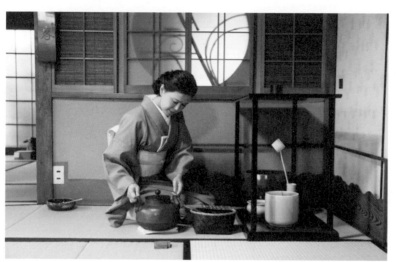

炭手前流程，添炭前先移動茶釜，要舉重若輕。

用羽箒輕掃風爐邊緣，拭淨添炭時灰塵，同時也拂去心中塵埃。

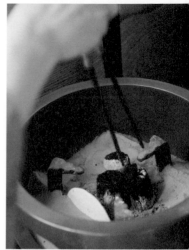

風爐的灰做適當造型，放入已燒成半赤紅木炭，當火種。

將白檀的香木放入香合中，添炭時置香。

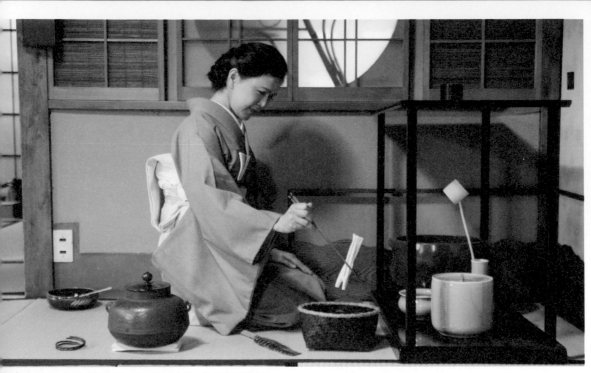

在黑木炭當中，擺放白色枝炭，景色瞬間丕變，具畫龍點睛之效。

天氣變暖一切彷彿輕盈了起來，道具改為輕薄短小改變了泡茶的樂趣，心情也切換為風爐模式，對茶人而言又是個新的開始。

夏切茶

立春之後的第八十八天，被稱為八十八夜。

這天前後所摘的茶，就稱為新茶。將新茶裝入茶壺[01]後密封，靜置一個夏天到初冬的十一月開封，則為「口切」。但若在盛夏前開封，就是所謂的夏切茶。雖然近年較少見，但過去都是配合初風爐的儀式，讓人可以品嚐到新茶的新鮮風味與香氣。奈良東大寺在五月初時，當地的茶業協會會奉上一碗新茶給大佛。

01　茶壺也可稱為大壺，茶入則稱為小壺，完整的茶壺組必須由以下項目所組成──「茶壺」、「壺蓋」、「網子」、「口覆」、「口緒」、「長緒」、「乳緒」。

172

季語

■粽■

楚國詩人屈原原本深受楚懷王的信賴，因受到其他官僚嫉妒與排擠而被迫左遷。憂國憂民卻又不得志的屈原，就在五月五日投汨羅江自殺。景仰屈原的老百姓，為了不讓他的身體被魚吃掉，就將粽子丟入江中。自此之後，五月五日就有了要供奉粽子的習俗。京都的川端道喜老鋪也因每天都會向皇室進獻而有了「御粽司」的封號。

另有一種說法，投江自盡的詩人屈原之靈現身嘆道：「你們投入江中的食物，都被河裡的巨龍搶走，我根本什麼都吃不到。」因此，老百姓便使用鹼液烹煮糯米，再以竹葉包覆，綁上五色棉繩，投入江中，屈原才得以品嘗。這就是粽子的由來。

■菖浦■

菖浦、艾草，都是能驅邪避凶的藥草。菖浦是屬於天南星科的植物，氣味芳香，也是珍貴的中藥材。

葉片似刀狀，日文發音同「尚武」（重視武道、武勇）、「勝負」相同，因此深受日本武士喜愛。

自室町時代，開始流行洗菖浦浴，在泡澡水中放入菖浦，就能洗去所有穢氣消災解厄。

據說，古代中國也有喝菖浦酒的習慣。

染付馬画水指

═競馬═

推古十九年五月，聖德太子舉辦了名為「藥獵」，以採集藥草為名的競賽，是五日競技的開始。發揚此一競技精神的習俗——划龍舟，起源於屈原投汨羅江自殺時，老百姓為了拯救屈原，紛紛划船去救他。這也是競技之日的由來。

自平安時期開始，五月五日當天在宮廷舉辦此活動，天皇會蒞臨武德殿，要求近衛軍展現騎射技巧，並挑選幾位大臣進行賽馬，比賽看誰速度快。

賽馬的習俗在寬治七年（1093）開始便移至京都上賀茂神社舉辦，自此藤森神社等全國神社都會舉辦類似活動。舉辦武術競技的習慣更推廣至民間，就成為了記載平安末期民間習俗的《年中行事繪卷》裡可以看見的擊石大戰。

═青嵐═

初夏時，稍微有點強勁的風。當風吹過山野林梢，一片綠意盎然會讓人感到舒適。青嵐的日文發音與晴嵐相同，皆為「せいらん」。因此常會有人搞混。不過，晴嵐指的是天氣晴朗時出現的山嵐。

═薰風═

初夏時輕拂過翠綠草木的風，這清爽的風會帶來芬芳。是比「青嵐」更柔和的風。原本在和歌裡，

送來梅花或櫻花香的春風或是花橘香的夏風，被稱為「風薰」，在連歌裡代表的則是初夏的風。此外，也可以代表南風。

春風會發光，夏風會薰人。這句話摘錄自唐太宗的詩作「薰風自南來，殿閣生微涼。」根據五行之說，夏風為「藍」，秋風為「白」，由此可知明治時期的詩人北原白秋「白秋」雅號的由來。

鍾馗

中國古代專門負責斬妖除魔的神明。為期盼自己的孩子也能如鍾馗堅強，在日本會將他畫在端午節的旗幟上，並出現以他為造型的五月人偶。多半都將他畫成濃眉大眼、滿臉落腮鬍，身著黑衣與長靴的模樣。另外，也會看到一手拿著出鞘的劍，一手抓著小鬼，用腳去踩的鍾馗像。

禪語

殿閣生微涼

唐代文人柳公權詩作〈薰風自南來〉的下一句。描繪的是盛夏午後南風，自翠綠樹叢間吹入宮殿，為因高溫感到不適的身體變得舒爽的場景。

就算是炎熱的夏日也別忘了利休七則之一的「夏涼」，設法讓茶會也變得更加舒適涼爽。儘量不使

茶花

❖ 姫百合及髓菜

❖ 二輪草

用冷氣這些人工機器，下點功夫，善用庭院的花草樹木、添水或是室內換氣等簡單動作，減緩夏季高溫所產生的不適。這點在高溫炎熱的台灣雖做不到，但心中必須模擬及想像古代茶人之心。

薰風自南來

殿閣生微涼

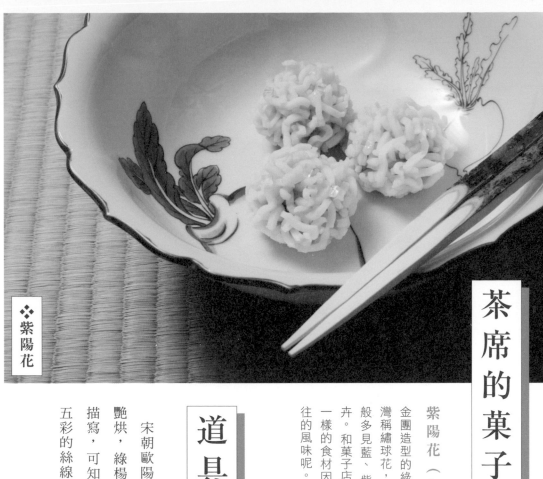

紫陽花（あじさい）

金團造型的綠色紫陽花生菓子，真是稀奇！紫陽花在台灣稱繡球花，會因為生長土壤的酸鹼程度改變花色，一般多見藍、紫、紅、白色系，是五六月盛開的季節花卉。和菓子店老闆笑稱偶爾也想換點特別款，不知為何，一樣的食材因為不同色彩，入口竟然似乎也有不同於以往的風味呢。

道具

宋朝歐陽修的〈漁家傲〉當中有「五月榴花妖艷烘，綠楊帶雨垂垂重，五色新絲纏角粽。」的描寫，可知又是到了粽子飄香的時節，古代人用五彩的絲線包起多角形的粽子。我們就在這裡介

紹粽籠的花入，材質也有別於前幾個月介紹的陶瓷或唐銅，而是竹編製而成，是否有種換然一新的感覺呢？大家可知五月是大換季的時候，本月開始就常會見到地爐時不常出現的竹籠，風爐的釜造型較為小巧，茶碗也喜歡淺一點的。香合則由陶磁改為漆器或木頭材質。炭斗也比較小，用的火箸、灰匙也是沒有木質把手的，灰器則較小、沒有上釉的。

若是端午節的茶會，常看到床之間懸有鍾馗像，和菓子也有粽子造型。另外，包括冠香合、鯉幟香合、三寶蓋置，都是很適合這天使用的茶道具。五月茶會通常準備盔甲、太刀、箭、矢屏風、長刀、長槍等能展現出英勇神武氣概的道具。掛物則會準備菖蒲的畫；花入則會選用南蠻或古銅、青磁的鐔口；釜則選柏釜、兜釜，風爐前擺上矢屏風也很有趣；鯉桶水指、荒磯水指都有初夏之感。而茶碗可參考下面舉例的金兜茶碗，在男兒節超應景的。

天目茶碗

千百年來貴族品味的象徵。「天目」的名詞由來是取自中國浙江省的天目山。宋朝時，到天目山寺院修行的留學僧歸國時帶回學習到的茶禮、茶儀和茶器，也將這種特有的鐵釉茶碗帶回日本，因此稱之為「天目茶碗」。宋徽宗《大觀茶論》中所謂「盞色貴青黑，玉毫條達者為上」，意思是茶碗以青黑色最好（黑中帶藍），有條狀兔毫為上品。

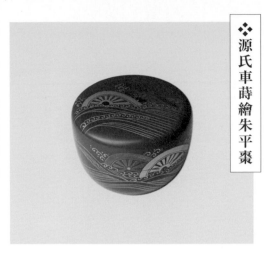

❖ 源氏車蒔繪朱平棗

❖ 本能寺文琳茶入
漢作唐物大名物 仕覆朝倉間

❖ 烏帽子香合

天目茶碗本身上寬下窄的特殊造型，需要有天目台在底部撐托，才能襯托天目茶碗的尊貴，即使從天目台上取用時，下面也必定要以細緻的古帛紗加以保護。在日本茶道中天目茶碗也代表著貴族的身份地位，從六百多年前隨著台子皆具傳入日本後，就成為非常重要的點前儀式，裏千家也有規定中級以上點前才有使用學習的機會。

天目茶碗來自中國，卻在日本成為尊貴的道具，「油滴天目」甚至被指定為日本國寶。甚至成為日本的國寶。直至今日，過年或神社寺院祭典的獻茶式，也幾乎全都是使用天目茶碗與天目台的完美組合來敬神。

❖ 高杯

❖ 堆朱香合

❖ 大脇差建水

❖ 平建水

❖ 京焼金兜茶碗

❖ 結皿織部主菓子盆

❖ 日月棚

❖ 染付葡萄棚水指

❖ 粽籠花入

❖ 三猿釜

更多道具小知識

◆ 源氏車蒔繪朱平棗：蒔繪是在漆器上以金、銀色粉描繪紋樣的傳統工藝技法。源氏車是平安時代貴族專用的牛車，又稱御所車。車紋是將源氏車車輪文樣化，佐藤氏的家紋最為有名。

◆ 文琳茶入：是唐物茶入的經典款，瓶身圓滾滾的型態。「文琳」是蘋果（日文為：林檎，りんご）的雅稱。據說唐高宗時，李謹將漂亮的蘋果獻給皇帝受到喜愛，任命李謹為文琳郎的官職而來。

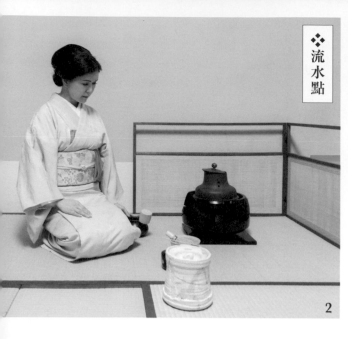

2 1

點前

一般點前風爐的位置，從亭主方向（如圖2）看來以敷板距離左邊榻榻米邊緣七到九個目（以燈心草編織成榻榻米的列與列之間的單位），流水點則是以十四個目的距離擺放（即圖1中敷板至照片左方屏風之距離），往客人的方向靠近。

爐的「流水點」自古以來就流傳下來，不論季節，地爐和風爐的時期皆可舉行，據說風爐曾經一時中斷，而裏千家第十三代圓能齋在明治二十八年左右又重新復興，是特殊點前之一。

一般進行點前時，亭主須正面向點前帖，但流水點時水指放置位置和一般不同，亭主可斜坐，方便與客人交談，是此點前閒適而趣味的地方，但廣間和人數多時並不合適。它又稱相親點前，茶道注重身心靈兼修，有如新娘學校般的各種養成教育，培養出內外兼具的女性，常見日本社會在茶會中尋找新娘呢！

4

3

搭配組合

五月春爛漫，相招喫茶去。在非日常生活的時空中，拋卻日常繁雜，面對內在自我傾聽心聲，感受靜心品茶的浪漫。

本月茶會映入眼簾的是墨綠色的「知足棚」（圖3），地板是方、天板為圓，但特殊的是圓形前方缺了一塊圓弧形狀，而為直線，是淡淡齋的最愛。此名稱由中國古籍《老子》提及知足一詞而來，知足者滿足現狀無怨言，貪婪慾望受到控制，煩惱妄想的迷惑自然消失，心神清新、心地豐滿。也就是時下常說的清貧思想，少欲而知足。

而題著「清風在竹林」的掛軸（圖4）好熟悉，小時曾在哪讀過，啊！是孟浩然的詩句，回家查了之後，原來出自〈洗然弟竹亭〉，此詩通過竹亭述志，讚揚兄弟情深且志同道合。

清風比喻情操，竹林則是借古代的「竹林七賢」，來敘寫兩人皆有遠大的志向。原來今天的多場茶席是由一對學習茶道已久的兄弟檔輪流做亭主，因此他們的老師——也就是本席的主辦人選用了這個掛軸。

六月 | 水無月

June

這是綠葉繁茂，清風徐徐的季節。六月至八月，追求的是「涼」這一味。如同利休在七則中所言，「在夏天中表現涼意」，失之則無法到達茶的境界。

十日前後，開始進入梅雨季節。雖然環境潮溼令人煩悶，但梅雨時節的百般無聊，反而更讓人想要親近茶味茶趣，與知心好友談天說地。在陰沉的梅雨冷色調中，淺紫色紫陽花的淡淡花瓣，已夠惹人憐愛，但梅雨摧打下的花朵，卻更加令人著迷。不管是趕著上茶道課沿途的花間移步，還是在

茶席上欣賞窗外的花色，都是只有在梅雨季節才能有的感官體驗。我想，唯有茶人方能在茶碗的一方天地間，勾勒出雨的美景。

柿子的白花輕飄飄墜落、紫陽花瓣凋零，這些都是奔向盛夏的前奏曲，而河面上鵜鶘捕魚明滅閃爍的篝火、田埂上驅蟲的熊熊烈焰，這個關於火的情趣，也都是只有在這個月份才感受得到的。

在待合處掛上風輕拂過綠色稻田的畫面、踏水行之的白鷺鷥、雨中的梅花等，這些都能讓人在等待的過程中，感受到一抹清涼。河邊夕陽餘暉中，螢火蟲漫飛的點點綠光，還有各式各樣有關水的風情，像是水鄉的菖蒲、翠鳥或河蜻蜓飛過的潺潺溪流、大葦鶯啼鳴的水邊等等。不妨多利用這些素材，想出有意思的點子。

行事

一日　更衣

衣物換季之意。古時在宮中，自四月一日起要更換為夏裝，十月一日起則要換為冬裝。除服飾外，隨身攜帶的物品也要隨之更換。現在則是從六月一日起穿著單衣（單層和服），七月、八月換為夏天和服，十月一日起再改為袷（有內裡的雙層和服）。

江戶時代末期，向御所貢獻的嘉祥菓子有六種：分別是淺路飴、伊賀餅、桔梗餅、源氏籬、豐岡的里、味增松風、武藏野。

六日 稽古始め（初學）

古時候的習俗，據說各式才藝課程，若自滿六歲那年的六月六日開始練習，爾後就能一帆風順，沒有學習障礙。

十六日 嘉定（嘉祥）

農曆六月十六日舉辦的儀式，這天要準備十六顆不同種類的日式甜點或麻糬來拜神，祭拜完神後食用就能驅邪避凶、消除病痛、祈求平安。江戶幕府時代，將青衫葉鋪在原木托盤上，再擺放上七種日式甜點，也有所謂的「嘉定喰」，用十六文錢，買十六顆麻糬，在無言中將之吃完的習俗。為祈求身體健康與招福，至明治時期都極為盛行。現在則將這天訂為日式甜點，和菓子之日。

民間則出現了給家人十六文錢的風俗，用此賞賜給高階武士們。

二十二日前後 夏至

這天的太陽直射在北回歸線上，是北半球一年之中白晝最長的一天。中國《禮記‧月令》便提到「是月也，日長至，陰陽爭，死生分。君子齊戒，處必掩身」。

歐洲人則相信，這天只要憑肉眼就能見到夜裡遊盪在人世間的魔女、妖精、死靈。雖然聽起來有些許穿鑿附會，但撼動日本歷史的本能寺之變，發生日期為天正十年六月二日，若以太陽曆的儒略曆來換算，這天剛好是一五八二年六月二十一日，即為夏至。

夏越大祓的茅輪

大祓、夏越大祓

據說日本古代的一年不是如現在從一月算到十二月，而是一月到六月，七月到十二月各為一年，故習慣將六月和十二月做為大段落。時至今日，每逢六月與十二月的最後一天，宮中與神社為了「驅除身心的罪孽」都會舉辦「大祓」儀式。六月水無月的大祓則被稱為「夏越大祓」，

是祈求不患病、平安度過夏日，消災祈福的宗教儀式。

各神社會擺設大型茅草圈，參拜者以左腳進、右腳出的方式，重複三次鑽過這茅草圈，除去半年來一切災厄，同時祈求接下來半年都能安康順遂。但十二月的儀式很早就廢除了。另有用紙人撫身以吸附半年來的污穢，攜至河邊，朗誦經文，讓紙人順水流逝的風俗。

在京都學習茶道時我也曾到水火天滿宮親身體驗，廟方準備了茅葉讓我們DIY做茅草環，依風俗帶回家掛於門口。回首過往的前半年，心中充滿感激，面對未來的半年，希望身體健康、努力學習平安歸國。幸運的被分送到水無月和菓子，帶回家吃平安，擺放在代表圓滿鵝黃色的圓盤上，收到滿滿的祝福感覺好幸福。いただきまーす（我要享用了）！

水無月。是三角形的和菓子，外郎上面放滿紅豆後凝固，類似羊羹的QQ口感。

潮騷這個取名非常酷。霞羹,屬於和菓子的一個種類,寒天、砂糖同煮成液狀,再加入道明寺粉,透明中白色顆粒清晰可見,宛如天空繁星點點。冰鎮過後,用圓點簍空容器盛裝,看起來更是透心涼。

茶趣

涼一味

茶湯世界裡的夏天,比人早一步,五月就開始了,這時也會更改茶席的擺設,也就是所謂風爐的茶。因梅雨季悶熱難耐,所以就如利休七則裡提到的「夏涼」,從古代就很擔心該如何度過炎熱的夏季。將紙門改成竹門,榻榻米鋪上草席,讓人感受到清涼氣息。茶席道具可準備備前、信樂燒的器具,充分浸水後使用會變得更美。送出懷石前,在漆器或是托盤上,撒上小水滴,藉此營造出茶席的清涼感。

待合可以掛上淡墨寫成的和歌或圖畫,掛上圓扇或扇子。茶室裡準備麻製坐墊或圓扇。服裝也改為夏日打扮,色彩鮮艷又時尚的單層和服,讓人的眼睛也充滿清涼感。

甜點可挑選葛粉製成的冰涼點心,吃起來口感也不錯。用玻璃容器盛裝,看起來就是透心涼。覺得還不夠的話,木地曲建水、翠綠青竹蓋置、雪白茶巾、全新的柄杓與茶筅等,都是能增加清涼感的道具。最重要的還是亭主的用心。

雨中的茶

立春後數來的第一百三十五天,也就是六月十一日前後就是

「入梅」，將正式進入梅雨季節。「霖雨」是梅雨季時下個不停的大雨，濕氣很惹人厭。有時候覺得悶熱，有時又覺得冷，是個讓人難受的季節。不過，在這樣的天氣下，聽著落在屋簷上的雨聲，跟釜的煮水聲，反而會讓內心變得澄澈。沉浸靜謐氛圍的同時，配上一杯好茶，就能感受到茶道的真意。

有許多跟雨有關的傳說，出現在民間信仰裡，包括海神、河神、泉神、池神、井神，都是受人景仰的神明。有水的地方就有神，相信這些地方有龍神守護著。梅雨季卻沒半滴雨時，就會舉辦祈雨儀式。有些地方認為河童是落難水神，甚至還有舉辦河童祭的習俗。此外，這時候跟著大雨一起出現的龍、蛇、河童，都會帶領人類，進入傳說的世界。

季語

＝虹橋＝

彩虹的異稱。

在中國，虹被想成是龍或蛇般長體型的蟲，虹是雄性，蜺是雌性，被叫成虹蜺。

＝山色＝

取自宋代大文豪蘇東坡的「溪聲盡是廣長舌，山色無非清淨身；夜來八萬四千偈，他日如何舉似人。」他雖有滿腹經綸，但時運不濟，被貶到黃州，在府外一座山的東邊山坡上蓋了一座房子，所

以自稱「東坡居士」，對佛教已有相當研究，以詩寫出「佛理」是一種擬意，一種譬喻。

有一次他從九江登廬山，沿途領會溪聲山色都在對他說法，於是在夜宿東林寺時寫下這首膾炙人口的感悟詩。以廬山之有形「山色」——雄偉的山景如佛陀的美貌，青青山嵐就是佛陀清淨的法身，意即大自然的一切無所不在，無時不在向我們講授寶貴的教誨。無形之潺潺的流水溪聲，就是廣長舌相，也是佛說法的聲音。

茶道提倡從最平常的生活事來實踐修行，最平凡的事相上洞見人生。我們應該時時提升人生境界，實現自我超越。現代人天天忙碌，不妨在假期中到深山寺院一住，聽聽溪聲、看看山景，體驗「生活即道場」，遠離塵囂也是不錯的選擇。

冰室

用來將冬天切下的冰儲藏到山洞或冰室放置到夏天。古代會在舊曆六月一日將冰室裡的冰拿出來祭拜神明，拜完後再一起分食。這就是所謂的「冰節」。

京菓子老舖鶴屋吉信夏天限定的有名干菓子「御所冰室」，其造型就是從冰塊的形狀得來的設計，口感超特別非常推薦！

磯清水、苔清水、草清水

海岸邊或山中湧出的清水。炎炎夏日中，看到湧泉自佈滿青苔的綠色岩石或草叢流過，不禁讓人暑氣全消，內心也變得平靜。

今年竹、若竹

春筍長成的若竹不斷成長茁壯，成為了鮮豔翠綠的竹子。青竹製成的蓋置，會讓人感到涼爽舒適。

在中國，竹子與蘭、梅、菊並稱四君子之一，比喻一個人高風亮節的情操。

日本有歌詠竹子的詩句，如：

若竹や夕日の嵯峨と成にけり

（無論世事如何變遷，若竹總是充滿活力，將嵯峨的夕陽映照著十分美麗。）——蕪村

若竹や竹より出でて青きこと（若竹的顏色總是比竹子翠綠）——北枝

禪語

行到水窮處

王維與詩聖杜甫、詩仙李白，同為唐代詩人，並擁有「詩佛」的稱號。從這個稱號就可看出他對佛教的虔誠信仰。〈終南別業〉是王維以自己住在西安南邊終南山的別墅過著脫俗生活為主題的詩作，裡面有提到「行到水窮處，坐看雲起時」，意思是：順著溪流走到河川源頭，坐在那欣賞雲彩從山間升起的樣子，描繪出十分閒暇淡雅的情境。

❖ 鐵線蓮

茶花

❖ 山紫陽花及忘都草

❖ 草連玉及桔梗

茶席的菓子

青梅

在炎熱的夏天吃梅子，有開胃、止渴的效果，光看到青綠色的外觀，就很有初夏的感覺呢。外皮是求肥，內餡帶有微微的小酸，QQ軟軟酸酸甜甜，吃了還想再吃。

水鳥

好像悠遊於水面上的兩隻水鳥喔！超粉嫩並且白白胖胖的，讓人連用黑文字夾都捨不得太用力。老師也介紹了每年春秋兩季是水鳥遷徙的季節，經常棲息於濕地等知識。從茶道中還真的可學習到很多想不到的學問呢。

落し文（おとしぶみ）

在新綠時節生長出的樹葉，可以看到掉落的葉子有些呈捲起狀，被當作幼蟲的搖籃，因為形狀類似紙捲（卷いた文），就稱為「落し文」。第一次知道這意思後，吃的時候心中覺得有些癢癢的，不過因為很好吃自然也就不在意了，只是覺得日本人真可愛，連這種不需在意的事，也能變成一個名字，真是細微到極致，可敬可佩。

✤ 青梅

✤ 水鳥

✤ 落し文

道具

在六月可以舉辦用水禽當主題的茶席。如字面所理解，水上或水邊生活的鳥類，也就是水鳥。還有和河川、湖泊旁相關的生物、植物，如本月收錄的源氏香造型的香合上面螢火蟲實在可愛，做為蓋置的蝸牛也令人愛不釋手。其他可以聯想的也很多，從魚、蟹、貝、蝦，到水邊的水草、蓮花等，準備有這些圖案意象的茶棗、茶碗，或者跟捕魚有關係的漁具，魚籠常見應用在花入，以及小船、舟、橋、沙洲……素材很多，也運用在各茶道具。

利用潤濕過如出水芙蓉般的備前燒或是信樂燒傳遞涼意，或者以胡銅製釣船花器，營造水面綠意也是不錯的方式。在本月茶花的地方示範了青瓷花入隨意插上白花的搭配，也清爽宜人，若是換白瓷則記得花的顏色要考慮另做挑選喔。

砂張釣舟

釣舟花入本來是船形盤子，在南方國家當作是餐具使用，被茶道拿來當作花入，用鎖鏈來釣魚的有趣形式開始的。唐物的砂張是以銅和錫為主要成分，含少量銀、鉛，銅合金的一種，材質另有竹釣舟，是從宗旦開始仿製，還有樂燒等。在室町時代名物「松本舟」、「針屋

194

❖ 源氏香圖螢火蟲香合

❖ 木地香合

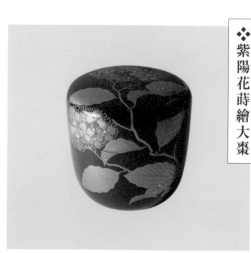

❖ 紫陽花蒔繪大棗

舟」、「淡路屋舟」被稱為「天下三舟」。船形若明顯可以辨別船頭船尾，則必須特別注意規定、插花技巧和表達意義。有三種使用方式「出船」、「入船」、「停船」。往東朝向太陽方向，船頭朝向下座表示出船；往西朝向夕陽方向，船頭朝向上座表示入船；晚上是停船，以入船的方向放置。出船的話，花的樹梢要向著船頭，入船可較隨意，停船的花則在中間插成橫倒如同入睡的樣子。

釣舟不限定只能在夏天使用，一月當成寶船也很有意思，還有畢業季、就職、新店開張會掛成以出船的姿態，象徵是啟程出發之意。慶賀畢業的茶會通常舉辦於三、四月，但三月是使用釣釜的季節，這時不可選擇釣舟當花入，避免重複使用的情形。另外使用天下三舟的話，掛軸也要挑選格調高的內容，注意整體的搭配。

❖ 水屋用揯羽

❖ 青楓茶碗

❖ 真塗手桶水指

❖ 安南十二生肖茶碗

❖ 常盤釜、常盤風爐

❖ 膳所燒肩衝茶入、
雪月花仕覆

196

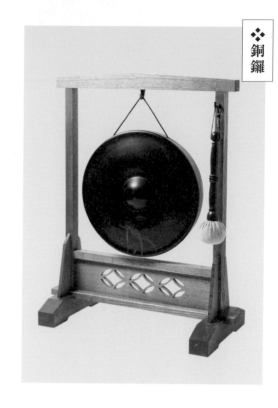

❖ 銅鑼

❖ 源氏棚

更多道具小知識

◆本月出現的真塗手桶水指，是利休喜歡的款式，室町時代廣為流行，利休茶會上屢屢被使用。真塗黑色的存在感強烈，整體呈現莊嚴氛圍，從第一章說明過「真行草」格調的概念中，可知屬於「真」水指。使用時期沒有特別規定，反而是點前的種類，裏千家常見於長板的點前會使用。

點前

茶湯用水是茶人最講究之事，決定茶味的重要因素。使用各地享負盛名的名水點茶，稱為名水點。京都自古名水有醒井（醒ヶ井）、北野西方寺的利休井戶、宇治橋三間水、裏千家的梅井等。

水指要使用木地釣瓶，事先用水充分濕潤，綁上注連繩及御幣，來向客人表示內為名水。幣及注連繩常見於神社，幣是在神前供奉用來祈禱，

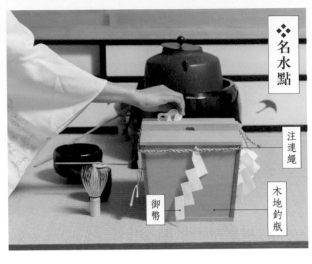

注連繩

御幣

木地釣瓶

驅除罪孽和污穢。注連繩則是稻草編製而成，圍起的範圍代表聖域，與世俗作區別的繩子。要做六個（三對）幣，在水指的四面中，前後兩面各放一對幣、左右兩面各放一個幣，夾在繩子裡。

此點茶法多為濃茶點前，夏日中此種裝飾的姿態讓人感到神聖而清爽。

和一般點前最大的不同是點茶之前先讓客人飲用名水，更能感受大自然對人類的恩惠。

搭配組合

六月的日本進入梅雨季節，電視畫面邊緣常顯示許多標誌，做為提醒與警告。因為濕氣多，所以在心情舒暢下功夫是重點。茶道常說：「即使不下雨也要做好雨的準備」和「萬事不懈準備，隨機應變」的比喻，在今天茶會中充分感受到了。

早上出門陽光普照，中午過後就下起傾盆大雨。等候多時，正好在這雨聲中進入茶室，依序拜見道具，跪坐在點前帖觀賞時，一看到有鵬雲齋大宗匠花押的風爐先屏風（圖2），上面不規則的分佈著螺旋

198

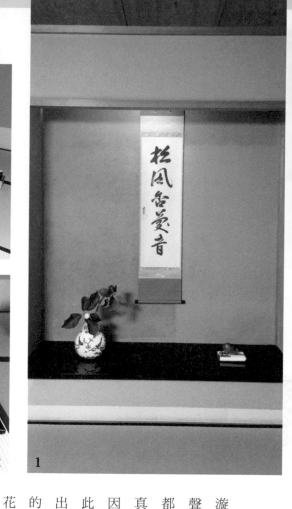

2　1

漩渦的圖案，心中覺得真的太湊巧了，
聲音跟圖案連結起來，外頭茶庭處處
都有雨水往地下流而呈現出的水渦狀，
真有臨場感。果真要在當下時空享受，
因為忽然之間雨就停了，兩者連結因
此中斷。沒想到最後亭主在點前結束，
出來和我們打招呼時，也有跟我一樣
的感觸呢。亭主還特別提到床之間的
花入（圖1），是去中國旅行時在景
德鎮所購買。身形優雅的青花瓷，兩
邊有類似耳朵的設計，瓶身上繪有一
對小鳥分別停在樹梢的兩端對望著。
好精緻而特別，下次有機會去我也要
好好挑一個回來收藏。最後留存下來
的只有亭主送主菓子時附上的黑文字，
請我們帶回家做紀念，我在背面寫上
今天的日期、茶會名、地點，等待以
後慢慢回憶。

七 月 　文月

July

從陰曆來看，雖然七月乃三秋（初秋、仲秋、晚秋）之初，然而實際上真正進入秋天，是從八月的立秋開始。在新曆當中，這個月份還是不折不扣的盛夏時節。此時選用寬敞廣間會是比較好的選擇。拉門可以改成蘆葦隔屏、掛上簾子，將和室地面鋪上竹蓆，則能讓腳部的觸感更為良好。

圖1、2為祇園祭時期遊行的熱鬧
景象，八坂神社門口也擠滿了觀
眾。
圖3、4，祇園祭時期茶室也有相
關的擺飾，相當應景。

行事

一日～二十九日

祇園祭，七月十七日山鉾巡行

祇園祭源於九世紀時京都及日本各地疫病肆虐，因此朝廷希望透過祭

祀祇園的神明和神輿巡行驅逐瘴癘之氣。平安時代中期之後規模更大，

雖然應仁之亂時曾一度中斷，但現在已是京都重要的祭典之一，和葵祭、

時代祭並稱為「京都三大祭典」。七月一日起會有囃子、十日則有山鉾

與神輿洗、十五日是曳初、十六日是宵宮、十七日是華麗的山鉾遊行，

一整個月都將京都街頭點綴得五彩繽紛、熱鬧無比。

江戶時代時，茶家會舉辦神事茶會來加以慶祝。現在八坂神社仍有獻

茶儀式，月鉾（祇園祭遊行三十三輛山鉾當中的一個）也會舉辦茶會，

其中最有名的是菊水鉾的茶席，由裏千家與表千家輪流奉茶。菊水鉾得

圖1、2，菊水鉾是祇園祭遊行山鉾當中的一個，因金剛能樂堂內有自古著名的菊水井，而得其名。菊水鉾每年固定舉辦茶席已成傳統。

名於室町時期町內茶聖千利休之師、武野紹鷗大黑庵宅內的名水「菊水井」，水質甘美，泡茶極佳。限定的和菓子是龜廣永製名為「したたり」琥珀羹，炎夏時分，加入黑糖的甜味爽口而不粘膩，並且可以把中國景德鎮特製的菊形菓子盤帶回家作紀念。幾年下來已經收集了若干年不同顏色，是每年茶人不可錯過的盛會。

今年是令和元年，讓我們猜猜是什麼顏色呢？

能樂《菊慈童》的曲目中飲菊花的露水而長生不死藥水，結果巧遇七百年前因誤跨國王枕頭而被放逐的童子，該「慈童」在菊葉上抄寫法華經，並讓露水流過經文，喝下菊露而成仙，最後送了菊花水給敕使帶回的故事。

＝五日＝ 精中圓能無限忌

這天是為了追悼裏千家第十一代的玄玄齋精中（1810～1877）、第十三代圓能齋鐵中（1872～1924）與第十四代無限齋碩叟（1893～1964）而舉辦的祭祀儀式。每年來自各地裏千家同門列席參加，向三宗匠表達敬慕之心。

武家出身的裏千家第十一代玄玄齋01，帶領裏千家成功度過明

治維新後茶道式微的危機，被尊為中興之祖。制訂了「茶箱點」[02]、「大爐」（見二月〈點前〉）、「和巾點」、「立禮式的點前」[03]等新點前，明確的形式與表千家不同，創造了現在的表千家和裏千家的區別。

圓能齋則是在歐美文化盛行的明治時代，欲透過茶道找回日本婦女的美德，因此將茶道推廣至當時的女子學校。此外，也發行了第一本茶道雜誌《今日庵月報》，成為現代《淡交》雜誌的始祖。

無限齋（淡淡齋）為了裏千家茶道統一並發展點前，於昭和十五年（西元1940）成立了淡交會，歷經了第二次世界大戰種種磨難，確立了今日的組織。

【七日】 七夕或乞巧節，五節句之一

七夕的相關儀式始於中國的晉唐時代。傳說住在銀河東岸的天帝女兒織女，正值花樣年華，卻只鍾情紡織。天帝不忍，於是命她嫁給住在西岸的牛郎。但萬萬沒想到，織女因此荒廢了紡織。天帝一怒之下將其趕回東岸。一年只能在七月七日當晚見上一面。因此，織女每年都期盼這天晚上能到

01 玄玄齋（玄々齋），超越傳統，為近代茶道奠定了基礎。教學的充實和公開（出版）進一步培養專業的教授陣容（業體），完成茶道普及的系統。明治五年（1872）代表茶道界向當時的政府提出「建議書（茶道的原意）」，明確表示茶道不是遊藝，讓茶道受到了政府正式尊重跟認可。

02 玄玄齋在日本全國各地旅行推廣茶道，為了在旅途中也能簡單地享用抹茶，設計了「茶箱點」的點前。

03 明治五年，日本首次正式參加「萬國世博會」，為接待到場的外國人，玄玄齋設計了「立禮式點前」，展新桌椅形式適應了現代化社會，可在各種會場舉行茶會，讓更多人也能輕鬆接觸茶道，這是最大的變革。

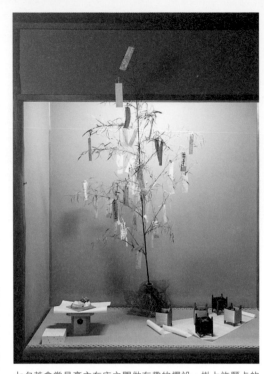

七夕茶會常見亭主在床之間做有趣的擺設，掛上許願卡的竹子、向星星祈福的和菓子、代表手藝精湛的各種色線，都是亭主的巧思。

銀河彼岸與牛郎相會。但要是當晚下雨，讓河水暴漲的話，織女就無法渡河。於是喜鵲們就展開翅膀為他們搭起橋梁，幫織女過河。後來形成了七月七日要祭拜牛郎織女星的習俗，中國傳統會供奉瓜果，在長竹竿上繫上五色繩，並將蜘蛛放入盒中。若蜘蛛在盒中結網，就表示願望會實現。這天晚上要作詩、演奏樂曲、祈求良緣。還沒有小孩的夫妻則會將被稱為「水

上浮」的幼兒紙人放至水面。據說為祈求詩才、書法、音樂等技能等更加精進，因此也有將書法或衣服拿出來曬太陽的習慣。這就是「土用干」的起源。

這習俗在奈良朝時代也傳入日本，江戶時代被列為五節句之一，無論京城或地方都會大肆慶祝，不只當天熱鬧，從月初到七日的這段期間，都會有七夕的相關活動。因結合了中國古代的星祭、乞巧節與日本農耕儀式，所以有各種不同面向。原本在宮中被稱為「しちせき」後來改稱為「たなばた」，農民都會向其祈

據說是從織女的日文念法「棚機つ女」衍生出來的。牛郎星在日文裡稱為「彥星」，求能擁有豐富產量且手藝能日益精進。

織女的日文則為「棚機姬」，被視為紡織之神，向其祈求豐收。

在院子裡立起七夕竹，晚上會將寫了詩歌或題字的五色短籤掛在竹枝上，或是綁上代表願望的五色線，

裝飾豎琴，在七片溝樹葉上寫上詩歌，盼望自己的書法或紡織技術能更上一層樓。桌上則擺放香爐、

光明燈與鮮花，並供奉神酒。祈禱技藝能更上一層樓的七夕習俗與茶湯的關係也相當密切。

茶趣

朝茶事

朝茶事，原本是為了讓人一年四季都能享受上午的茶事。不過，現在主要大部分是在六月到九月初時舉辦。朝茶事特色是在酷暑時為了更讓人感受自然涼爽的早晨時光。因此，最適合在中午最為炎熱的七八月舉辦。入席時間多半是早上六、七點，而現在交通便利，所以最理想的時間應該是日出前的五～六點。北至北海道，南到九州的日本列島，受到地理位置的影響，六月跟九月，日出時間有很大的落差，邀請時一定要考慮到這一點。

亭主在東方天色依舊昏暗時，就要往綠意盎然朝茶庭的樹木草皮、露地、玄關大量打水，讓飛石看起來有清涼感，亭主在蹲踞也用心盡量準備透心涼的水來招待客人，但非真的拿冰塊放入蹲踞裡。

踩過朝露、走過露地的客人，進入充滿涼意的茶席，在早晨涼爽的空氣中與其他人打招呼。掛軸挑選的是能喚來清涼感的瀑布、泉水、山清水、水滴詞句，或是吟詠清晨時光的詩歌俳句（俳句是由十七音組成日本定型的短詩），讓客人進一步體會自然的風趣。

朝茶事在初炭手前完進入約一個小時的懷石，希望可於尚未炎熱的八、九點就結束，故緊接著喝完濃茶就立刻喝薄茶，切勿浪費時間，因此這段時間木炭能否燃燒得恰到好處就看亭主的工夫了。也省略後炭，所以初炭時客人就會希望拜見風爐，看亭主費心製作的灰形，故初炭時就會有讓人拜見風爐內部時的緊張感及亭主在茶釜補充水後，用濕茶巾擦拭茶釜的動作，都是朝茶事的迷人之處。

要讓朝茶事的後座和其他茶事不盡相同且有趣，點前座盡量挑選小巧可愛，或色澤淡雅的道具，以樸素為最高指導原則，將重點放在某單一物品上，其它都可以省略，讓人看起來不會太過龐雜。利用主菓子、腰掛來增添涼意，所以可用竹籠盛裝葛粉做成的甜點。花就挑選帶有露水的夏季植物。朝茶事讓人與大自然合而為一，不用開冷氣就能體會到夏季的涼爽感。這都是朝茶事才能體會到的風雅之情。

季語

＝蓮＝

荷葉、白蓮、紅蓮、浮葉、卷葉

盛開期為七到八月。在日本，通常會在追善茶會（祭祀祖先的茶會）看到。不過，在中國則有慶賀之意。賞蓮朝茶事也是頗為風雅的活動。看是要收集蓮葉上的露水來泡茶，或吃吃蓮飯也不錯。

＝乞巧＝

在月光照射下，將五色線穿過針，祈禱自己的手藝能變得更精巧的儀式。

＝土用＝

中國的五行是以木、火、土、金、水，的角度來看待萬事萬物。一年四季都有土用，最早指的是「立春、立夏、立秋、立冬」前的十八天。不過，現代日本只剩下夏天的土用之日。從七月二十日開始算起的十八天，第一天被稱為土用太郎、第二天則是土用次郎、第三天是土用三郎、第四天則是土用四郎。這個說法最多就到第四天。第一天要吃紅豆麻糬，才不會被熱到。此外，土用這天練習茶道也是不錯的消暑法，可以鍛鍊身心。茶室的大小剛好是四帖半的榻榻米。周圍的四帖代表的是春夏秋冬，正中間的半帖代表的就是土用。

さわさわと掃くや土用の青畳（利用土用這天來掃掃榻榻米）──草城

『朝顏、牽牛子、牽牛花』

夏日風情中最不可或缺的花。牽牛花是平安時代自中國傳入，一開始是做為藥用，因此被稱作「牽牛子」。後來被比喻成清晨的美人臉龐，就改稱「朝顏」。牽牛花是因為當時會拿牛來交換藥用牽牛花的種子而得名。

「槿花一朝夢」的槿花，有人說是牽牛花，但也有人說是桔梗或木槿。雖然目前仍就眾說紛紜，不過代表的都是世事無常的虛無感。在不知明日是生是死的武士時代中，也深深打動了當時老百姓的心。文化、文正年間（1804-1830）蔚為風潮，甚至還進行了品種改良。

『天川（銀河）』

七夕的儀式是早就記載在《萬葉集》裡的古老美麗儀式。夏夜將天空一分為二，壯觀又美麗的銀河，

以銀河系小宇宙的側臉告訴人們，太陽系只是浩瀚宇宙中的小星群，地球更是這小星群裡的小星星。

更讓人不禁羨慕起將綻放在銀河裡的花朵取名為「水陰草」那位古人的溫柔善良。

‖鵲の橋‖

喜鵲用羽毛搭成的橋。《淮南子》裡寫到織女會乘坐裝飾得極為美麗的鳳車渡橋，唐詩中常見歌詠這個傳說。

‖長生殿、比翼の鳥、連理の枝‖

七月七日長生殿　夜半無人私語時

在天願作比翼鳥　在地願為連理枝

在〈長恨歌〉中，白居易吟詠的是七夕那天，唐玄宗與絕世美女楊貴妃，兩人在長生殿仰望閃耀夜空的星星時許下互古不變的愛情誓言。這段知名詩詞到現在仍為眾人傳頌。無論是比翼鳥或連理枝，都必須仰賴對方才能活得下去，非常適合用來比喻動人美麗的愛情。

禪語

‖清流無間斷‖

清流無間斷

茶花

摘錄自象徵川流不息的清澈溪流、永保翠綠的常青樹之意的「流水無間斷，碧樹未曾凋」上句。句中提及的永不停歇，持續流動的清流與擁有永恆生命力的碧樹，代表的是每個人都應擁有「邁向開悟之心」與「追求完滿之心」。

唯有秉持積極態度，隨時提醒自己永不懈怠。換句話說，若能「永保正念」，自能找出開悟與完滿之道。

❖ 姬緋扇

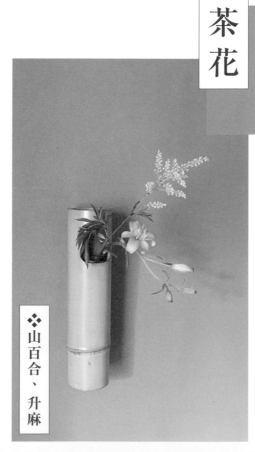

❖ 山百合、升麻

茶席的菓子

❖ 沼澤邊的螢火蟲

沼澤邊的螢火蟲（沢辺の蛍）

京都有許多老舖在夏天都會以「沢辺の蛍」為題製作和菓子，雖然是同樣主題，但大家會有許多不同的創意發想，例如「龜屋良長」將螢火蟲飛舞的亮光封存在有透明感的羊羹中、「虎屋」以川邊草叢中一閃一閃發光的螢火蟲構思出在綠色金團菓子上撒琥珀糖等等表現方式。而本款和菓子，是新妻屋用練切以藍綠為沼澤意象，點綴兩隻螢火蟲代表多數，漫天飛舞的情景。

道具

在七月舉行的茶會，可在壁龕掛上字裡行間能讓人充分感受沁涼之意的掛物，在釣舟花器水面放上妝點出綠意的花朵，都是能讓人感到愉悅的巧思。此時，小尺寸的茶釜會比較適合。

另外像是有提把的唐物籠（竹編花器）、煙草盆中有吳須水玉花樣的火入、青竹製成的吹灰，都能予人涼爽之感，荷葉釜、染付蓮葉水指、蓮鷺赤繪鉢，搭配繪有蓮葉的青磁茶碗。堆朱、鎌倉雕的香合也有蓮花模樣，水指的葉蓋也是不錯的選擇。

建議可仰賴飽含水份的木質釣瓶水指，放入精挑細選的名水，若選擇南蠻、備前、信樂等一開始準備就先泡水，讓端出時還帶有水氣是重點。廣間的話，可選用本月收錄介紹的織部割蓋平水指，盛裝滿滿的水來招待。

薄茶也可選花火平茶碗裝著清水，放入茶巾做點前來展

210

❖ 龜藏棗

龜藏棗

現自然的清涼感。

若是跟七夕主題有關的茶會，包含各種與色紙、短籤、竹葉、紡車、織布機、星星、流水、小舟、鵲橋等等有關的道具，都能增添樂趣。可裝飾七夕詩歌、琴形香合、色紙釜、系卷、糸枠蓋置，寄付只要擺上七夕竹，儼然就是七夕茶了。

與七夕有關的茶湯趣味裡，最廣為人知的就是裏千家十一代玄玄齋所發明的「葉蓋」點前，以喜愛的末廣籠花入黑漆的內瓶瓶身做為水指，將溝樹葉當成水指蓋子的薄茶點前。不僅能帶來些許涼意，瓶身上四角或長方形的金箔，更能彰顯色紙、短籤的色彩，讓人感受到更濃厚的七夕氛圍。

大名物唐物茄子茶入、取名為「七夕」的瀨戶真如堂茶入或接下來介紹的「龜藏棗」上有的簡潔星座模樣，都是非常罕見的設計。

給人的第一印象是極具現代感、摩登，有幾何圖案的棗。黑色底，紅色和綠色的點用線連在一起時尚而可愛，受到對於占星術和治水工程有深入研究的裏千家第十三代圓能齋的高度喜愛。

這個奇特花紋的棗，其星座圖騰和「河圖」、「洛書」這兩幅遠古流傳下來的上古星圖有關，是中華古文明的著名傳說。太極陰陽四象五行八卦九宮皆可追溯於此，被譽為「宇宙魔方」。相傳伏羲氏時，

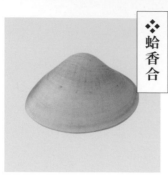

黃河中浮出龍馬，「河圖」就是其背上的文章，被獻給伏羲後，依此而演成八卦。「河圖」是由觀五大行星（金星、木星、水星、火星、土星）的運行而畫。而古籍《洛書（古稱龜書）》則記載了大禹治水時經過洛水，水中出現了神龜，大禹從神龜背上的花紋領悟出九星魔方陣，依此治水成功的故事。九星魔方陣為縱、橫、斜的任意一列，三個數字的和皆為十五，顯示天地運行的先後順序，據此劃天下為九州，制定九章大法，為治理國家、教育人民的法令。

此棗的龜藏之名據《周禮》記載是起源於黃帝時代——黃帝又稱歸藏氏。龜藏是源於中國殷代占卜三易之一的歸藏，意為將萬物歸於其中。也是將農作物由播種到發芽、成長到興盛，最後豐收並貯藏的過程。棗蓋正中為十字，前後各一條直線的五黃土星，棗蓋側正面是一白水星，對面是二黑土星，左邊是三碧木星，右邊是四綠木星。棗身正面是六白金星，對面是七紅金星，左邊是八白土星，右邊是九紫火星，是將北斗七星加上輔、弼兩星而成，也是「九宮」相對應的位置。

每當我將龜藏棗捧在手掌心，感覺是看著漆黑夜空中的星星，不由得對浩瀚星河充滿著各種想像，我就越發感受到茶道的魅力所在，人生亦充滿無限的可能。

每當我將龜藏棗捧在手掌心，感受到宇宙和自然的偉大力量，

❖ 青瓷建水

❖ 花火平茶碗

❖ 織部搔合塗割蓋平水指

❖ 清流鮎魚籠干菓子盆

❖ 網代炭斗

❖ 信樂燒團扇主菓子盆

❖ 繪唐津火入

❖ 荒磯棚

❖ 鶴首龍花入

更多道具小知識

◆ 本月道具中出現了繪唐津火入，唐津燒起源於約四百年前，當時有許多朝鮮陶工遷移至唐津居住，帶來了極高的美學工藝水準，十七世紀的茶人古田織部也給予唐津燒很高評價，可用在茶道具或日常道具上，外觀多呈現黑褐色，並常結合朝鮮流行的花草文樣為其特色。

◆ 割蓋水指為圓形蓋子對切成半圓狀。

❖ 系目竹筒形釜

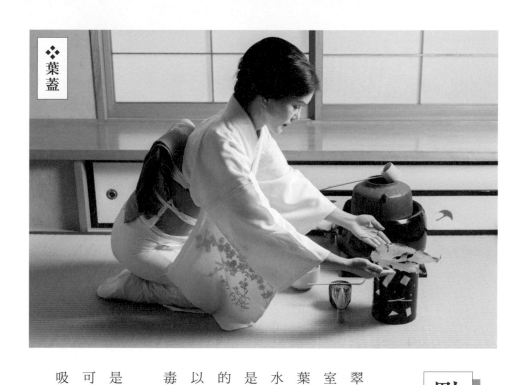

<div style="text-align:center">

葉蓋

</div>

點前

用樹葉覆蓋蓋水指，來代替通常的陶蓋、漆蓋，青翠的葉子可為茶席增添綠意，再撒上水滴後送進茶室，水的氣息使茶席變得清新清爽。流程中亭主將葉子拿開，水指始露出開口讓客人清晰可見其中，水的涼意便在客人的心中及茶室內蔓延開來，當然是最合適夏季的點前。以前只使用與七夕有關的梶的葉子，現在選擇桐、蓮、芋等稍大的葉子也是可以，但特別提醒大家注意，可愛的繡球花葉子含有毒性，不適用葉蓋點前。

像這樣讓葉子和水同時在點前流程中出現，不僅是季節的趣味性，也強調了生命和水的關係，我們可以從溫柔的茶湯裡，尋找自我生存的價值與力量，吸收水帶來的能量與磁場。

搭配組合

穿過了因祇園祭前祭宵山而來，人潮聚集的夜市、町家巷弄，一進入茶室，映入眼簾的「行雲棚」，靉那間讓心透涼了起來。棚名取自成語「行雲流水」，因右側上板有雲朵，左側及後方下板各有流水鏤空的設計，受到裏千家鵬雲齋大宗匠喜愛，用多種木材製作而成的棚架。而掛軸上畫著兩個貝殼及一個大海螺（圖5），讓茶席感染活潑的氛圍，不同於一行字禪語時的蕭靜感，領悟到掛軸所言之物，也是左右著茶會氣氛的無形力量。

坐在寧靜的和空間，還依稀聽到外頭祇園祭囃子，與掛在茶室外風鈴交錯的聲音，閉上眼冥想時，又傳來亭主注湯入碗的水聲，清新的這一刻調整姿勢和呼吸，把意識集中在既不是過去也不是未來的

1、雙手取葉後，右手在上將葉對折於左手上。2、將葉順時針轉九十度，葉梗朝左。3、依葉的大小，適當折疊，用大拇指在中央戳洞，將葉梗尾端插入。4、左手將葉放入建水當中。

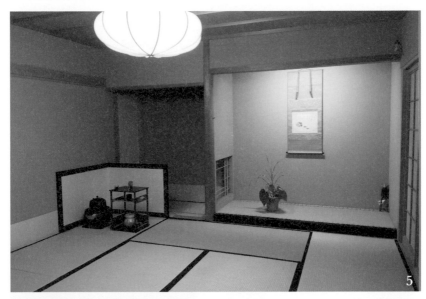

5

「現在」茶席上，喝下一服滿是愛心泡沫的薄茶，超級療癒～剎那彷彿是永恆。

八月 | 葉月

August

在 這個時期，日日都被太陽照得火燙、每天都渴望著海邊、山上的涼意。讓人措手不及的閃電、雷鳴、夕立（傍晚的驟雨），也是夏天專有的一種茶趣。大師仁清有個茶碗，作品就叫「夕立」。雨歇之後，會有短暫的涼感，但過不了多久又會開始變熱。七、八日左右仍是酷暑，然而時節卻已來到立秋，此時的秋天僅僅只是一個名詞，日復一日也只能在風中、在雲裡，尋找秋天的足跡。

八月的茶趣，就在於在這樣的酷暑當中，搶先在茶室營造初秋的自然風情，提前感受秋意。蟬鳴

也在不知不覺中，被茅蟬、寒蟬的叫聲所取代。在這樣的蟬聲中感受季節的更迭，進行朝茶事是一大樂事。

此外，讓心進入無的境界，利用七月底到八月初來製造爐會用到的濕灰，是茶人的樂趣之一，同時也是一帖消暑法。爐灰是將生灰瀝乾灰汁去除雜質晾乾，再淋上煮過的番茶或丁香上色後，置於草蓆上日照曬乾。再用手搓揉，這樣的程序須反覆數次。在剛剛好的溼度將灰過篩裝入容器密封，對爐而言最佳狀態的濕灰濕度為何呢？這就需要茶人多年的經驗了。每年持續反覆練習，就能輕鬆製作出更為簡潔精鍊的時代之色。等到十一月開爐時再打開來使用，在地爐的季節使用這些在盛夏揮汗製作的灰，隔年將剩下的灰繼續於夏日艷陽下進行製作。這些經過五年、十年反覆而成的爐灰，也可以說是茶人的年輪。在進行炭手前時，獲得客人們對於灰的讚美，對茶人來說就是莫大的肯定。

行事

《七日前後》 立秋

秋天是收穫之時，到立秋的這段期間會變得更加忙碌。立秋會吃萩餅。萩餅的日文「萩の餅」是古代女性用語，指的就是紅豆麻糬。這是因為紅豆與萩花的顏色一致。

十三日～十六日 盂蘭盆會

盂蘭盆會是祭祀祖先的儀式，日本有部分地區是在七月十五日，不過大部分還是在八月中旬舉行。

釋迦的弟子目連為了拯救落入餓鬼道的母親，依釋迦指示於夏安居（佛教用語。指僧侶夏日不外出，共守在一處修行。）結束的七月十五日這天，供奉了百味五果，祈求祖先成佛。這項源自於古印度農耕社會的習俗傳至中國後，於飛鳥時代傳到日本，成為宮中的儀式。推古天皇十四年（606）就已有相關紀錄了。更結合了日本傳統的祖靈信仰傳承至今。盂蘭盆會與正月並列日本的兩大祖靈祭。家家戶戶都會在十三日升起門火迎接祖先，十四、十五日提供各式供養，十六日則升起送火為祖先送行。

此時就像茶書《南方錄》所提到的「茶を点て、、佛にそなへ、人にもほどこし、吾ものむ、花をたて香をたく……」（泡茶獻佛、施人、吾飲、供花點香），應該是追求茶湯的本質，持續修道精進的時節。同門、茶友齊聚一堂，努力修鍊七事式也是不錯的選擇。

十六日 五山送火

八月十六日於京都舉辦的大文字送火，是盂蘭盆會最終日的一大傳統儀式。東山的大文字、西山的左大文字、北山的船、妙法、鳥居等都從晚上八點開始點火，火光照亮黑夜。舉辦茶會不僅能欣賞這些大文字，也兼具乘涼效果。大文字的夜景也能成為茶會的掛軸，使用與大文字、鳥居、船有關的茶道具，喝一服飯後的茶也是很棒的享受。

月末五日　宗家夏期講習會

每年定期由裏千家宗家主辦（包括相關團體），在茶道的實踐中，提倡「道、學、實」三位一體的修行。「道」是精神上的修養，「學」是關於茶道的所有學問，「實」是點前練習，而修道是指通過點前的修煉來研究學問，向著學習道路的方向發展。

夏期講習會最能磨練一個人的心智，位處盆地的京都夏天非常悶熱，即使穿著涼爽材質的和服，同樣汗流浹背，靜心跟專注絕對是不二法門。

茶趣

納涼茶

七、八月盛夏的茶，以朝茶為代表，多半在上午舉辦，不過有些地方七、八月是休息的。自古以來也經常舉辦夕茶，能欣賞從黃昏到夜晚不斷產生細緻變化的陰影，在照明的燈籠光線上多下點功夫，就可讓人眺望夜空的同時，在走廊、陽台等地輕鬆享受盆略點前（上百種點前作法中最基本的入門款）。而夕陽西下，洗去一身黏膩後換上浴衣。一邊享受涼風吹過衣袖的舒適感，一邊跟志同道合的朋友去參加納涼茶會。穿過門簾後映入眼中的岐阜提燈，在露地上飛舞的螢火蟲……若想體驗不一

季語

‖桐一葉‖

看見大片的桐葉落下，就能感覺到秋天的到來。桐葉一到秋天就會掉落，比其他樹木快很多。「一

樣的風情，可划著船吹著晚風，旁邊擺上一盞燈籠，享受這些夏日景緻的同時，來上一杯薄茶，就能為炎熱的夏天帶來一絲涼意。

夏日祭典的儀式，多半傍晚前就結束了。而蚊香飄散出的刺鼻燻味裡蘊含的是夏夜鄉愁。因此，可以利用這段時間舉辦納涼茶會，邀請賓客來參加。

納涼茶會多半以立禮方式進行，選用切掛風爐，不讓賓客看到火光。在風爐內以灰形蒔灰點綴出雪景，增添涼意、別有一番風味。雖然茶會穿著浴衣，會讓人感到不夠正式，但親朋好友、孩童、年輕人與長者身穿浴衣三五成群喝茶熱鬧情景，也是夏天的獨特風情。

到了月底，早晚開始變涼，就不會那麼難受了。以前將季節的尾聲稱為「晚春」或「晚秋」，要跟這個季節告別時，內心總會浮現一些特別的感受。自古流傳的「秋きぬと　目にはさやかにみえぬども……」（秋日的到來，雖無法以肉眼辨識，但只要聽著風聲，就能清楚感受……）這首詩歌所展現的情感，正是雖然八月底就必須跟晚夏告別，但與其說可惜，讓人更期待的是緊接而來的秋天的心情。

222

「葉落知天下秋」的涵義，除了形容大自然的真理都濃縮在一片葉子外，也可以形容比喻衰退的前兆，或憑著一點徵兆就能預知將來的大勢。

蟬、空蟬、蟬丸

每到立秋天氣變得更加炎熱，蟬鳴聲有時讓人感到厭煩，有時卻覺得悅耳，但這一切到九月就會嘎然而止。蟬卵孵化後，幼蟲要歷經七年歲月才會變成蟲，第四天開始鳴叫，僅僅十天就結束短暫的一生。仔細想想，真的既無奈又虛幻。也因此才會像那樣彷彿用盡全身力氣大聲鳴叫吧！仔細聆聽，就會浮現一種筆墨難以形容的感傷情緒。蟬是靠著樹枝露水而活，不吃任何食物的蟬，在中國更被視為清廉潔淨的象徵。希臘哲學家荷馬，更讚許蟬猶如眾神般的崇高。

蜻蛉（蜻蜓）

雖然夏天就看得到蜻蜓，但大量出現其實是在秋天。紅蜻蜓會在舊曆的盂蘭盆節，也就是八月十五出現。因此被認為是祖先的化身。蜻蜓是很久很久以前（約三億年前）就已經存在於地球上的原始昆蟲，在日本也深受一般老百姓的喜愛。

四片翅膀可說是相當巧妙的設計，讓牠們能自由自在地在天空翱翔。無論是垂直上升、急速下降、靜止飛翔等，全都操作自如。因此，歌舞伎裡，要形容一個人的動作敏捷時，就會用到與蜻蜓相關的形容詞，如「とんぼをきる」或「トンボ返り」。此外，有名的染付安南蜻蛉手茶碗、釜的耳朵或紋路也都會使用蜻蜓意境。

風帶：掛軸上方垂下的兩條細長形，高級紡織品的帶子。

＝＝露、露草＝＝

雖然仍舊艷陽高照，但過了立秋，無論是文學或藝能的季節都已經進入秋天。也屬於秋天的季語「露」，是空氣中的水蒸氣遇冷後，凝結在物體表面的水滴，也可以用來比喻成淚珠。此外，這小小圓圓的露珠形狀，也可以用來形容衣服綁繩的末端，或是上釉時流下來的尖端部分。

茶席中裝飾在掛軸風帶前端的綁繩、花上的露水，以及茶杓前端部分，被稱為「席中三露」。

＝＝青瓢、瓢＝＝

尚未成熟的青葫蘆也就是瓢瓜。三個葫蘆稱為「三瓢」，可以代表強・弱・弱的三拍節奏。六個就是「六瓢」，發音跟「無病」相同，因此衍伸有無病無災的涵義。千成瓢簞是豐臣秀吉的馬印[01]。

「瓢」樸實無華，可應用在很多地方，常被製作當成花入或炭斗，對茶人來說都是一種樂趣。亦常見於和菓子的名稱上。也可以用攀附在藤蔓上的青葫蘆，來體驗茶道與俳句的趣味。

茶の湯にはまだとらぬなり瓢汁汁（尚未裝取茶湯的葫蘆瓢）——其角。

01 馬印在戰國時代的戰場上，為了明示武將的所在，在馬側和大本營，都會豎起頂端放上代表武將特有標示的長柄，如旗幟般的功用，可顯示自己的地位和威嚴。

224

禪語

白雲抱幽石

謝靈運的五言詩〈過始寧墅〉中如此寫道：「重巖我卜居，鳥道絕人迹。庭際何所有，白雲抱幽石。」描繪的是我選擇定居在重巖洞窟，這裡人跡罕至，獨有鳥類飛過。庭院也只有環抱巨石的白雲飄過，這樣隱居山林的生活。

茶花

❖ 旗竿桔梗、升麻、矢筈芒

❖ 木槿

茶席的菓子

月鈴子（ゲッレイシ）

月鈴子又稱鈴蟲，據說是因其鳴叫聲像是清透的鈴聲，非常悅耳。它們的叫聲是專屬秋天的音樂，帶有風雅的形象。這款菓子以蒸的方式製作，日本有種古老的說法稱為「浮島」，就像蜂蜜蛋糕般鬆軟可口。仔細看看，兩條黃褐色交錯的弧線代表草叢，欣賞和菓子的時候，腦中是否也浮現出月夜中草叢裡隱藏的鈴蟲景象呢？其配色也寓意著秋天即將來臨。

❖ 月鈴子

道具

這個月份的佈置，事實上是有些難度的，若在月初前幾日的盛夏中，道具可選擇與盂蘭盆會有關的。

釜則選用阿彌陀堂釜、切子釜、荷葉釜。茶杓的名字可取為面影、雲井、露草等較為恰當。以蓮花葉子做為水指蓋子，上面撒上水滴，在涼風吹拂下打茶的畫面，更能感受夏日的沁涼。

到了立秋，還是只能佈置成初秋的樣子。掛物以詠嘆入秋的詩歌、俳句、新涼、初風為佳。當然，

❖搔合塗緣高

搔合塗緣高

延續七月的佈置，利用流水等加以綠意點綴也是不錯的。花器部分，可以使用胡銅器、竹釣舟這類可以帶來涼感的容器，夏天蟬鳴聲聲，若是選擇本月有收錄的竹編蟬籠，涼爽效果更是加分。亦可直接使用玻璃製品如向付或是鉢之類的食器。

至於茶釜還是使用小尺寸的為佳，若是搭配稍微大一些的風爐，前方加上二層前土器，再撒上較多的蒔灰呈現出雪白點點營造出清涼感。或者切掛風爐或眉風爐能避免讓人看到風爐內的火，也是不錯的選擇。

有著大口徑割蓋、胡銅製的水指別具風情，而充分濕潤過的木製釣瓶水指其潤澤感則給人帶來清爽的感受。茶碗使用平茶碗或者馬盥茶碗（淺平型茶碗）為佳。向付或是鉢之類的食器使用玻璃製品也是不錯的選擇。

濃茶時用的主菓子器，形態是盒狀且多層型，通常五個相疊為一組，最上層一個蓋子。每層放一個主菓子，依人數疊起，蓋子放上剛好數量的黑文字。客人人數多的情況，要把握從最上層開始增加點心數量的原則。而最下層是盛裝正客點心的地方，只能放一個來顯示對主客的重視。基本款是稱利休形的真塗緣高，也有簍空、蒔繪，或五層五種顏色的設計。

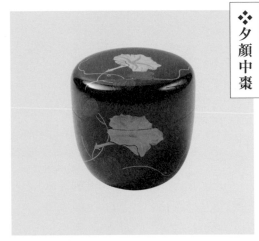

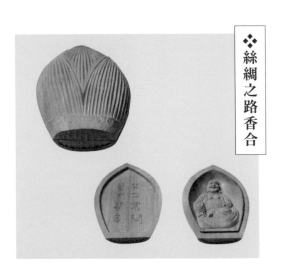

亭主運送緣高是件不容易的事，走路及站坐姿態不夠正確，或東張西望的話，一不小心黑文字就掉了下來，瞬間茶室會變得寂靜無聲，所有人都盯著同一處榻榻米看，亭主則會臉上三條線，一時不知如何是好。更慘的是看過手持五層高度，因平衡不易，傾斜而倒了兩層，剛好是圓形的菓子，還滾向不同的方向，亭主馬上冒汗，而客人全嚇呆了，我想亭主應該恨不得有地洞鑽下去吧！可見平常上課練習何等重要，讓我們從基本功美姿美儀開始吧！

228

❖ 曲建水

❖ 馬盥茶碗

❖ 團扇

❖ 蜻蛉茶碗

❖ 蟬籠

❖ 俵菓子鉢

❖ 遠山霰釜

❖ 瓢棚

❖ 眉風爐

❖ 四滴茶入

更多道具小知識

◆馬盥茶碗這種深色系的碗，乍看覺得放在強調要營造清涼感的夏季有點突兀，但以碗形特色來說，淺平口寬的才叫平茶碗，使茶湯易散熱故在六月到八月用。特意放在此月是為傳達顏色並非季節之選擇重點。

◆四滴茶入，是四種薄茶器的統稱，材質為陶器，有不同形狀分別為：油滴、水滴、弦付、手瓶。又稱替茶器。水滴是基本款，原本是書法中硯台添水道具的轉用。油滴是古代添燈油的油壺。手瓶是汲水的工具。弦付則是有提把的水壺。這四種容易搞混，要理解其形狀的由來，不要死背才記得長久。其古樸可愛的外形沒有特殊季節感圖案，所以一年四季皆可使用。

手瓶

水滴

油滴

弦付

點前

適合盛夏做的幾個點前也有微妙的變化和趣味，將水才有的柔和感性活用到日常生活中，更可感受茶道與生活的密不可分。夏天悶熱的台灣，為了消暑氣，同學們都急切盼望著「洗茶巾」的課程到來。

據說這點前的由來，是出自武將瀨田掃部，靈感來自於琵琶湖畔瀨田川上的唐橋，將手邊不好打茶、淺底寬口的茶碗，先注入冷水再開始點前的方式。所以茶杓的名字，也常取叫「瀨田」。

❖ 洗茶巾

在牽牛花或淺底寬口的平茶碗內裝水，放入對折的茶巾，兩端掛於茶碗右側。在點前當中將茶巾從水中拉起擰乾，聽這樣的水聲。洗茶巾是限定只能在夏天茶室想招來清跟涼，薄茶的點前。提起茶巾時，水自然地順著茶巾落下的聲音。對折後雙手輕輕扭轉茶巾再次水落的聲音。選擇唐銅或寬口的建水，最後從較高的位置慢慢將茶巾擰乾滴在建水中的聲音。自然而落的水聲，扭轉擠出的水聲，注入建水的水聲，這三種不同的姿態跟聲音，層次分明、令人感到無比清爽宜人，這是只有夏天才有的無限款待。

不過做這個點前得小心為要。啊～茶室出現少見的驚叫聲，讓午飯後上課精神正恍惚的同學瞬間驚醒。原來是亭主在倒洗茶巾茶碗那八分滿的水，為了老師說湯入建水時，要表現瀑布流水感，所以茶碗略往上提，不小心給招待到榻榻米上了。待其他同學回神搞清楚怎麼一回事，哇！淹水啦！每個人衝出門七嘴八舌邊討論邊找急救茶室物品，剩下點前帖的亭主跟我兩人，突然室內安靜彷彿與世隔絕，正當我在想要從嘴巴吐出幾個字時，眼見我們可愛的亭主慢動作的抬起頭來，用水汪汪的大眼睛默默的看著我，眼淚在眼框中打轉著。我一邊安慰她說沒關係，同學們已經又進了茶室，七手八腳又是擦又是搬起榻榻米……只見女主角幽幽地站起讓出點前帖，老師不能再上課了怎麼辦？我也輕聲細語了起來，沒關係，還好我們教室還算大，來我面前細細聲音說，茶室外有之前剛買回來的點茶盤，正好今天來開箱，靈機應變改上立禮吧！於是我趕緊大聲對所有同學說：大家有沒有覺得茶室整個清涼起來啦！老師說過水也是無限的款待，這次可真是心意滿滿的最大呈現阿！

搭配組合

炎熱的京都夏日，下午輕鬆穿著浴衣先參加茶會，晚上到朋友家屋頂邊烤肉，邊欣賞點火的大文字及煙火表演，真是難得的經驗。

半透明的竹葦門、割蓋水指（圖1），晶瑩剔透的玻璃菓子器中裝著冷藏過的和菓子，粉紅色水

1

2

3

牡丹主菓子鮮豔欲滴（圖2），入口冰冰冰涼涼帶點梅子口味，真開胃！題著「流水」二字的掛軸（圖3），處處顯示亭主希望為客人帶來清涼感的心思。欣賞亭主沈著冷靜且舉止優雅的點前，再喝下充滿泡沫的薄茶，生活小確幸不正是如此嗎？

九 月 | 長月

September

九月在陰曆來說已屬晚秋，也有「霜序」等等不同的稱法，然而在新曆當中，仍帶有濃濃殘暑未除的初秋之感。不過一旦進入秋分，便開始有了涼意，此時千草、八千草燦爛盛開，耳邊也傳來蟲兒彷彿正在飲用露水的聲音。平時遙遠的天空，好似就在眼前，清澄夜空中，月色如此皎潔，這是個可以享受長夜之趣，茶情豐富的月份。雖然菊花盛開期是十到十一月，但就傳統儀式來看，九月與菊花是無法分割的。

行事

≡九日≡ 重陽節，敬老的日，五節句之一

自古以來，奇數為陽數，偶數為陰數。九月九日剛好是兩個陽數的組合，九又是最大的數字。因此被稱為「重陽、重九」，重九蘊涵長長久久的吉祥涵義，被列為五節句之一。這天有身著花色小袖，吃艾草粿飲菊花酒來祈求長壽的習慣。也會舉辦各式各樣的儀式活動。舊曆九月九日正逢菊花盛開之際，故又被稱為菊花節，會舉辦菊花宴等相關活動。此時也剛好是栗子的產季，這天可以煮栗子飯來品嘗。

重陽儀式發祥自中國，日本則是從平安時代開始盛行。《荊楚歲時記》裡提到「九月九日，四民野宴飲。（中略）今北人亦重此節，佩茱萸，食蓬餅，飲菊花酒，云令人長壽。」也有九月九日會遭逢大災難的家庭，聽了自稱為神仙的費長房忠告，將茱萸放入袋中，掛在手臂上，並且登高飲菊花酒，藉此逃過一劫的傳說。由此可知，菊花、菊酒是源自於神仙思想或是道教。中國的茱萸指的是香料的薑，薑的強烈香氣，據說有驅魔效果。

這習俗被日本皇宮貴族所接受，平城天皇的大同二年（807）開始擺設菊花宴，天皇將文人聚集在紫宸殿，命其創作詩歌、奏樂，表演名為「国栖奏」的歌舞，也會賜群臣菊酒或茱萸酒。並模仿茱萸袋的作法，將菊花或

花草放進袋中，掛在天皇帷帳左右兩旁，擺上插有菊花的花瓶。

日本人也獨創了一個名為「菊のきせ綿」（菊著錦）的習俗。在重陽前一晚，以棉布覆蓋菊花後，拿到戶外庭園承接夜半露水和香氣。第二天，用棉布擦拭臉頰及身體，可保長壽。清少納言在《枕草子》裡就有相關的敘述。室町幕府也加以仿效，創造出五色綿布，這天宮中也會掛起菊花與茱萸的花袋。

舊曆八月十五日 芋名月，賞月

這天稱為仲秋節（中秋節）。起初因認為月亮可為人們帶來幸福，故對著從正西方升起的中秋滿月祈禱，後來有嫦娥奔月、吳剛伐（桂）樹等相關傳說，後來桂指的是居住在月亮上，能讓月亮若隱若現的仙人。

中秋賞月，日本是文德天皇在位期間（850年左右）開始，醍醐天皇在位的延喜九年八月十五日首度舉辦了賞月活動。雖然傳統的賞月儀式逐漸被人所淡忘，但想深入了解日本文學就不能忘記月亮。

二十三日前後 秋分，國定假日

與春分相同，是太陽從正東方升起，從正西方落下。白晝與黑夜的時間一致的日子。古代稱為「秋季皇靈祭」是皇室祭祀歷代天皇，民間祭拜祖先的日子。大阪四天王寺的西門，據說剛好正對西方極樂淨土，因此被稱為「極樂門」。春分和秋分各前後七日，有在此膜拜夕陽的習俗。

236

茶趣

═觀月茶會（賞月茶）═

日本人非常熱愛雪月花。舊曆八月十五日中秋月，被稱為名月。這天為了慶祝稻穀初次結穗，會供奉芋頭、糰子、柿子、毛豆、酒，在月下插上蘆葦、萩草。茶會也延用了這些習俗，應用在賞月茶會上，人們齊聚一堂欣賞名月，此時喝的茶就稱為賞月茶。

圖1～4，在昏黃幽靜茶室內，更見天邊圓月明，享受古人燭光樂，五感甦醒之體會，用心珍惜每一天。

賞月要看的就是月亮從西方升起的美景。

不過，要讓客人在初座時於露地就看到月亮、還是茶會進行時眺望皎潔明月、或是走在高掛夜空的滿月下，踩著月影回家，如何安排就要考驗亭主的經驗及功力了。依時間安排，前兩者可舉辦「夕ざり茶事」（傍晚入席，迎接夜晚到來）或「薄茶待ち」（客人無法同時抵達，茶事以薄茶開始）；若想客人晚一點欣賞月景，則舉辦夜咄茶事。

要在月光下舉辦茶會，首先要增加露地燈籠的燈芯、加強亮度，因為小燈會搶走月亮的光芒。有了高掛夜空的滿月，茶室不會用到任何照明，把會遮住月亮的紙門、門簾拆掉，讓皎潔明亮的月光照耀茶室，為茶會更添雅緻。

茶船（在船上舉辦茶會的船就叫茶船）上準備好茶席後就順著河流而下，在徘徊於斗牛之間的月光照射下揮動茶筅也別有風味。

菊茶

配合九月九日重陽節所舉辦的茶會。雖然在新曆九月九日，菊花尚未盛開而舉辦，可能無法讓人有太深的感受，真要等到舊曆九月九日，等不及的人早已不耐久候。因此就陷入了必須在新曆九月九日舉辦重陽茶會的窘境中。這跟七夕一樣都是讓人傷透腦筋的問題。不過身為茶人，最忌諱的就是拖晚了季節。雖然說太早也不好，但這取決於茶人敏銳的直覺，也決定了一位茶人的水準與能力。

與重陽有關的掛物五花八門，常見來自《和漢朗詠集》中的漢詩、漢文、和歌。香合有菊置上、菊蒔繪，釜則有菊形、菊水紋路。茶碗也多半使用繪有菊花模樣。茶杓可取名為菊合、菊著錦、菊慈童等。甜點建議一定要選用栗金團，只怕新曆時還買不到呢！

重陽相關的茶道具種類豐富，但通通都是菊花的話，又顯得過度。最重要的是跟菊花相關的故事。人物的文藝相關聯想，例如傳聞喝了菊花水活到八百歲的彭祖（菊慈童）、菊水、重陽等。最具代表性的就非陶淵明莫屬。熱愛菊花的陶淵明所寫的〈歸去來辭〉中的「採菊東籬下，

栗金團

悠然見南山」就經常被引用。

「四愛」的意思是陶淵明愛菊、林和靖愛梅、周茂叔愛蓮、黃山谷愛蘭。自古以來，在中國文人都必須學會被視為四君子嗜好的四藝——琴、棋、書、畫。文人雅士們常以其高風亮節近似君子，人稱「四君子」的梅、菊、蘭、竹來當成繪畫題材，在日本也經常會看到。

季語

夜學

「時秋積雨霽，新涼入郊墟。燈火稍可親，簡編可卷舒。」這首韓愈〈符讀書城南〉的詩，講的是利用漫漫長夜來念書工作。夜學蓋置（見十二月〈道具〉說明）據說是由古代擺在桌上照明的燈具台而來，四面開有火燈窗，也叫「燈台」。唐物的唐銅、青磁、和物等有各種材質。尺寸大一點的有青磁夜學的瓶掛。非常適合在秋季茶會上使用，夜咄茶事也常見到。

菊慈童

記載於《太平記》裡的中國故事。據說一位名叫慈童的侍童不小心跨過皇帝枕頭而遭到流放，感到不忍的皇帝就賜給他寫了法華經的經文枕頭。童子將這經文抄寫在菊葉上，凝結在菊葉上的露珠滴落

河中變成了神水。不只童子本人，就連居住在下游的百姓喝了這神水也都長命百歲。八百年後，以孩童樣貌出現的慈童（後來改名彭祖）就將這經文獻給當時的皇帝。

＝秋扇＝

秋意漸涼就會逐漸被人所淡忘的扇子、圓扇。但就茶人來說，扇子是儀禮必備道具，一年四季都不能離身。

千宗旦的弟子藤村庸軒創作的置筒花入即取名為「秋扇」二字。

＝秋の声＝

指帶有秋天氣息的風雨、蟲鳴、葉片磨擦聲等。秋天清晨或夜晚，因為空氣澄澈，有時候明明無風，卻連遠方窸窸窣窣的聲音也聽得一清二楚，讓人感覺到晚秋的寂涼氛圍。

歐陽修有篇晚年所作，名為〈秋聲賦〉的作品最為有名。他雖仕途已入順境，但長期的政治鬥爭也使他看到了世事的複雜。回首往事，屢次遭貶讓他內心隱痛難消。眼見國家日益衰弱，改革無望，處於不知如何作為的苦悶時期，所以他對秋天的季節感受特別敏感，〈秋聲賦〉就是在這種背景下產生的，抒發了難有所為的鬱悶心情，以及自我超脫、淡泊於名利的願望。

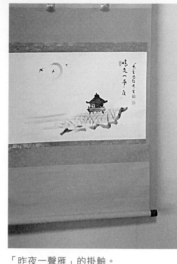
「昨夜一聲雁」的掛軸。

＝雁、初雁＝

春天飛來的燕子，到了秋天就會回到南方。取而代之的是「秋分時出現，春分時歸去」的雁群（燕歸雁來）。九月下旬雁就會從極寒之地飛來過冬。有時呈現〈字，有時就像一根長竿，也有人將其比喻成琴柱。有關雁的畫作或詩句，一直跟茶湯、歌

人將其比喻成琴柱。有關雁的畫作或詩句，一直跟茶湯、歌人將信綁在大雁腳上，藉此與親友通信。因此產生了「雁使」這類的詞彙。

漢朝的蘇武，曾將信綁在大雁腳上，藉此與親友通信。因此產生了「雁使」這類的詞彙。

為名的茶壺、茶入，並常見被引用在茶入或茶杓的名字當中。

有很深的淵源。日本平安時代前期的歌人也是官員的紀友則，曾吟詠過：「秋風に初雁金ぞ聞ゆなる誰が玉章をかけて来つらん」，意思是秋風裡伴隨了初雁的叫聲，是帶來誰的書信呢？也有以「初雁」

禪語

＝採菊東籬下 悠然見南山＝

年輕時意氣風發的陶淵明，辭官歸鄉後愛酒也愛大自然，以寫詩度過悠然自得的下半生。以酒為主題的作品彙整而成的〈飲酒〉二十首其五如此寫道：

茶花

❖ 撫子、赤花澤桔梗

❖ 秋明菊

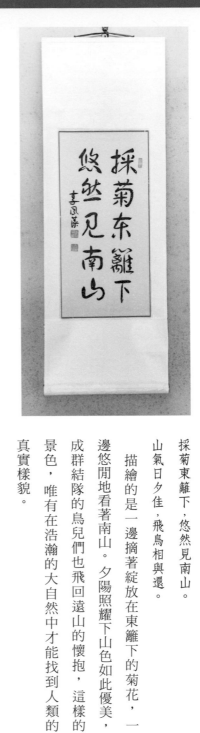

採菊東籬下，悠然見南山。
山氣日夕佳，飛鳥相與還。

描繪的是一邊摘著綻放在東籬下的菊花，一邊悠閒地看著南山。夕陽照耀下山色如此優美，成群結隊的鳥兒們也飛回遠山的懷抱，這樣的景色，唯有在浩瀚的大自然中才能找到人類的真實樣貌。

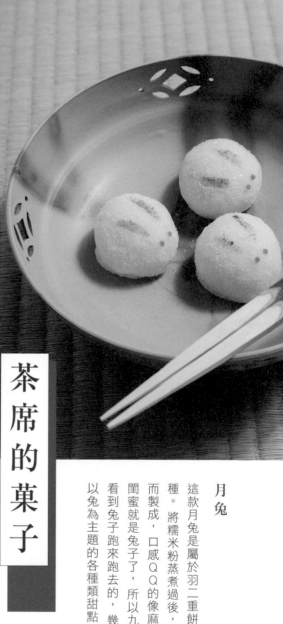

道具

到了九月，自然就會舉辦以「月亮」為主題的茶會。搭配的道具更是五花八門。雁香合、菊蟹交趾香合本月有收錄照片可欣賞，還有堆朱、月見船、月下牧笛等造型的香合。釜則有知名望月釜，上面刻有光悅好、月與鹿的模樣。花入可選擇杵形、竹製釣舟。水指的話可擇染付浮御堂、葡萄棚等。薄器則有望月棗、既望棗、高台寺蒔繪，或本單元收錄的武藏野蒔繪平棗。取名叫無盡藏的茶杓，

茶席的菓子

月兔

這款月兔是屬於羽二重餅，也是和菓子的一種。將糯米粉蒸煮過後，加入砂糖與麥芽糖而製成，口感QQ的像麻糬般。月亮最好的閨蜜就是兔子了，所以九月日本到處都可以看到兔子跑來跑去的，幾乎大小店家都有賣以兔為主題的各種類甜點。

❖ 德風棗

德風棗

茶碗則以仁清為代表，繪有各種精美圖案，可參考本月的白菊茶碗。待合可擺放以跟月亮有淵源的雁、搗衣板的畫作或秋季植物也不錯。茶室床之間正面掛「清風拂明月」、「月印水水印月」、「明歷歷露堂堂」、「語盡山雲海月情」，或者「敲落天邊月」也蠻有趣的。

玄玄齋喜歡的德風棗，蓋子上有銀漆寫著「一粒萬倍」，蓋子內側則有金漆畫的九顆稻穀。「一粒萬倍」源自佛教報恩經，是稻子的別稱。而德風一詞非出於日本和歌，而是語出《論語・顏淵篇》，是孔子回答季康子的話。這個非常有秋意的道具竟是用論語命名的，讓我每次使用它的時候，格外的親切外加感動。

季康子問政於孔子曰：「如殺無道，以就有道，何如？」孔子對曰：「子為政，焉用殺？子欲善，而民善矣。君子之德風，小人之德草。草上之風，必偃。」白話文的意思是，季康子問政：「如果殺掉惡人，延攬好人，怎樣？」孔子答：「您治理國家，怎麼要殺人呢？如果您善良，人民自然也就善良。領導者的品德像風，群眾的品德像草，風在草上吹，草必隨風倒。」此即儒家的「德化」。

九是最大的陽數，蓋內的九個稻穀，暗喻從一粒種子長成萬倍，如稻穗般豐碩的意思。比喻一丁點兒就可長得非常大，表達了即使是一點點也不能不珍惜的心情。

244

❖ 菊蟹交趾香合

❖ 蟹蓋置

❖ 武藏野蒔繪平棗

❖ 七寶透蓋置

❖ 白菊茶碗

❖ 雁香合

❖ 唐物炭斗

❖ 荻茶碗

❖ 園城寺釜

❖ 唐津片口鉢

❖ 竹台子

❖ 鵜籠花入——淡淡齋好

更多道具小知識

本月有許多色彩繽紛、造型有趣的茶道具，補充兩則趣味典故如下。

◆ 武藏野蒔繪平棗：武藏野原本是武藏國周邊的東人指稱自己居住的山野。首次出現在《萬葉集》，之後很多和歌都以武藏野為創作題材，從充滿野草的原野轉為形容月兒高掛、茫茫無邊的原野。經過開拓後原野漸漸消失，被田地、街道防風林、雜木林等代替，故改稱「武藏野的自然」。到江戶時代，製作「武藏野圖」的作品流行一時。定型化後產生了許多類似的作品，包括茶道具、刀具等工藝品。說到日本人對武藏野的印象，就是寂寞的秋野了。這些作品的共通之處在於以富士山為題材，描繪了桔梗、女郎花、野菊、萩等秋草及月亮等富有秋日氣息的象徵。此棗上繪有月亮、荻草，故得其名。

◆ 鵜籠：鵜是水鳥名。古代中國跟日本的傳統捕魚方式，是由漁民驅使鵜入水中捕捉香魚等魚類，必須善於操控鵜的捕魚法。模仿飼養鵜的籠子就是「鵜籠」的由來。籠內放黑色筒狀花入為固定組合，因為是籠的造型，所以夏季風爐時期用。

點前

長板是從中國傳到日本的真台子衍生而來，省略了台子的四根柱和上方一塊板。長板有大小兩種，大的用於風爐，小的用於地爐。二個裝飾指的是長板上左邊放風爐及釜，右邊放水指這兩種。當水指有特殊的來歷時，便會選擇這個點前來舉辦茶會。長板要避免選用鐵風爐。

❖長板二個裝飾

比照基本薄茶點前流程，需要注意的是蓋置選用竹子，放在長板的左下角上使用。漆黑的長板相當有存在感，筆直線條顯得正式隆重，板上帶有曲線的道具增添柔軟感，在茶室中會散發出剛中帶柔的緊張氛圍。

搭配組合

梨木神社位於京都御所的東側，建於明治十八年。參道和院內種滿荻花（圖1），每年秋天的彼岸這天都會舉辦觀荻茶會，灑落一地的白荻花增添了美妙的情趣。寺院內的「染井」是京都三大名水之一，茶事時都會到染井汲水使用。

進入茶室壺中庵，是兩個有八帖榻榻米的廣間。床之間陳列了大宗匠喜歡珠的白（抹茶品名）貼上象牙白雛的珍品。端來的薄茶是充滿秋意芒草圖案的茶碗，抹茶是茶家小山園所製，白雛年間所蓋祠堂的古材，盒身是來自祖母山，圓能齋喜愛的白雛香合（圖2），

這款，茶杓是大宗匠所作取名「即今」的銘銘（圖3）。參加完茶會，也順道參拜祈福，漫步欣賞了盛開的萩花，微風徐徐吹來，想起剛剛的掛軸「清風萬里秋」（圖4），心滿意足的踏上歸途。

248

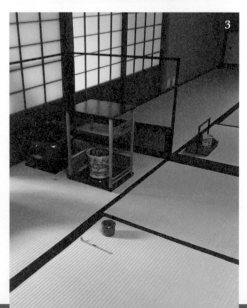

神無月

十月

October

十月又稱「神無月」。有一說是因十月為用新米釀酒收成的「釀成月」輾轉變成的說法，民間則傳說在該月份，眾神都奉大國主神之命，集結到出雲大社，故只有出雲是「神在月」，其他地方則是「神無月」。在茶湯的世界中，則將十月稱為名殘月，可以舉行難度較高又充滿趣味的名殘茶會（見本月〈茶趣〉說明）。

光是十月一日就有宇治茶祭、博多的江月忌、名古屋的金城茶會等各式各樣的茶行事，可知這會是

個多麼繁忙又緊湊的月份。十二日則是芭蕉忌。正如同芭蕉在《笈小文》所提到的「西行的和歌，宗祇的連歌，雪舟的畫，利休的茶，將其融會貫通，合而為一」之風雅之情，不妨好好思考，如何在這個月份貫徹實現俳句宗師芭蕉的思想。

清少納言曾說過，一提到秋天就會聯想到夕陽，可見秋天的夕照有多麼美麗。在秋意正濃的十月，夕陽餘暉灑上隨著秋風搖曳的金黃色稻田，化作對豐收的期待，祈求有個結實盈滿的秋天。沒有任何一個季節，比宜人的秋天更適合帶著尋蟲的茶箱，在戶外舉行茶會了。十月也是告別風爐的月份，帶著對火的期待，為地爐的季節做準備吧。

行事

《第一個周日》 宇治茶祭

鎌倉時代，明惠上人將茶葉的栽培方式自栂尾帶至宇治後，宇治就被稱為天下茶所，成為抹茶之鄉。雖然不如京都、大阪、奈良熱門，卻在日本文化中佔了重要位置。江戶時代的宮中御所、將軍家、諸大名所用的都是宇治的茶。

為追思將茶種帶回日本的榮西禪師、在宇治開闢茶園的明惠上人、茶湯始祖千利休，以及促進茶業有功人士之成就，宇治都會依往例盛大舉辦茶祭。茶祭

當天會先到因豐臣秀吉而讓大家耳熟能詳的宇治橋三之間，汲取名水後送至興聖寺，舉辦當年度新茶的口切與獻茶儀式，並在平等院、興正寺設有茶席。

茶趣

讓人宛如置身日本歷史畫卷中。

【月初三日】 宗家秋期講習會

每年定期由裏千家宗家主辦（包括相關團體），提供茶道修習的場所，對想提升自我實力是很好的機會，但是申請之前必需確認自己有基本相關知識與經驗，才不會影響整個團體的學習進度，造成不必要的困擾。敬請有想要報名者，詢問過自己的老師，或咨詢各講習會負責人，先了解講習詳情。秋季的研習最短只有三日，建議可從這個短期且涼爽的季節嘗試看看。

【二十二日】 時代祭

京都三大祭之一。明治二十八年（1895）正逢平安遷都一千一百年，以此為契機，將時代祭轉為市民大眾的祭典。身著古裝的隊伍從御所出發，歷經約三小時抵達平安神宮。造成京都街頭萬人空巷，

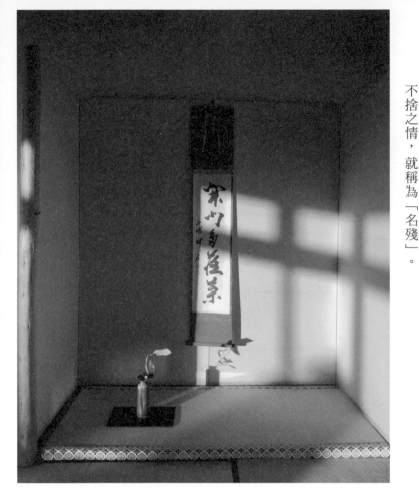

名殘的茶

所謂「名殘」，是再過沒多久就要收起從五月用到現在的風爐，改用地爐，讓人感到不捨之意。

換句話說，就是對揮別用的相當順手，已經產生感情的道具產生的惋惜心情。不單如此，每次都會用到的抹茶，從去年十一月開封後，用了一整年也已所剩無幾，對此感到可惜之心結合了晚秋的依戀不捨之情，就稱為「名殘」。

名殘茶的樂趣就是會出現各式變化與大膽組合的嘗試，是不拘泥於任何形式的茶湯會。首先是風爐、茶釜的位置會從角落移到中央。名殘就季節來說已是晚秋，也是最寂寥的時節。最廣為喜愛的道具就是鐵製的破風爐，這欠缺的部分，也可當成茶會的一景來欣賞。茶席就用曬到變色的榻榻米，稍微擦一下就好。紙門就用有破洞的，貼幾張用過的廢紙，也別有一番趣味。屋頂、籬笆的

參加名殘茶會正好遇上露地中的一地落葉，儘管有些蕭瑟之情但倒是很符合主題呢。

竹子用舊的就好。露地的落葉則要用心清掃，盼能一掃秋天的哀愁。

不過，名殘茶一個不小心，容易弄巧成拙。利休也說過「侘びたるは良し、侘びさするは惡し」，意思是天然的最美，人為的反而只會弄巧成拙。簡單來說，就是要保持知足心與清淨一味。不過，說起來簡單，做起來卻很難。若非資深茶人，是很容易失敗的。

賞楓茶

自古以來，楓葉就與雪、月、花、杜鵑鳥並稱足以代表日本四季的五景。晚秋的雨水能讓草木的色彩變得更加艷麗。而能欣賞如此自然美景的茶會更是一絕。

將御園棚（見四月〈道具〉說明）帶至庭院，在秋高氣爽的氣氛下以立禮的形式品茗，就能讓每個人的心更加沉靜。品茗後一邊品嘗茶便當，一邊享受吟詩作賦，更是一大樂事。

不過，十月日本已進入賞楓前半期，欣賞剛由綠轉紅的景色，但在台灣有時還很熱，辦賞楓茶會不免有點早的疑問。在第一章曾提及因地制宜，也包括了氣候因素，所以可以不拘泥日期，把握茶道喜歡提早，絕不延遲的原則，靈活判斷喔！

254

季語

秋思

氣溫逐漸下降的秋天，是會因為一點小事，而讓內心揚起萬千風帆的季節。因此，也出現蘊含人們寂寥、空虛感的詞彙。

「秋思」的由來與菅原道真有關。道真在重陽節隔天的宮中詩會上，用醍醐天皇出的題目「秋思」，做了一首講述自己對君主感情的詩歌。龍心大悅的天皇，便賜給道真一套華服。一年後的九月十日，被貶到太宰府的道真，回想起倍受天皇賞賜的那天，於是以「每天膜拜華服上遺留的香味」為意境做了這首漢詩。

去年今夜侍清涼，秋思詩篇獨斷腸。

恩賜御衣今在此，捧持每日拜餘香。

後月、十三夜

不同於八月十五日的名月，文人雅士愛的是陰曆九月十三日的後月，又稱為「後の月見」、「十三夜の月見」、「栗名月」、「立名月」。一開始是因為村上天皇於天曆七年（953）舉辦的賞月宴會

剛好碰到了朱雀帝的忌日。於是便順延一個月，改到九月十三日晚上舉辦。後來演變成若八月十五日邀請客人來家裡做客賞月，但九月十三日卻沒有的話，則會觸犯了「片見月」的禁忌。

京都北野天滿宮，引用了菅原道真的〈秋思〉這首漢詩，在陰曆九月十三晚上舉辦名月祭、十三夜會，在境內明月舍舉辦茶會。大阪天滿天神則會舉辦秋思祭，同樣也會舉辦茶會。

＝金風＝

指的是從初秋到晚秋的秋風。這是因為五行裡說秋天屬金。

＝山粧う＝

用來形容滿山的紅葉，讓山野彷彿披上了一層妝。引自北宋山水畫家郭熙（見三月〈季語〉）。

＝末枯＝

秋天即將接近尾聲，草木前端開始逐漸枯萎的景色，讓人感覺到冬天的腳步逼近。那寂寥空虛的感覺，也與茶心相通。

＝菊＝

「黃菊白菊其外の名はなくもがな嵐雪」，雖然菊花有各式各樣的顏色，但最名符其實的只有黃菊、白菊，其餘的菊花不要也罷。菊花是自古以來深受日本人喜愛的花。在中國，也有像陶淵明這樣的

禪語

◎一落葉知天下秋◎

《淮南子‧說山訓》裡的「見一葉落，而知歲之將暮；睹瓶中之冰，而知天下之寒。」意思是說看見落葉就知道一年將盡，見花瓶中結冰就知道天氣寒冷。從一點小事就能悟出萬事萬物的大道理。

由於掛軸中很多禪語都是由中國傳去，可能原本是詩詞的一部分，但日文的句型結構跟中文用法不一樣，所以有時候禪語和原詩詞會有字的順序顛倒不一情形，可是如果因地制宜有什麼不可呢？故也有「一葉落知天下秋」的說法。

日本的「一葉落」多半指的是桐葉。看到附有長葉柄的大桐葉掉落時，就能清楚感受到季節的更迭。

愛菊人。菊花高雅樣貌，不只呈現在茶器上，各式各樣的美術工藝品上也看得到它。菊蒔繪、菊花盆、菊釜、菊地紋。茶碗上有菊花天目，甚至是懷中紙的小菊。菊花可說是茶道最常見的要素，也可舉辦賞菊茶會，多加一點菊花元素的巧思。

❖ 山火口、紫式部、茅、水飲草

茶席的菓子

錦秋

和菓子用語中的「金團」，是指餡料在竹篩上用力壓輾成鬆散碎條狀，再用筷子黏到內餡外層。這種上生和果子的粗絲狀豆沙不僅外觀華麗，口感也非常特別，常見以漸層顏色表現出季節感。本月的錦秋就是用雙色如綢緞般的餡兒來表現紅葉，包覆著紅豆顆粒的內餡，取名像織錦品般美麗之秋的意思。

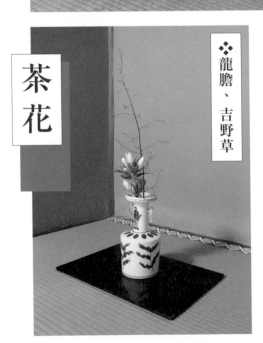

茶花

❖ 龍膽、吉野草

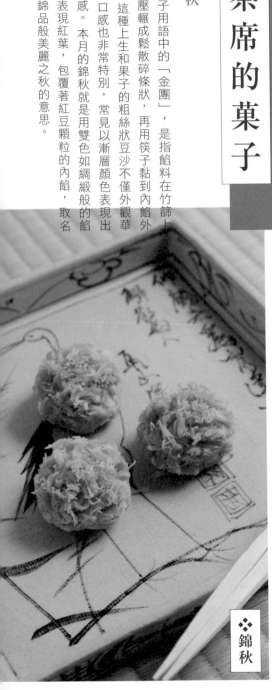

❖ 錦秋

258

道具

本月會舉行的名殘茶會，樂趣就是可以出現各式變化與大膽組合的嘗試，茶釜會選擇能相互搭配如有孔洞、補釘的時代釜、破口的古天明釜、尾垂釜等。茶碗則選用井戶、刷毛目、粉引、高麗茶碗或經過黏合有裂紋，平常無法使用的。香合為平獨樂、風雅的鎌倉雕，茶入選用丹波、備前、信樂，或是使用已老舊或半枯的竹製品，就能充分展現寂寥落寞的風情。利休曾經說過「自然的寂寥情境，勝過鑿斧過深的刻意營造」，一年當中讓人感受最深的，就屬秋天的茶會了。

與其挑選墨蹟、懷紙這些看來硬梆梆的掛軸，不如選擇更有意境的詠草、短冊、短信等。花則挑選落花、重新綻放的花朵，這些都是屬於初風爐的回憶。花器可挑選缺口的國燒，青磁、青銅反而不適合。不對稱的竹籠、葫蘆或茶人自製的竹花入，也是不錯的選擇。灰吹、箸則選擇初風爐用過後就保留至今，已經褪色的道具，而非青竹。看到本月道具出現的紅葉圖案吹寄蒔繪大棗時，可感受秋意漸濃。

五行棚

十月季節限定的五行棚，最能顯示一期一會的珍惜之情，每年此時拿出它組合時，我總邊跟它說聲：「好久不見」邊撫摸著那凹凸的線條，端詳燒杉咖啡帶黑的色澤，總呈現著憂鬱的表情，但和其他茶

道具搭配起來後，卻又那麼有令人驚艷的存在感。

玄玄齋喜好三根白竹架起兩片木板的一層棚架。使用上必須注意，三根竹節數皆不同，右側靠近客人是代表陰的二節，左側靠近水屋是代表陽的三節，在對面中央是一節。天板的木紋根部要朝向客人方向，地板的木紋根部則朝向水屋，上面放置規定的土風爐，而不放水指。

在天板（陰）、地板（陽）之間，放五行於棚內，表示自然萬象皆顯現於此，因此取名五行棚。

五行是指木（木板或柄杓）、火（炭火）、土（風爐，灰）、金（釜）、水（釜中的熱水）。天板是乾卦代表天，地板是坤卦代表地，棚中見陰陽五行，宛如一個和平宇宙，初見之時，我的心中不由得對我們的老祖宗肅然起敬，也對於日本茶道中竟保留了這麼深的中華文化感到驚訝。

這些非常細緻的決定有其必然性，也隱藏著玄玄齋的美感意識，在蕭瑟風起迎向深秋之際，靜靜地練習點前，好好享受這即將要結束的風爐季節。

更多道具小知識

◆ 本月出現了造型特別的一閑人蓋置，屬於七種蓋置（火舍、五德、三葉、一閑人、榮螺、三人形、蟹）之一。

這是有一個空閒的人攀在井緣看著井內的造型，又稱作人、惻隱。據說惻隱之名出自〈孟子‧公孫丑上〉認為若有人看到孩童要掉入井裡，都會產生惻隱之心。而在井邊有兩個人就稱為「二閑人」，沒有人的話就稱為「無閑人」，也稱「井筒」。使用時比較特別，因凸起的人形會造成妨礙，必須橫放使人形倒向一側，讓釜蓋能平穩放置。

❖ 菊溜塗盆

❖ 一閑人蓋置

❖ 紅葉茶碗

❖ 苫屋蓋置

❖ 松葉彫唐銅建水

❖ 吹寄蒔繪大棗

❖ 織部火入

❖ 雲華灰器

❖ 雁細水指

❖ 手桶備前花入

❖ 竹兔紋甑口釜

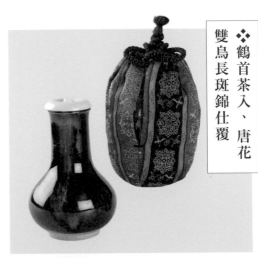

❖ 鶴首茶入、唐花
雙鳥長斑錦仕覆

❖ 大板

點前

隨著天氣轉涼，讓人感受到陣陣寒意。賓客也漸漸對「火」有所期待。「中置」的點茶方式，就是主人體貼賓客的心意下，讓賓客更靠近「火」感受暖意，設想出的道具位置改變之點前名稱。這在武家系的茶道或藪內流茶道是沒有的，是由草庵侘茶發展出的形式。在寂寥的晚秋，成就一場有餘韻能讓人低迴再三的「中置」茶會，原本就是件難度頗高的事，但至少一定要體驗一次看看。此外，為迎接即將到來的十一月，讓「火」更加靠近「地爐」，為地爐的季節提早做準備。

將風爐的位置改到道具榻榻米的中心[01]，所以叫「中置」。從原本的位置移到距離客人更近的地方，水指改擺在風爐的左方。讓賓客覺得離溫暖火源很近，離清涼水源卻很遠，比起實際的溫度，這是讓

01 一般點前風爐的中心在左邊1/4榻榻米橫寬處，中置點前風爐的中心往右移至榻榻米橫寬1/2處，離客人位置更近。

人更能感受到主人溫暖心意的設計。

「中置」有三種方式：中置小板、中置大板、五行棚。這種十月限定、即將開爐、名殘時期的點前，對火的依戀之情使火成為主角，置於中央展現極古樸原始的風情，沈浸在幽玄茶室裡靜心點前的我忽然心中一震，霎那間了解到，無一物當中的無盡，生命渺渺何須計較。

採「中置」方式時由於水指位置變窄了會讓人產生壓迫感，於是適當調整位置，也改用細水指。

仁清創作了包括高取釉、萩釉等各式細水指，長耳、管耳、笹耳的設計是其特色。為增加寂寥感，可選用高取、堂金、備前燒等，虫明燒雁畫也是這個季節常見的道具。此外，搭配信樂、朝鮮唐津等的旅枕花入增添趣味，若買瓶身較細的，也能拿來當成中置用的水指，一舉兩得呢！

搭配組合

秋意上心頭是走在前往茶會途中的感受。十月換穿了袷的雙層和服，好似又一個新的開始。人生不是單一到底，而是每個階段有所不同，對於到現在為止的有所留戀外，要積極面對新的狀態出發。

繪有葫蘆及紅色楓葉的掛軸，取名為秋興（圖1），可真是好。在待合中等候，排到第三席已是中午時分，早上出門的涼意不見了，灑進茶室的是溫暖的陽光，看到榻榻米中央矮矮胖胖風爐及釜的搭配（圖2），實在太可愛了，心想亭主的身材是否也如此這般……沒多久亭主現身了，我不禁笑

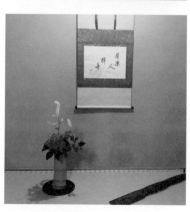

了出來，看著這個表情認真微微顫抖做著中置點前的小男生，還有些嬰兒肥，突然想到秉持著茶道不重複的原則，那麼是否也要注意人跟物之間形狀不重複呢？今天的我實在有點壞心眼，不知是否有人也是同樣想法呢？每個人從同一個茶席中，注意不同的點，感受不同的樂趣，正所謂師父領進門，修行在個人。

十一月 霜月

November

初不久便是立冬，顧名思義也就是進入了冬天的季節。從壁龕的掛物，便能感受到主人的用心，寧靜中茶釜滾沸的水聲，有如遠方劃過松林的風聲，此時喝下這一碗茶，是何等讓人感到溫暖阿。冬天真是令人難忘又愉快的季節。

月 首先是地爐的啟用。一甩先前秋天依戀不捨之情，在露地鋪上美麗的松葉，籬笆青竹上換了嶄新的蕨繩扣結，是那麼的朝氣凜凜。空氣中散發著新榻榻米的氣味，初冬的陽光穿透過重新張貼過的紙

窗，灑洩的光線溫柔又明亮。所有的一切都瀰漫著清新的氣息。特別是在舉行口切茶事（開封新茶的茶會）這等重要的茶會，儘管在緊張的氣氛當中，依舊難掩身為茶人的自豪與歡欣。

這個時期，偶爾會突然下起陣雨。此時最適合靜靜地一邊喝著茶，一邊聽著雨聲。尤其是夜晚時分落在板簷的雨滴聲，更是憑添不少茶情。

此外，在這尚未真正寒冷的好時節當中，還有不少活動，像是光悅會、宗旦忌、特別時期的賞菊、賞楓等等，這短短的一個月，茶人儘管忙碌，但心靈卻是快樂富足的。

行事

【十五日】 七五三

是屬於小孩子的節日。這天父母會帶穿著傳統服飾的小孩去參拜氏神（日本居住於同一地區居民共同祭祀的神，如台灣的土地公）感謝神明保佑，並祈求家中孩童能平安長大。為了祝賀孩子長壽也會買符合自己歲數的千歲飴來吃。

三歲：不分男女，稱之為髮置，剃髮習慣告一段落，可以開始留長。

五歲：只有男孩，稱之為袴著，開始穿著袴。

七歲：只有女孩，稱之為帶解，穿著和服時不再使用鈕扣，開始綁腰帶。

▉十九日▉ 宗旦忌

千利休的孫子，繼承利休的侘茶，將其發揚光大，奠定千家茶道基礎之人。將不審庵（表千家）傳給三男江岑、今日庵（裏千家）傳承給四男仙叟，並分別侍奉紀州德川家與加賀前田家。

此外，創立了官休庵（武者小路千家）的次男，一翁侍奉的則是高松松平家，並為千家的傳承貢獻了許多心力。宗旦的忌日為十二月十九日，享壽八十一歲。修忌提早一個月，為十一月十九日。

由裏千家主辦，來自全國各地的社中都會前來追思宗旦。與利休忌（三月二十八日）、精中・圓能・無限忌（七月五日，三位家元的忌日同時舉辦）並稱裏千家三大忌。表千家稱之為元伯忌，於十一月十八日舉行。

▉亥日▉ 慶賀亥子

源自於十月亥日亥時，吃麻糬就能除百病的中國習俗。自平安時代傳至日本，「藏人式」的文獻中，可以看到相關紀錄。這天都要吃包有紅豆餡的麻糬（亥子餅）。亥象徵多產，在農村被視為「田神」。

據說這天開爐，就不會發生火災。

268

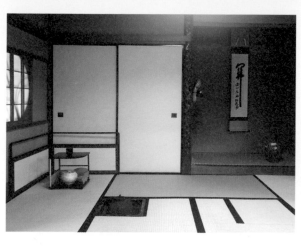

茶趣

＝ 爐開、開爐 ＝

正如利休所說的「柚の色づくを見て囲炉裏に」（看柚子的顏色變化就知道何時該使用地爐了），結束了風爐的季節，迎來十一月上旬的立冬，就要正式開爐了。

開爐可說是茶湯的正月，原本憂鬱的心情也會一掃而空，露地、席中也會進行改裝。在外露地鋪滿松葉，再循著日光擴大至內露地。籬笆、排水管都換成青竹，茶室的榻榻米跟紙窗也通通換新，爐壇也重新上漆。讓茶室內外都煥然一新後，準備慶賀的茶道具，主人親自泡濃茶，請家人或茶友一起品嘗。

＝ 口切茶事 ＝

口切如字面意思，指將茶壺封印拆開，用五月摘採完後即封存在茶壺裡面的茶葉泡製當年第一服濃茶（有時也會提早因夏切茶的方式開封），與茶人同好、家族或親友一同慶祝的活動。

口切茶事是茶家一年之初最重要的儀式。在江戶時代，每年都會將宇治

右為茶臼，左為茶篩箱

茶篩箱篩完茶後裡面的狀態

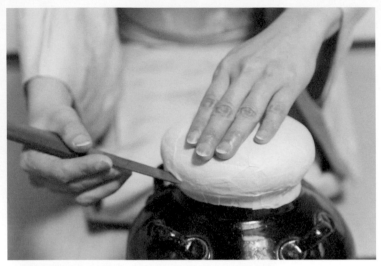

御茶入日記。記載著茶壺當中濃茶、薄茶的名稱，採摘的日期、
茶師的名字。

的新茶裝在茶壺中，由多人護送
到江戶的將軍家，稱為「茶壺道
中」，再於十一月的口切中開封。

在摘取新茶前，茶人會將茶壺
送給茶師保管，讓茶師裝入當年
度的新茶。 將五月摘下要製成濃
茶的茶葉裝入小袋後再放入茶壺
裡，將旁邊塞滿薄茶茶葉，蓋上
壺蓋封口後，最後蓋上茶師的封
印。 避免高溫曝曬，在茶師的管
理下，等待一個夏天的熟成，十
月底送到茶家開封。

茶家開爐時會先將茶壺開封一
次。 切開茶師送來的茶壺封印，
將一袋一袋的茶拿出，研磨成粉
狀再泡製濃茶。 這稱為「內口
切」，是一年一度的慶祝儀式。
之後，亭主會再次將茶壺封口。

270

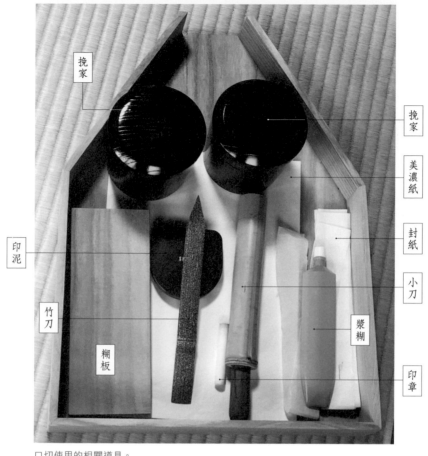

挽家

挽家

美濃紙

封紙

小刀

漿糊

印章

印泥

竹刀

糊板

口切使用的相關道具。

舉辦「口切茶事」時，就會進行第二次、第三次開封。對茶人來說，是新的一年的開始，必須在嚴肅的氣氛下進行，於是被定為正午的茶事。茶人之間都抱著這輩子一定要舉辦一次口切茶會，邀請客人來參加，或是被邀請出席的心情。

現代人一年四季都能以最美味的狀態，品嘗到最新鮮的茶。因此，茶壺變成了徒具形式的道具。但對過往的茶人而言，茶壺無疑是最重要的道具。參加口切茶事時，女性要穿紋付、男性則要穿十德等正裝，懷抱緊張心情，飲用這杯一陽來復的濃茶。

季語

≡一陽來復、陽復≡

出自於宋史律曆志：「冬至一陽交生。」、元朝侯克中〈春前一日〉詩：「歲月催人不易禁，一陽來復又成臨。」指冬至日，此時天地間陰極陽生，開始了一陽。過了冬至後，白晝會逐漸變長，太陽也回來了。正統道家講性命雙修，把握「冬至一陽生」的法則，把性跟命也就是心理生理兩者合為一體。而茶道更重視精神世界，就是心性這一面的修養。

古人認為天地間有陰陽二氣，陰氣寒而陽氣暖。每年至夏至日，陽氣盡而陰氣始生；至冬至日，則陰氣盡而陽氣開始復生。每到「一陽來復」，家家戶戶都會吃湯圓，並趁機進補一番。

≡愛日≡

冬天陽光的別名。「冬日可愛，夏日可畏」，摘錄自中國《春秋左傳》。感嘆時光飛逝的「孝子愛日」摘錄自中國《揚子法言》。意思是要我們好好把握時間善盡孝道。

≡時雨、里時雨、村時雨、初時雨、片時雨、小夜時雨≡

初冬時分，原本晴朗的天氣，突然轉陰下起雨，但下沒多久就停了。這樣的雨就稱為時雨。夜晚下的叫小夜時雨，只下在一個地方的叫片時雨。加了時雨二字，指的通常都是冬天。

坐在爐邊，聽著打在屋簷上的雨聲，令人懷念。結束茶會的回程途中，站在屋簷下等雨停，也別

272

有一番風味。

＝籬の霜＝

形容纏繞在用竹子、木柴架成的圍籬上，枯萎的葛草、蔦蘿、菊花、雜草上結成一層霜的景象，充分展現了晚秋的寂寥。

＝月の桂＝

月亮的別稱。源自於月亮上有一棵高五百丈（約一千五百公尺）桂樹的中國傳說。

禪語

＝冬嶺孤松秀＝

介紹「春水滿四澤」時提到的陶淵明作品〈四時〉裡描述冬山景色的詩句。山上的樹木因天寒地凍，樹葉都已落光，只有一棵松樹依舊長青，超然地聳立其中。

形容在靄靄白雪與死灰槁木中，呈現生意盎然樣子的經典名句。此外，這詩句也經常用來比喻不被充滿煩惱與妄想的俗世所污染，秉持菩提心（追求真理之心）的修行之人。

❖宗旦椿、榛

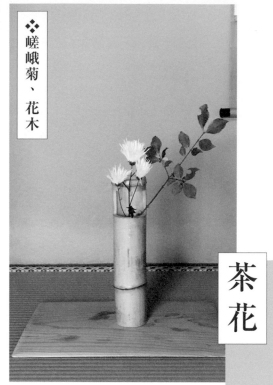

❖嵯峨菊、花木

茶花

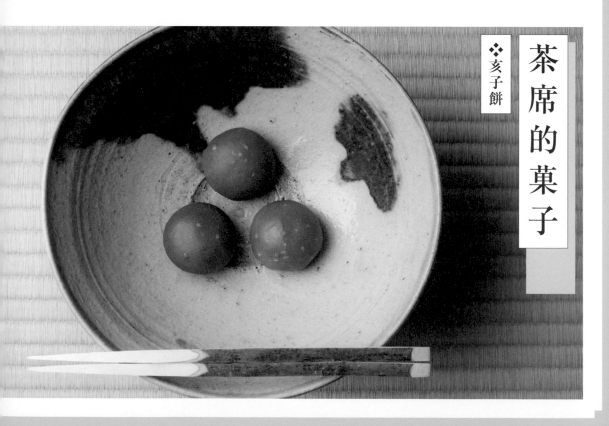

❖亥子餅

茶席的菓子

亥子餅（亥の子餅）

在古代農曆十月的第一個亥日、亥時（晚上9～11點）享用，現在是十一月限定的和菓子，有祈求無病消災、多子多孫多福氣之意。早在中國北魏賈思勰的農業鉅著《齊民要術》中就有記載「十月亥日，食餅令人無病」，在《源氏物語》中也有亥子餅登場的畫面。據說古代的亥子餅是混和了大豆、小豆、大角豆、胡麻、栗、柿、糖粉製成的，因表面灑有胡麻，近似幼野豬（いのしし）的顏色，故又稱玄豬餅。因野豬多產，故有祝賀人丁興旺之吉祥寓意。而亥在五行中屬水，可抑制火事，故在茶道中開爐用火的口切茶事時會食用。雖然外觀樸素，但若發揮一點想像力，也可以從豬毛的「顏色」去將和菓子和小豬聯想到一塊喔。

<div style="border:1px solid; display:inline-block; padding:4px;">

道具

</div>

本月的開爐或口切茶事，自古以來常見三種道具的組合──新作的葫蘆炭斗、織部的香合、伊部燒（備前燒）的水指（參考本單元照片）。與正月相同，再加入一點季節感，選擇松竹梅、鶴龜、松菊等代表喜慶的模樣，或者搭配柚、橙、柿等，黃澄澄的果實以及落葉樹等。延續上個月的風情，次頁那含有楓葉元素的雲錦大棗，若是大型茶會使用就最適合不過了。

葫蘆炭斗

秋季結出果實中，選形狀較適合放炭的，將葫蘆中間挖空，乾燥後做成的炭斗，在客人面前做炭手前使用。口切、開爐必備的茶道具，以前每年都做新的來用，代表諸事更新之意，但是近年肉的

部分很薄，很難做出適合的東西，故現在多沿用以往的。在千宗旦的門下茶人山田宗徧所著的《茶道要錄》中有提到夏天用菜籠、冬天用葫蘆，葫蘆因為屬於水份多的植物，象徵水的意義。

說到葫蘆，就會想起孫悟空的故事及中國傳說，空心的葫蘆裡面住著精靈仙人，是另一個世界。自古以來象徵吉祥物，有消災招福、生意興隆、子孫繁榮等各種寓意。日本也受此影響，戰國武將豐臣秀吉也在馬印上使用了葫蘆，而茶道也常見到巧思在其中，葫蘆題上漢詩、和歌，讓原本面無表情的炭斗洋溢着風雅之氛圍，或帶有簍空葫蘆形的煙草盆等。

❖ 備前耳付水指

❖ 高麗青磁陽刻水指

❖ 霰霰釜

❖ 紅毛莨葉水指

❖ 火焙

❖ 瓢形花入

❖ 四方手付片身替煙草盆
中村宗悅製

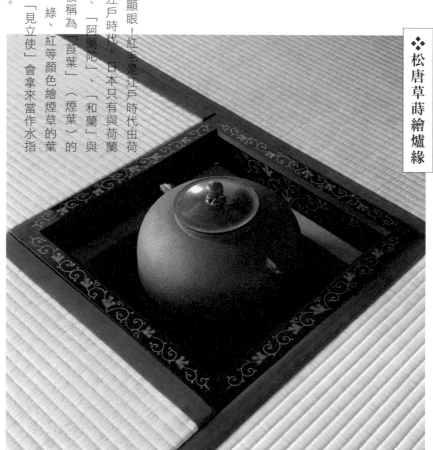

❖ 松唐草蒔繪爐緣

更多道具小知識

◆ 本月道具中，就屬紅毛莨葉水指圖案最顯眼！紅毛是江戶時代由荷蘭船舶載的陶瓷器之總稱。鎖國下的江戶時代，日本只有與荷蘭進行正式的交易，所以荷蘭的「紅毛」、「阿蘭陀」、「和蘭」與「西洋」的意思劃上等號。紅毛當中被稱為「莨葉」（煙葉）的容器，在前後面及蓋子都有以藍、黃、綠、紅等顏色繪煙草的葉紋樣及藤蔓植物、幾何形狀等。茶道中「見立使」會拿來當作水指使用，是具有現代感且西洋風的茶道具。

◆ 另外有個形狀特殊的箕干菓子器。箕是自古以來用於收割的工具，從穀物中篩選出垃圾和稻殼的竹制農具。仿照其形狀做成點心器，也是「見立使」拿來成為茶道具很好的例子。在稻子的收割和落葉較多的秋天，是最適合的器皿，放上如風吹落的果實、楓葉、松針等干菓子，就能營造出秋季風情。

278

點前

壺莊也是屬於裏千家小習事科目之一 [01]，主要在口切或開爐時把裝滿葉茶的茶壺先置於茶席當中，客人提出鑑賞茶壺的請求時，亭主及客人進行的流程與步驟。

在壺口蓋上叫口覆的布，用口緒繩繫住，放入網中綁好。茶壺為名物會放床之間正中央，也依據格調的高低，放上座或下座。茶壺也有唐物或日本國燒瀨戶、丹波、信樂，色繪則畫有可愛的圖案。

❖ 壺莊

❖ 色繪茶壺

01 小習事為茶道基礎養成課程，接待客人所應具備的各種點前的應用變化，分為「前八條」與「後八條」。如下：

〈前八條〉

- 貴人点 ・ 貴人清次 ・ 茶入莊 ・ 茶碗莊 ・ 茶杓莊 ・ 茶筅莊 ・ 長緒茶入 ・ 重茶碗

〈後八條〉

- 包帛紗 ・ 壺莊 ・ 炭所望 ・ 花所望 ・ 入子点 ・ 盆香合 ・ 軸莊 ・ 大津袋

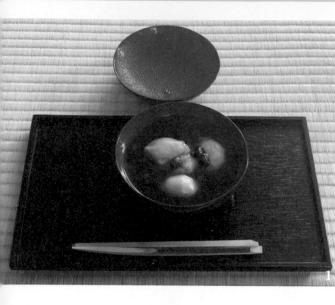

搭配組合

又來到我最愛山茶花的季節，自古亦受到日本人的喜愛，茶道中地爐的季節更是清一色茶席都看得到其身影，被稱為「茶花的女王」。豐臣秀吉也喜歡在茶道上使用茶花，可見在茶道上占據了重要的地位。日本園藝品種約有兩百種，可惜台灣地處亞熱帶少得可憐，冬天教茶道課前，總需要到處尋找她的芳蹤。

十一月因為有爐開，又有茶壺的口切，可謂雙重喜事，所以參加茶會時，亭主常會先以熱呼呼的善哉（圖1）招待客人，裡面是被認為可驅除邪氣的紅色紅豆子煮成的紅豆湯，再加上用炭火烤過的糯米餅，是很暖心又暖胃的慶賀方式。

今天的棚有別於以往常見塗漆的壽棚（圖2），材質是女桑，也就是桑樹製成，淡淡齋喜好之物，今天第一次見到才知道壽棚也有沒塗漆的，真是讀萬卷書行萬里路，也要參加上萬個茶會吧！掛軸是「開門落葉多」（圖3），最符合落葉翩翩的深秋了。

2

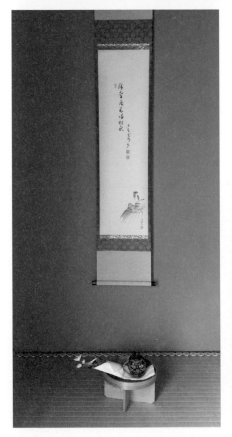

3

十二月 師走

December

光是從十二月又叫做「師走」，就可以知道這是個忙碌、比起往常都顯得匆忙的月份。正因如此，若能藉由一服茶，得到片刻清閒，可說是一大樂事。

隨著日子一天天的過去，更加深了冬天的景致。本以為耳邊傳來的是雨打在樹梢殘葉上的聲響，其實是北風劃過的呼呼聲。此時此刻會更加渴望依偎在爐火邊，充分體會冬日蟄伏的寧靜。

這個月的十三日，是開始為準備過年進入繁忙的日子。二十日左右改換成歲暮釜，接著二十五日

到月底是餅搗釜、忘年釜，除夕那天則是除夜釜，這些茶家固有的儀式，儘管令人忙碌，卻也樂趣無窮。

行事

十三日 事始

十三是陽數的吉數。帶著麻糬到主人或老師家拜訪，為今年一整年的工作做好準備。

二十二日 冬至

一年裡最短的一天。古人害怕世界因此終結，所以想出了許多消災解厄的方法。中國的天體思想，將其定為太陽運行的出發點，曆法的起點。因此，就將這天視為須謹慎行事的一天，並想辦法驅逐惡鬼。

冬至隔天就像現在的正月一樣，是撥雲見霧、值得慶賀的日子。時至今日，日本冬至這天仍有吃冬至粥、冬至南瓜、冬至蒟蒻的習俗，而在中國南方吃湯圓，北方吃餃子。據說吃七種日文尾音為ン（nn），如橘子（ミカン）、蓮藕（レンコン）的時候就能獲得幸福。另外，也有泡柚子湯沐浴的鄉土風俗。

二十三日 明仁天皇誕生日

原為國定假日。深受國民的信賴與敬愛的明仁天皇，於二〇一九年四月三十日舉行退位儀式，正式宣告平成的結束，明仁做為「和平象徵」、承先啟後的天皇身分，也在此劃下句點。五月一日「令和元年」正式揭開序幕。日本新天皇德仁和新皇后雅子，盛裝出席登基大典，新時代就此展開。

三十一日 大祓

大祓的歷史相當悠久。六月及十二月的晦日，從宮中到庶民，為了消災解厄，都會舉辦清除前半年所累積之罪行與污穢的儀式。以全新的心情，迎接新的一年……

三十一日 除夜

讓人能重新省思並好好珍惜每一年時光流轉的重要時刻。若用心準備的話，除夜茶會，將會成為聚集大量人潮，並讓來賓留下深刻印象的活動。曆手或是繪製當年生肖圖樣的香合，都能派上用場。

茶趣

歲暮的茶

在最繁忙的十二月裡，有時候會想坐下來靜靜喝杯茶。

招待對自己照顧有佳的恩人或親友，表達感謝之意，並感嘆時光飛逝的茶會，就稱為「歲暮茶」。特別指過了二十日之後就是歲暮茶。

＝＝除夜釜＝＝

做好迎新準備後，在除夕當晚仔細回顧這一年，並向送走客人後，將爐中殘火留下當成火種，蓋上助炭（防止火熄滅可通風的蓋子），開始準備迎接元水與火表達謝意所打的一服茶，就稱為除夜釜。因為當年生肖的相關道具，也是最後一次使用了。敲響除夜鐘之前，藉著這碗茶，靜靜品味一年之匆匆。

所以，要挑選充滿寂寥感與別離感的道具。

季語

旦的大福茶。這種火種沿用到下一年，正月初一打一服茶是茶家的傳統習慣。

＝＝玉の塵、玉塵、六の花、六花＝＝

雪的優雅別名，因為雪看起來就像美麗的塵埃。唐朝白居易在〈酬皇甫十早春對雪見贈〉詩裡寫到

「漠漠復雰雰，東風散玉層。」而南朝梁的何遜《七召》中也有「尋玉塵於萬里，守金灶於千年。」此喻雪的用詞，也應用在茶道當中。可見中國文化思想等影響日本甚鉅。

而六花的由來，則是因為雪的結晶形狀。

＝埋み火＝

為了保持地爐中溫度且不讓地爐裡的火種熄滅，而蓋上一層灰，視情況再將灰撥開繼續使用此火源。茶家通常會在十二月三十一日除夕茶會時，把地爐中用剩的餘火蓋上灰先進行埋火。等到元旦時再把灰撥開，添加新炭再度燃燒，茶釜中熱水沸騰後就能享用新年的第一服茶。

＝除夜の鐘＝

跨年敲鐘是中國佛教儀式，始於宋代。總共會敲一百零八下，強弱各五十四下。一百零八是將一年十二月、二十四節氣、七十二候加總的數字。一百零八也是煩惱的總數。每敲一次鐘，就代表一個個煩惱中獲得解脫。敲到最後一下時，就表示汙穢的心靈已經完全被洗滌乾淨。

＝臘月＝

舊曆十二月的別名。「臘」原本指的是中國在過完冬至後的第三個戌日舉辦的鳥獸收穫祭。禪語裡

286

有句「看看盡臘月」。

≡銀竹、垂冰≡

屋簷、岩石、樹枝上的水滴凍結而成的冰柱。順帶一提，古代夏天為了消暑，都會在室內放冰柱。

≡禪語≡

≡閑坐聽松風≡

寂靜的茶室裡，拋開一切雜念心靈澄清地坐著，閉上眼感受大自然，耳邊傳來清脆的聲響，聽到茶釜熱水滾滾的聲音，與吹拂松樹的風聲相似。茶道中便將茶釜熱水沸騰的聲音稱之為松風。如果心浮氣躁便聽不到。像這樣感受水聲的文化，是日本人特有的細膩感受。脫離日常生活踏入非日常世界，淨化現實中的污垢，也是精神修鍊及想要擁有和自然融為一體的心，是非常優美的禪語。

茶花

❖ 白玉椿、照葉

茶席的菓子

❖ 寒菊

道具

歲末時茶室可擺放吟詠一年將盡的詩歌，或是掛上「無事」、「無事是貴人」、「看看臘月盡」等一行書的掛軸。蒲團釜、霰釜等寬口的茶釜、茶碗可拿出如後頁所示的刷毛目筒茶碗開始使用，其他曆手、鹽笥，或是南蠻特有橫細紋路無上釉的建水，都是象徵年末的茶道具。馬路上滿地的銀杏飄落，此時拿出銀杏蓋置或者銀杏楓葉臼型水指（本單元有收錄），相信客人也會開心的心有同感。

姬椿

練切製和菓子。練切是指直接用豆餡去塑型的和菓子，是最簡單可挑戰的做法。

「姬椿」是山茶花的別稱，特徵是有很大的環狀的褶皺。

冬天是冬眠枯萎的季節，大部分為暗色調的點心，而山茶花種類色澤多樣，呈現出清新亮麗之感，是寒冬中珍貴的題材。

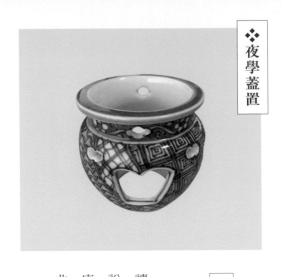

❖ 銀杏蓋置

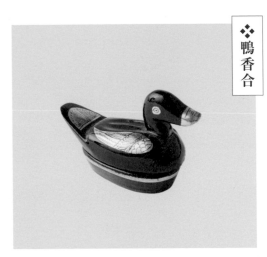

❖ 鴨香合

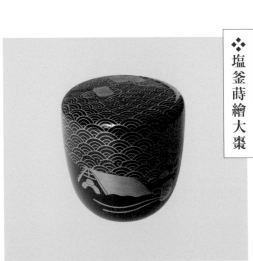

❖ 塩釜蒔繪大棗

夜學蓋置

「時秋積雨霽，新涼入郊墟。燈火稍可親，簡編可卷舒。」這首韓愈〈符讀書城南〉的詩，講的是利用漫漫長夜來念書工作的情景。夜學蓋置，據說是由古代擺在桌上照明的燈具台而來，四面開有火燈窗，也叫「燈台」。唐物的唐銅、青磁、和物等有各種材質。尺寸大一點的有青磁夜學的瓶掛。

非常適合在秋季茶會上使用，夜咄茶事也常見到。

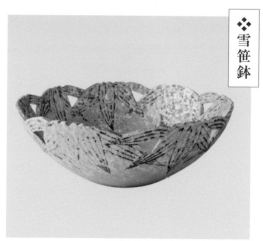

❖ 雪笹鉢

❖ 刷毛目筒茶碗

❖ 金銀葫蘆干菓子盆

❖ 聖誕茶碗

❖ 德利花入

❖ 高麗青磁雲鶴紋火入

更多道具小知識

◆本月道具中有一組金銀葫蘆干菓子盆，形狀一大一小，是跟一月介紹過的嶋台金銀茶碗同樣的概念，成雙成對屬於吉祥寓意的菓子組。通常大型茶會時，因人數眾多，菓子用一個干菓子盆放不下時，依人數會分成適當幾個盆來裝。也可「見立使」拿來當作茶會中附有點心時，點心盤之用。

◆另外有個名稱獨特的刷毛目筒茶碗令人好奇，「刷毛目」是陶瓷術語，一種日本茶碗獨特的裝飾技法，以稻草或刷毛沾取白色化妝土迅速刷上紋路，是從朝鮮李朝傳至日本的技術。中國首見《東洋見聞錄》李氏朝鮮茶碗鑒定篇，書中記載朝鮮李朝早中期產生的陶器風格，「刷毛目」為其中之一，外罩透明釉，不再施以任何鑲嵌或繪畫裝飾，呈現一種自然天成的感覺。

✤ 絞茶巾

點前

相對於洗茶巾是酷暑做的點前，絞茶巾是在地爐且極寒時期最適合的薄茶點前。

嚴寒時，茶湯最重要的是讓人感受溫暖的各項準備。除了實際要溫暖和的道具，茶室裡準備小型火盆放在客人的手邊，掀蓋能冒出大量蒸氣的廣口形茶釜，選擇口徑較窄、深底讓熱氣不易消散的筒形茶碗等，讓客人從手掌和嘴巴的接觸、眼睛和皮膚的五官也要感受到溫暖，達到款待無處不在。筒茶碗處理方法與一般的不同，茶巾取對角線兩端，對折擰乾的狀態，尖端朝向左方橫放茶碗當中。清洗茶筅時，因男女及個人手的大小不同，可自行選擇適合自己的方式，唯

1

搭配組合

從頭到尾都要使用同一種喔！

茶湯的心得之一是「夏天涼爽冬天溫暖」，是將熱度、寒冷的不愉快轉變為舒適的辦法，也是享受酷暑或寒意的秘訣之一。

這是我今年參加的最後一場茶會，剛好是農曆的冬至，難得是小春日和的好天氣。日本人人都顯得匆忙的月份，還能和有緣人同席坐下來喝杯茶，更顯珍貴的一刻。

本月在日本，餐桌上常見到南瓜，也有泡柚子湯的習俗，而台灣是過農曆，十二月最重要的是冬至，家家戶戶會團圓一起吃湯圓。所以台灣茶會或上課時，可因地制宜，在喝抹茶前先招待湯圓也是不錯的點子！

沒想到在年終竟然看到了三重棚（圖1），一直只聞其名，今日一見果然很有氣勢，難怪是利休所愛。簡單的線條當中帶有誠懇的味道，簡潔有力不拖泥帶水，感謝亭主的珍藏讓我見到本尊，又巧妙搭配了「獨坐」這掛軸（圖2），剛好薄茶席送來給我的是黑樂茶碗，厚重的感覺像黏在手上，釉藥閃

2

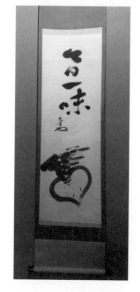

耀著光澤，皮膚觸感卻意外的粗糙，像是在摸沙子般，但茶的溫度穿透而溫暖了我的手。這些不可忽視的存在，讓今天的利休感滿分。看著手中今年最終場茶會的一服，把今年的回憶、心思全都放入這茶湯中，緩慢喝下，第一口感謝親朋好友，第二口感謝師長鄰居，第三口感謝平安健康，最後半口感謝茶道帶給我的幸福，溫潤口感真是好喝，回甘。心里雖熱血沸騰，卻用無言的方式表達了平日的感謝。

ご馳走様でした！来年もどうぞ宜しくお願いします。（承蒙大家的款待，明年也敬請多多指教！）

番外篇

聰明選購茶道具

飄洋過海
來到日本的茶道具們，
透過茶人間的流轉，
將包含中華文化的精萃、
裏千家的氣息心意、
歷史和傳統，
無形以有形的傳承下去。

茶

道在日本從播種、發展、演變至今，體現於茶道用具上，便是從「唐物」到「和物」的過程，因此可由茶道用具中窺見茶道的變化。日本歷史上茶道扮演的角色多元，既能滿足貴族階層附庸風雅的娛樂之心、也可以是寺廟修行禪茶一味的宗教情懷、更是戰國武將統治天下的重要政治工具。

鎌倉、室町時代茶道的特點，即如上述為「唐物」向「和物」的轉變。織田信長和豐臣秀吉都熱衷於茶道，對茶道具相當狂熱。織田信長透過「名物狩獵」等手段收集了大批茶道具；豐臣秀吉則是為了炫耀自己所擁有的茶道具，舉辦各種茶事。是因為信長和秀吉熱愛茶道藝術嗎？我認為倒不如說是建立政權的需求使然。通過對茶道具控制的力量，實現了其政治野心。而擔任秀吉的茶頭期間，千利休將茶道提高到了藝術的層次，他所創造的茶道具和茶道的禮法很快被人們認可，獲得了崇高的地位，得到「天下第一茶人」的美譽。不同的是，信長和秀吉蒐羅的茶道具都是「唐物」，而千利休所推崇的是他所創的「和

物」，於是茶道具有了「唐物」到「和物」的重大轉變，正是因為和政治相結合，茶道在這個時期實現了大成。雖然有種說法是「沒有束縛的藝術才是自由真實的」，從日本茶道的發展之路可看出，其本質是以茶道具為媒介，來達到和敬清寂的思想境界。

購買心態

選購練習用道具時的心境，必須秉持「和敬清寂」的茶心，別將擾亂此精神的物品帶入。道具的年代新舊、價格高低、評價好壞，並無直接關係。許多人認為茶湯中，一定要使用古老的器物，注重是哪個時代的哪位大師所作，

以及是否是哪個時代的哪位名人用過，總是把古老擺在所有事物之前，事實上這是錯誤的觀念，其實最注重的應該是清潔，千利休說：「水與湯可洗淨茶巾與茶筅，而柄杓則可以清淨內心。」

審美觀 —— 和·清·美

在日本茶道技藝中，體現的是「和清」的自然美。重視器具間整體的和諧而不求華美珍奇，提倡清貧簡樸，如黑色土風爐色彩幽暗，更顯樸素、清寂之美，也成為和風之特徵。此處的「和清」與茶道四諦中的「和敬清寂」中這二字意義相同，只是範圍不同。

「和」來自孔子的中庸思想，主張和而不同，人和睦相處，又能各自保持獨立思想和不同見解，構成和諧的社會結構。縮小至茶室中來看，空間內是由各個不同茶道具組成，均具有雜而多的不同性，但彼此間具有次序性、共生互利的關係，形成器物間和諧與平衡。進而與無形的主題契合，在此非日常的空間，以有形的道具呈現和諧的氛圍。

「清」即清潔、清淨，有時也指整齊。茶道四諦中的「清」更多的是指對靈魂的洗滌，茶人透過去除身外的污濁達到內心的清淨，是受到日本人民極大推崇的修養要素。茶道經典《南方錄》說：「茶道的目的就是要在茅舍茶室中實現清淨無垢的淨土，創造出一個理想的社會。」回到茶道具的體現，以清潔為第一優先，所有物一塵不染，連燒水用的木炭都在前一天洗去塵埃。清潔無塵更勝古物的價值。清可以是動詞，指淨化的過程，在無垢的茶室裏，無我的品一服茶，讓身心靈都得到療癒。

「美」則是見仁見智，東西方審美風格大大不同，日本自成一格，有其獨特的美學觀點。例如：

殘缺之美——面對現實生活的不完美，欣賞缺陷。追求不對稱、不平衡、不刻意。

簡約之美——大道至簡，跳脫原來框架，去蕪存菁，造型極度簡潔，簡、少而不空。

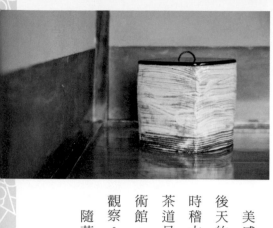

留白之美——常被視為無色，卻默默吸收著顏色。也就是道家主張的「空」，體現在茶室中，除了基本必需品外，不放置多餘物品，留白的地方，讓人們用想像力來加以補充。

自然之美——無形的無所不在，陽剛與陰柔，時間與空間，風花與雪月，有形的就地取材大自然之物。

冷枯之美——物極必反是自然，唐物象徵完美極致形象，遙不可及，於是回歸到原始

懷舊之美——經過時間歷練下的蒼老，反而令人懂得捨棄外在的一時，看見沈澱靜默的永恆。

美感除了與生俱來的能力，後天的培養也很重要，除了平時稽古聽老師說，練習時接觸茶道具以外，建議要多參觀美術館、博物館或參加茶會學習觀察。

隨著人生經歷及歲月增長，

和・清・美為前提的審美觀也是會改變的，無須拘泥或糾結於一時，給心靈留白後再慢慢填滿。

漸進式的茶道具購買原則

茶道具的發展，和各個時期的茶人有著重要的關係，所以購買茶道具前，不妨先研究茶人在茶道具發展中的作用與角色，可以更聰明購物喔！依時期不同，有不同的推薦方式，分幾個時期慢慢備齊道具即可。

第○期

聽說抹茶的益處，開始喝抹茶。超喜歡品嚐各式抹茶相關產品，並沒有學習茶道。原本有習茶，可是為中華茶藝，有喝以茶葉沖泡方式的習慣。剛喝還不太習慣，再試試。只需有茶碗根茶筅兩樣。

第一期

剛入門學習割稽古，雖然還一知半解，想在家也能

複習盆略點前及練習打茶，多喝幾次後覺得抹茶也順口。可買盆略點前組，煮水用一般茶壺即可，開始存點錢吧！

第二期

入門三個月以上，開始薄茶點前，要記熟流程的痛苦期，所以有時覺得抹茶也會苦口。其他道具再忍耐一下。

第三期

約半年後，進入濃茶點前的學習，區別薄茶及濃茶流程之不同的辛苦期，但開始回甘。上課時跪坐也漸漸習慣了起來。

第四期

時間飛逝，一年後接觸不同的道具與多樣的點前，學習變得豐富有趣。有感覺茶道帶給自己的影響，可是說不出來。濃茶還不甚習慣。買瓶掛或風爐，還

有茶入，哇！茶道一式備齊。體會到茶道改變了自己，工作上更有效率，和家人相處更和諧，朋友的感情更緊密，和老師及教室同學有機會就一起推廣茶道，覺得自己活得更有意義與價值。

第五期

兩年的累積已經有心得，並悠遊於茶道世界。濃茶也不再難喝。來加購一下釜，可注意其他道具的價格，並且有點渴望有榻榻米的房間。了解到只要心意滿點的茶，通通都好好喝。終於可以看懂森下典子的著作《日日好日：茶道教我的幸福15味》，二〇一九年電影版也上映了，來相招茶道同學們一起去看吧！

第六期

對茶會、茶事漸漸有概念，希望有機會多多有參與或實習的機會，並期待不同的時期，有不同的茶道行事跟主題。看不懂日文的我，剛好宗萱老師出版了《茶道歲時記》，可以邊學邊參考，依自己金錢能力

購買適當的道具。

第七期

抹茶是終身的伴侶，茶道是終身的修行，推廣是終身的志業。隨著稽古的累積年紀也漸長，感受凡事順其自然，凡處隨遇而安的人生哲學。愛上茶道，約定要和老師跟同學們一起打茶到老。

依對象不同需要的道具當然有別，以下是不需要有壓力的品茶、習茶之法。

給純喝茶大眾

抹茶超健康，大家都知道，我推行「一日一茶」的概念，天天以抹茶養生，讓抹茶變成我們的生活日常。在家就能輕易地打服茶慰勞自己，「有這個就足夠了！」只要有茶筅，千元有找就可以辦到的事情。

再找家中稍大的碗，直徑類似茶碗即可試試看喔！

給初學茶道者

「有這些就足夠了！」極簡的道具介紹，數千元就可以辦到的事情。

茶碗、棗、茶杓、建水絕對必備。新手不適合拿來練習的不買，例如基本形狀的道具。注意要先使用細長的筒茶碗或寬口的茶碗，也要盡量避免口徑小而不易倒水的建水。

給愛茶同好們

茶人的終極目標是舉辦針對當天的主題來挑選合適的道具，先以正式茶會為前一個階段，必須學習針對當天的主題來挑選合適的道具，那麼道具就要有多樣性。可以先以季為單位，春夏秋冬來備齊，這樣的方法有前後三個月時間可伸縮，不至於差別太大，心中壓力也不會太大。但若是練習用的話，當然就要選擇最適合當天拿來練習的道具。簡言之，就是要選擇樸實且方便好用的種類。

萬一真的有缺，不妨鼓起勇氣詢問同學或老師，我

想茶道具能互相出借幫忙，能活用增添手中之物的價值，樂於分享也是茶人之樂。

選物方法

茶筅

絕對必要的茶筅，為最低限度就能享受抹茶之樂，沒有這一樣就沒法開始。

「茶筅」的記述最早出現在一一○七年宋徽宗《大觀茶論》中，該書記載：「茶筅以觔竹老者為之。身欲厚重，筅欲疏勁（中略）筅疏勁如劍脊，則擊

宋代《茶具圖贊》中繪製的茶筅，與今日本產茶筅的形制不同

此版本《茶具圖贊》為明代《茶書》喻政本‧第四卷收錄

拂雖過而浮沫不生。」據此判斷茶筅的出現時間應該早於此時，大致出現時間為北宋中晚期。而日本文獻則是「茶筌」二字，於九五一年的書簡集《王服茶筌由來記》中出現「空也堂茶筌」等字，是指洛陽極樂院空也堂的僧人所使用的茶筌，從型態來看可以判定是茶筌的一種。可惜大觀茶論只有文字，是否為茶筅還是不清楚。直到一二六九年南宋末年審安老人的《茶具圖贊》，是中國第一部茶具圖譜。用單線勾勒出十二件宋代主要茶具的模樣，不以器物原名而均以「官職」來稱呼，並稱茶具十二先生，各有姓名字號，茶趣橫生令人莞爾。每幅圖附有一贊，隱喻茶具的功

現代復刻版

用與特點。其中「竺副帥」即為茶筅，為扁平分須形制，與其他圖像資料中造型一致，至此確認茶筅的原型大約如此。至一六一二年明代喻政在福建撰編《茶書》時，將《茶具圖贊》收入為第四卷。

宋元期間有不少專詠茶筅的詩詞，如劉過《好事近・詠茶筅》：「滾到浪花深處，起一窩香雪。」

釋德洪《空印以新茶見餉》「要看雪乳急停筅，旋碾玉塵深注湯。」元謝宗元《茶筅》：「此君一節瑩無瑕，夜聽松聲漱玉華。」上述詩文訴說著茶筅獨特的風華，點茶擊拂出的白色湯花如此無瑕，令人心動。自從知道了這些歷史典故，體會到茶學意境之美，打茶已不再是打茶，讓我點茶這個動作也文雅了起來，腦中浮現這些字字句句，用心去體會揣摩那種朦朧的感覺，不再停留在用唸力使之起泡的境界。

原來自己一直以來打的茶就是「浮沫不生」，以前的我無意識的只憑直覺認為這樣打出的狀態比較漂亮，教學生指導手腕要放輕鬆，不可使力的技巧，茶筅以直立方式前後直線快速攪拌，且茶筅必須碰觸到茶碗邊緣處，才有足夠撞擊力道使之起泡，穗先部分則是輕觸碗底掃過的感覺。剛開始當然以起泡為優先，當泡沫豐富到某程度後，速度則逐漸變為緩慢，如同火車即將近站，司機會逐漸增加踩剎車的力道，以和緩的方式停妥，車上的乘客感覺舒服的到站。茶筅變慢

後依舊維持前後來回的動作，穗先部分邊抬高至茶湯表面，大朵泡泡們因頂端細竹接觸而破掉，接著再以輕撫的方式將中型泡泡打掉，最後留下非常綿密且細緻的泡泡，而這些茶沫與茶湯緊密相結合，如此貼切當然浮沫不生。因而了解到自己對茶道的認知，提升到另一個境界，無為而為自然為之，我想可以領到茶道的高中畢業證書了吧！

回到茶筅的選擇要項：一、穗數的選擇 二、用途的選擇三、材質的選擇 四、流派的選擇。茶筅的前端叫「穗先」，指剖成細絲朝內彎曲成掃帚狀這部分，其細竹數量叫「穗數」，常見有四種：常穗（六十四根）、數穗（七十二根）、八十本立（八十根）、百本立（九十六根）。薄茶要選擇穗數多的，而濃茶則選擇少的，而數穗的七十二根屬於基本款，適合初學者。

看似不常見的茶筅，其實現在都很容易買到。網路購物外，日幣百圓均一店、無印良品等也可輕鬆入手。但是請大家一定要注意食安問題，切莫只追求便宜，因為我曾經有過非常嚇人的經驗。

有一次我出稽古（老師非在自己成立的教室，而是外出教課）時，經營茶室的一位老闆娘從某購物網買了給學生上課使用的茶筅，價格相當便宜。貨到開箱後，我說先泡水一天，可將下方的黏著劑脫落，穗先原本捲成小圈的狀態，因泡軟會打開變成漂亮圓弧狀，明天上課使用剛剛好。隔天學生要拿來用，叫了一聲老師！咦？怎麼沒改變多少，我覺得有些尷尬，好像自己不夠瞭解道具，只好說那～我們再泡一天吧！可能此師傅比較用心，塑型劑可能上多了些。也默默反省自己，要再多學習才是。結果，第三天學生開心地準備用新茶筅來打泡沫時，我又被呼喚了，老闆娘也趕緊湊過來看。一看怎麼形狀始終如一？我還在思考究竟怎麼回事，突然間有學生大笑出來，邊笑邊指著說：「這是山寨版啦～」。原來如此，它根本就是假的！只剩老闆娘笑不出來，（偷偷告訴大家）因為她買了十枝～

談笑當中，真心請大家不可輕忽這個事情。雖偽物

難以分辨，但稍加注意幾個地方，儘量避免吧！一、色澤：偽造最多的是白竹，見過茶道同門買來的韓國製，因為韓竹是偏米色，就用漂白劑漂白成近白色，水槽實驗可是連金魚都會死翹翹的危險程度。二、穗的內側：未用過的新品拿起來朝著燈光看穗的內側，如果有黏黏絨毛狀的可能也是假的，真正日本傳統的做工不會如此。三、穗先樣態：新品使用前及泡水使用後，仔細比較有沒有變化，這個是最簡單能夠辨別的方法。

掛軸

將稽古茶室視為道場，打造當時應有氛圍的感覺，能體現禪道的一行詩，確是最好的選擇。不過，也無須拘泥於禪語，詞藻優美的詩歌，也能營造出清澈的氣氛。太過古老或無法辨讀的詩詞，接受度不高，若非作者特殊則避免購買。若是漢文書簡，可不論內容，只要作者為對茶道有所貢獻之人，也可懸掛於茶室。此外，若是平常上課練習，舉辦實習茶會時，寄付會比本席更適合擺設能充分展現季節感的繪畫作

品。這理論也同樣適用於其它道具。

茶碗

選擇方法有五：圖案、造型、素材、形狀、大小。先買基本的薄茶用、之後再濃茶，兩種都有較好。有些同學會問說拿家裡吃飯用稍大的可以嗎？我不會說不行，畢竟剛有接觸抹茶的機會、試著了解茶道的機緣，實屬難得，所以只要能打出茶沫的碗，可以不用介意。但我也會說，等你真的喜歡確定學習下去，那麼買個正式薄茶碗，讓自己打來更有感覺吧！薄茶碗大小與形狀都以基本款為先，圖案一年四季通用者。濃茶則建議樂茶碗為第一選擇。進而了解其類別、特徵，再買還沒有的國燒、唐物、當年生肖等等，而歷史有名或有典故的，有仿製品的話最好，就不用花昂貴的金錢，也能在平日練習就可使用。不同茶碗特徵不同，裝水量多寡、茶碗使用手勢，打茶觸感也不同，了解再加以練習，自然牢記心中。在練習點前到某種程度後，老師就會教一些較為特殊的茶碗用法。學習面對各種狀況、季節來應用，從老師的道具中參考，自己最喜歡的先買，再買不同型的平茶碗、馬上盃等，各式茶碗漸漸豐富了，生活也豐富了。

平時上課練習的兩大重點，一個是在老師不提示下牢記手順，一個則是泡出好喝的茶。即便「點前」背得很熟，實際需要手感練習，避免泡出來的茶太濃、太淡、太燙、太涼或過於大小杯都不行，但是茶粉結塊應該是亭主最糗的事，可別壞心眼喝到還故意說出來喔！還是利用老師教室的各式茶碗多練習吧！

各式茶道具裡，最值得研究的是茶碗。即便是練習用，也應該請教老師或前輩「這是什麼窯燒」、「傳統圖案名稱和意義」等問題，是了解箇中樂趣的捷徑。

棗

亦稱薄茶器，因形狀、大小五花八門，請買基本款的利休形中棗，初練習時要盡量挑選用起來順手的。

若為蒔繪就必須留意棗蓋與棗身的圖案是否一致。

話說，教室難得有男學生，萬紅叢中一點綠的這根草，大家都非常「照顧」他，他也很爭氣的努力學習，總不畏困難喜歡挑戰，這種個性跟他的老師超像的，自然要好好培養。

這天他看到老師為了此書準備拍照而從櫃子拿出的一堆東西，哇！老師！老師！原來教室還有這麼多寶貝都沒見過耶！老師苦笑回答，對啊！我的嫁妝都在這兒啦！

「老師您真是好棒棒！為茶道無限付出實在太偉大了，請接受弟子一拜！」學姊出聲了，走走走！趕快進茶室上課了！元老級的學生好心為老師解圍，大家很習慣狗腿草，彼此有默契互看笑笑，一切瞭然於心。

不一會兒，小草手中慎重的捧著個東西進來，帶著天真無邪的笑容問，老師，這個是什麼啊？這是「老松」，棗的一種。那～正好您拿出來，今天我可以用這個做點前嗎？老師早知道你想這麼說，當然可以啊！

どうぞ！

小草超興奮的像是小朋友拿到一個新玩具般，點前

超完美、順利地要來到舀茶抹入碗，溫文儒雅且口齒清晰請主客用菓子，依著老師說的邊照做，拿起老松放左手掌上，帥氣地掀開右半圓的蓋子，說時遲那持快，在搞不清楚怎麼一回事，啪噠！老松先生如跳水般頭朝下完美落地，只見榻榻米上綠意盎然一片，旁邊駐立著一尊瞬間變臉的銅像～靜～同學眼神怎麼都朝向我來，好像身為老師的我該說些什麼才是，嗯～

剛好教室很久沒發生，沒機會教緊急狀況如何處理，小草真有心製造機會，大家去幫忙找出塵封已久的鹽巴及可愛掃把畚箕組，乾布、濕布各一條，快！

我想今天對小草來說，真是永難忘懷的一天。

老松

茶杓

雖然說只是舀抹茶的小道具，用一般湯匙也行，但因為不貴且也入門了，建議買支最簡單的。挑選茶杓時，必須考量到與茶入或茶碗的搭配。雖然它不像其它道具那麼注重年份。只要選擇亭主喜歡的茶杓，季節語並讓賓客感受到的話，更能大大炒熱茶席氣氛，但若使用的茶入很有歷史，茶杓也盡量選擇年代差不多的會更好。

建水

倒廢水之用，雖也可用大的湯碗代替，但幾百塊就有，挑個有型的就可下手！唐銅屬於格調高，還有陶瓷、銅製品的砂張等，而原木材質要聰明選擇點前時機，若是用茶碗莊 01 最好不過了，表示是有經驗及程度的亭主。

釜

盡量挑選方便汲水、容量較大、釜口也較大的種

類。釜口有不同型態、釜蓋也有不同的把手，因而點前手順就略有不同，建議地爐及風爐用的茶釜可買不一樣的，可有多種練習機會。

棚

練習時，可根據「點前」的內容需準備不同型式練習。不過，也無需準備過於特殊的。棚是佔空間的道具，建議彼此間買不同款，可以互通有無，無私奉獻之心是茶道中最美的風景。

茶入

因必須重覆多次套上、脫下仕覆（包覆茶入的袋子）的動作，若準備的茶入歷史較悠久，用的是較好的仕覆，就必須更換為練習用的，有重要場合才拿

308

出。此外，若開口特小或是底部不平、不易擺放在榻榻米上的，都不是理想的練習道具。大小也要適中，太大太小都會讓人較難熟記茶量，用起來也不順手。也要注意茶入的象牙蓋是否容易擺放茶杓，再進行選購。

蓋置

地爐、風爐的竹製及棚用的陶瓷蓋置皆必備。不易放釜蓋、會歪斜的不要選，但太密合的也不好，尤其地爐的蓋置選擇，敬請非常小心它平面狀況，這可真的要苦口婆心地告訴大家。

地爐用的竹蓋置因為平面面積較大，常會因水蒸氣而黏住釜蓋，亭主若太急於將釜蓋從蓋置上拿起，蓋置可能會黏在釜蓋上甚至掉進茶釜的熱水裡，亭主只好苦笑邊撈金魚，但這還是較好的。還有恰好滾入地爐小縫隙而掉落灰中，真是可以去買樂透了！

炭斗

練習用避免買形狀奇特，盡可能選擇一般規格的道具。練習時的大原則就是要在適當時機順利生火，除了牢記順序添炭外，也必須留意炭火狀況隨時添減。正式場合亭主準備妥當，則依既定加炭數量規矩行事，所以首購炭斗大小要注意，最好是冬大夏小木炭固定種類皆能放入才好。

香合

練習時，實用性大於裝飾性，因此必須挑選使用方便者。也有格調的真行草之分別，但不似其他那麼重視，因為現代社會真用木炭做點前的教室，已逐漸減少了，裝飾性居多。但如真有機會做炭手前時還是要以點前的等級來慎選。

01 茶碗莊是點前的一種，屬於小習前八條之一，只有濃茶。當有特殊紀念性質的茶碗，值得被介紹給客人知道，亭主會選擇此種方式的點前，用這個碗打茶給客人品嚐，此流程當中特別之處，是茶碗不會直接放在榻榻米上，而下面會墊著古帛紗，藉以凸顯它的珍貴。而在流程當中，會有倒廢水入建水的時候，那麼選擇木質的建水以減少萬一碰撞也較不會損壞的可能性，是對這個茶碗的珍惜之情。而客人一看到木質建水的出現，也可以感受亭主分享此茶碗，無限款待的心意。

懷石道具

從膳、椀、飯器、盆等塗物類到向付（裝生魚片的器皿）、德利（日本酒瓶）、盃（日本酒杯）等必備道具，一套都必須準備充足。因缺了某樣道具，而必須去某道手續的話，實際參與茶會時就會不得要領，無法好好品嚐料理。雖然必須準備各式各樣的道具，但針對個別項目還是先要有深入的了解。

選購茶道具的注意事項

介紹了上述的選擇方法，但實際準備時會出現種種制約條件。不單是金錢問題，要讓道具適材適所，有時苦尋不著，又或者是因為真假問題，而遲遲無法出手。這些都是實際會面臨到的問題。

因此，在此彙整了準備時的相關要領。

一、思考哪些是必要的。除了老師上課常用的可做為參考，當然還有個人的偏愛因素，但為避免太主

觀，以裏千家歷代家元喜好為選擇的標準之一，也可以增加收藏的多元性。每當客人進行道具拜見後，身為亭主再介紹某道具時，若前面多說句，這是第○代○○齋所鍾愛的○○○，聽見客人發出讚嘆聲時，頓時感覺自己的收藏，似乎多了名人加持，這也是亭主小小的得意感呢！

二、請教值得信賴的諮詢對象。在自己的老師、前輩、朋友、茶道同門裡，尋找可信任的對象。自己得到幫助，將來亦成為前輩，也熱心予以建議，將心比心，大家同樣這麼一路走來，以茶會友以茶交心。

三、尋找值得信任的店家。最重要的就是要有清楚標價。沒有的話，價格可能會因人而異。同一件物品卻有很大的價差，就不太好了。此外，若用不到想處理掉時，也要找能以公道合理的價格收購的店家。

310

時代物花入

折扣太多的店家，也不是很理想。太常殺價的話，反而會太過相信自己的眼光，因而買到瑕疵品。反過來說，殺價殺太狠也不是件好事。

四、不要買便宜骨董。喜歡骨董的話，應該都會遇到有人介紹價格沒那麼高的骨董，但這絕非好事。

要記得便宜沒好貨，日本有句俗話說「這世上沒有所謂的便宜貨跟鬼怪」。就結論來說，選擇單價較貴的好東西，才是最聰明的買法。而有些骨董早已不知作者或來歷，可是就藝術品鑑賞還是值得被尊重，這時會稱「時代物」。

五、清楚了解道具的本質。根據自己閱讀過的書籍，以及所見所聞吸收到的知識來挑選是第一條件。若學識不足的話，可請教賣家或可用公正的第三方角度來分析的專家。最重要的就是購入後能獲得大家的認可。有個方向提供，道具和歷史人物的關聯性，也可發掘其本質，有助於增強挑選能力。

六、挑選看起來充滿生氣的道具。何謂充滿生氣呢？就掛物來說，就是本紙不能有任何髒汙。本紙與外框必須相互調和，沒有任何入墨、加筆、洗（將本紙的汙垢清洗乾淨，俗稱過水）等的痕跡。若是器具的話，本體與外盒的調和程度、外盒・包巾的狀態、本體的清潔度、外盒題字內容等，必須從各式觀點來觀察。沒有存疑、汙點，就可說充滿生氣。

七、附屬品也是參考指標。箱書（外盒題字）、落款也是值得重視的地方。大部分情況都是若本體好的話，其他的水準就不會太差，箱書也相當美輪美

臭。絕對不是因為舶來品、箱書的水準高，道具才有其價值。而是道具的內容搭配上各式各樣的附屬品，才會增值的空間。

八、日本傳統紋樣的認識。鑑賞。茶碗選擇自己要用且符合茶會主題或季節的道具時，花紋扮演極為重要的角色。換句話說，喜慶、佛事、四季、干支等等的條件，都可成為選擇時的基準。只要道具對

了，就能炒熱茶會的氣氛。

九、注意網路拍賣的陷阱。網路上購買前請先多發問，常見到很多人亂買或買錯，老闆會賣也不一定懂茶道，別一味聽信一方掛的保證。我也有購買網路拍賣二手道具的經驗，原本價位真是超值，但競標下來反而貴了，卻又心有不甘畢竟關注下手那麼久，最後結局要不飲恨就是後悔。聽說有的賣家會以多個不同帳號參與競標，以抬高商品價位，經營拍賣真是良心事業，大家可多留意店家評價，但網路虛實難辨，也僅止於參考。

十、正確積極的人生觀。人心本善，雖然也會被騙，我依然相信。每個人有多少財庫命中注定，以不正當的手段得到的不義之財，最後也留不下來，也許僥倖這輩子逃過了，但下輩子要「倍返し」（當年超夯日劇當中經典台詞「加倍奉還」）。所以要做好事，賺理所當然要賺的，要存好心，得饒人處且

312

饒人，要結善緣，下輩子碰面也兩不相欠。人來時乾乾淨淨，走時也清清楚楚。說這些不是迷信，而是對人及未知世界的尊重之心，「逢人話天命，自重如千鈞」，是從小我阿嬤教的家訓。

茶道具種類繁多，包含掛軸、花入、各式點前道具、懷石用具與露地用具。又要分成地爐與風爐兩個季節，通通備齊並不容易。此外，要巧妙使用這些茶道具來做點前，必須經過多年的練習與相關知識。

換句話說，準備茶道具，不只是購買並擁有這些道具，而是要有自己的技巧、立場，並依預算來準備才是根本之道。

以點前的基本「平點前」為考量，先備齊薄茶用具裡地爐、風爐這類跟季節有關的道具。接著再準備濃茶用具裡地爐、風爐的道具。一定要先看看自己的口袋有多深，千萬別勉強，細水長流才是王道。

兩岸茶名店、藝術家、茶道教室

除了日本外，在台灣及中國也有不少京都抹茶店家家，族繁不及備戰，本次介紹的茶名店老闆有幾個共通點：一、帥氣有型且心思細膩、觀察入微。二、是裏千家茶道的入門弟子，皆長期學習及修煉茶道，拿到執照後，加以思考創新，發揮茶道所謂「守破離」精神，販賣與抹茶相關各式各樣的茶飲及茶點，精緻又好吃。

茶名店

平安京茶事

讓人沈醉祭典盛事般的京都味

有著一整面白色外牆的平安京茶事，是販售抹茶類甜點和飲品，如抹茶蛋糕捲、抹茶冰淇淋、抹拿鐵等的日式茶屋。古意盎然的外觀，悠然自在的座落在師大路上，撥開門口的布幕，躍然於眼前的是讓人宛如身在日本的日式庭園造景。店名的「平安京」是京都的古名，「茶事」則泛

指所有與茶相關的活動。

從幼稚園到高中都讀美術班，大學也是應用美術系畢業的老闆蘇崇文，有二十年金融業資歷，在某趟日本京都出差行中，讓他深受日本茶道文化吸引，於是開始想了解茶道，而進入裏千家關宗貴教授的門下學習，因此有幸認識這位同樣熱愛抹茶的同門。他親自到京都研習茶道知識與抹茶甜點製作，每月往返台北和京都上課。因為沒有烘焙背景，學起來相當辛苦，加上語言代溝，光一個看似簡單的蛋糕捲，就學了半年時間。但也因下過苦工，堅持使用來自京都宇治第一品牌的頂級抹茶粉，且依據國人的口味減糖減油，又用心布置環境，採用日本大正年代的「和洋式建築」為空間設計概念，融合日本味與現代感，來此處吃甜點，就像參加了一場藝術盛宴呢！他們也在永康街開設了更加現代化與年輕化的新品牌 Matcha One。

地址 台北市中正區師大路165號
電話 （02）2368-2277
營業時間 12:30-21:30。

Matcha One
地址 台北市大安區永康街75巷16號
電話 （02）2351 0811
營業時間 12:30 -21:30

茶是一枝花
上海Tea Funny泡茶店本店

最早因為喜歡日本古老的茶道具而對日本茶道充滿神往，機緣巧合遇見了當時是裏千家茶道北投協會幹事長的鈴鹿宗富老師，終於得以入茶道之門的薛勇敏——即上海Tea Funny泡茶店店主。薛掌櫃每次到台灣稽古，總是借我的教室和他的老師學習，師生的認真皆令我非常感動，沒想到一開始的業餘愛好，竟會在多年後成了人生主業。他開設的第一間茶店座落於上海，與台灣永康街同名的永康路上，以可以吃掉的杯子、用咖啡機做茶、用茶道的方式演繹咖啡等古靈精怪、腦洞大開的方式讓茶呈現出與眾不同的表現形式。店堂內懸掛著鈴鹿老師於此店開業時致贈的珍品——裏千家十五代家元鵬雲齋大宗匠贈予她的扇子「和以為貴」，是鎮店之寶。

除了出奇出新、在茶、咖啡、酒之間不斷游走切換，泡茶店在產品的呈現、店內的布置也參考了傳統茶道的美學標準，桌上擺設著風爐、釜、柄杓、棗、茶碗等茶道用具，煮沸的熱水冒著熱騰騰的煙氣等著客人到來，而店內的泡友也經常會對這些古老、面熟卻又有點陌生的茶具表現出了很大的好奇心，與店家的交流之間就能獲得不少關於茶道的知識。

在永康路上擁有兩個緊挨著的門臉，門頭上畫著兩個三角形的圖案，一側是溫暖的黃色燈光，一側是醒目的天藍

色白雪皚皚的「不二山」，店內有同名甜品，熟悉茶道的朋友看到這個名字，應該自然能夠聯想到店家與茶道有些淵源吧。

地址　上海市徐匯區永康路46&48號
電話　13585886856
上海新天地分店
地址　上海市黃浦區淮海中路333號新天地廣場4樓
電話　15316695382
上海大學路分店
地址　上海市黃浦區大學路296號
電話　13361877789

藝術家

李鳳藻
書格人品共清幽

李鳳藻大師法名傳鳳，天津市人，民國十九年二月十四日生，才華洋溢、為人爽直，無論在作品聯展，個展都佳評如潮，在台灣書法藝術界是一位令人敬仰、敬重的人物。

大師曾自序：「藝術創作是心靈的表現，不受任何形式侷限，能表達自由，發揮創意，師心造化，書畫合一，啟迪智慧之窗，砥礪生命延續，日久天長，在潛移默化的筆觸薰染下，不敢妄想成名成家，只能自我期許的說，已逾古稀留下畢生的心血結晶，是我人生中最大的財富……」

中國書法飄逸古樸，字體秀美，影響整個亞州，大師妙筆一揮，吞硯吐墨，看似輕鬆地筆劃，一字一句，躍然紙上，篆、隸、楷、行、草多有涉獵，娟秀字體彷彿曼妙蝴蝶般翩翩飛舞，論及氣勢磅薄處，如千軍萬馬奔騰，靈妙之時，卻又如黃山一般的仙人奇石，雲霧繚繞，每一次欣賞李大師的書法作品，就沉浸其中，好像進入了千變萬化的茶道世界中，那一筆一畫，一勾一勒，開始於型，體會於意、感受於色，真是令人讚嘆不已。

江玗
燒油滴天目茶碗

和江玗先生結緣是在一場熱愛收藏茶道具的友人宴會上。

友人邀請重要貴客吃飯前總會播放【一代茶聖千利休】這部電影，之後邊用餐邊和大家討論著劇情，因為他對茶道充滿熱情，所以邀請我在貴賓們用餐過後進行現場茶道展演，將剛剛電影中大家似懂非懂的

感覺以真人呈現，這種驚喜就是他至上的款待之情。當翠玉的抹茶粉飄落在彷彿黑夜星空的天目茶碗中，這種東方美令打茶的我都會陶醉。

江玗成長於背山面海優美環境的純樸小鎮，從小崇尚自然喜愛與山川為伍。服役前在金山朱銘美術館擔任石雕初胚助手啟發藝術愛好。一九九八年全心創作陶藝，成立目前海內外著名的法窯。從柴燒中探索北宋天目燒法並自行設計匣缽，試圖在傳統中尋找靈感，觀察窯火中的細微變化，掌握天目變化的脈絡。無論是將無盡蒼芎盡收碗底的油滴結晶亦或滿是霞光璀璨的兔毫，江玗天目創作細膩，釉彩變化豐富，從而造就更加渾厚更有層次的茶湯。

蔡佶辰
充滿大地之氣

提柔之氣。作者提到：「它，剛好可以是茶碗，所以也就是茶碗了。就心隨意走吧！」

和江玗先生一樣，我和這位出身於陶藝家族的年輕創作

家蔡佶辰也是在上述友人的宴會結緣，他製作的溫潤茶碗充滿大地之氣。從小跟著父母在山中學習玩土、捏陶到創作，在長時期薰陶之下，僅僅高中的年紀，即獲得「全國陶藝金陶獎」的殊榮。山居歲月的生活深刻影響著蔡佶辰的創作，無論是樹幹、樹段、樹木壺，都是創作的主要靈感來源，反映出和大自然之間密不可分的情感。

近幾年，陶藝創作更趨向於不受限於作品呈現的樣式，常隨著創作的想法而有所改變，更期許在各類的陶藝創作上呈現台灣未曾發想的作品。

獲：第十三屆中國北方國際茶葉博覽交易會「茶聖獎」金獎、第十一屆海峽兩岸廈門文化產業博覽會第三屆茶席大賽入圍「茶具設計」獎。

「碗店」WAN GALLERY 趙銘
以古意做今物

得知前述介紹的Tea Funny第二家上海新天地分店開幕，剛好某次到上海時和台灣友人一同前慶賀。趙先生的作品就陳列在店的四周，遠看是那麼的寧靜，跟薛掌櫃枯山水長桌設計彼此呼應。不免好奇這是誰的作品？趙先生思想非常特別，他的「碗」是日用器最基礎的樣子，功能很多，可以喝茶、喝酒、盛飯、裝菜、盛湯，「碗店」的功能也和一隻碗一樣，既提供日常所需，又是開放的。

他向我分析了「碗」對於日本茶道而言有特殊的意義，茶碗是整個茶道當中最核心的部分之一，日本的「茶碗」生來為茶服務，不會被拿來當飯碗、菜碗使用，在碗的「階級」裡，茶碗似乎要遠遠高於日常使用的飯碗。日本有很多陶藝家一輩子甚至幾代人都只做茶碗，像京都的樂家、金澤的大樋左衛門家族，中國卻沒有專做茶碗的陶藝家。日本的茶人更願意把他們的茶道稱之為「稽古」，是遵

興陶坊 曾聰明
古樸之風令人回味

在新竹的茶會上，看到曾老師展示其作品因而認識並交流，才了解一只茶碗有著多少的真心與幸運，對年紀漸長的我來說，這種古樸之風令人回味。他年少時代愛上喝茶，鶯歌陶瓷老街、三義陶藝街都是常去尋找茶壺與茶器具的地方。師承徐興隆老師。喜愛有溫度的手感、柴燒自然的落灰、無法複製的作品。曾

循古意卻並不一味守舊。雖說中日在做「碗」的功能出發點不一樣，但在「以古意做今物」這一點上，此碗與彼碗，其內在是相同的，在最終的表現形式上可謂殊途同歸。所以，很多抹茶道茶人也會在碗店挑選到合他們心意的、充滿古意的、對味的那只「茶」碗。

兩岸茶道教室

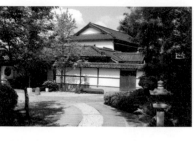

北投文物館

二〇〇二年，北投文物館與日本裏千家正教授関宗貴教授取得聯繫，開始在館內設立日本茶道北投教室，歷經十多年，學生從個位數累積成百餘人。而本館自二〇〇二年起亦陸續進行古蹟修復的工作，設計出四個茶室空間（大廣間、後茶室、書院造、陶然居），提供給茶道課程使用，並於每年舉辦數場大型茶會。二〇〇八年第十五代家元鵬雲齋、二〇一五年第十六代家元坐忘齋均曾親臨文物館，可見日本裏千家對北投協會及文物館的重視。

高齡九十歲的関宗貴教授，學茶經驗已經超過六十年，仍特地從日本橫濱來文物館進行茶道教學，盡其所能將日本最道地的茶道精神及

茶道具帶給台灣學生，誠摯歡迎愛好茶道的朋友加入，成為裏千家北投教室的一份子。

地址　臺灣臺北市北投區幽雅路32號
電話　02-2891-2318
營業時間　10:00-18:00，週一休館

仟茶院

仟茶院，都市裡的歸隱茶室，棲身於福建泉州一處百年歷史的老建築里。茶院主人蔡萬燕女士承舊啟新，在保留老建築美感的基礎上，賦予空間全新的生命力。仟茶院之日用器物，皆選自萬仟堂。萬仟堂董事長兼設計總監蔡萬涯先生，善用陶土詮釋東方美學，藉以旗下四大產品系列：茶器、花器、香器、藝術品，讓「生活四藝」復歸當代。

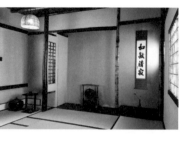

正統日本茶室

地址　福建省泉州市鯉城區源和1916創意園區M7幢
電話　0595-22238118
營業時間　09:30-22:00（週末至22:30）

318

幸福茶道學 從一方室一茶碗中，品味茶禪智慧人生

美好茶日子 從習茶道知茶禮中，打造豐富質感生活

裏千家茶道
in 台北京華教室
鄭姵萱老師規畫多元課程

包括立禮之御園棚、點茶盤課程，以現代生活桌椅方式親近茶道，不再擔心久跪健康問題。

教學可依個人需求選擇，從入門、小習、四ヶ傳～奧傳、花月。於八疊廣間、標準水屋中，讓學員潛心修習充滿魅力的傳統藝術文化。亦有和服著付師取得執照課程。

京華日本文化學苑

報名專線 02-25625135、0937-069-196（張老師）

台北市中山北路二段89號9樓之3（捷運雙連站步行三分鐘）

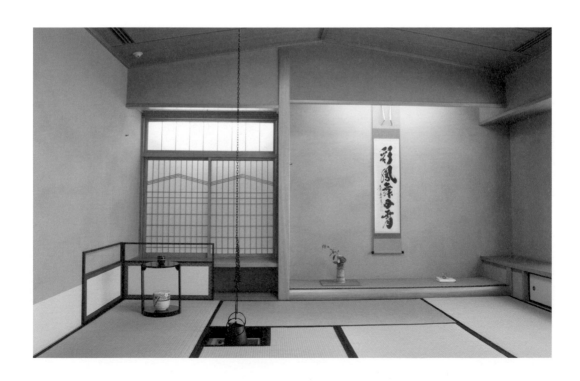

茶道歲時記：日本茶道中的季節流轉之美

作者	鄭姵萱（茶名 宗萱）
責任編輯	張芝瑜
書封設計	霧室
書封、書籍插畫	淺山設計
內頁排版	郭家振
行銷企畫	蔡函潔
模特兒	【動作示範】
	台灣：邱齊滿、張碧珠、鄭羽婷、李郁玲、黃怡瑄、陳又嘉、梁偉怡、林衛鍾、濮素梅、董玉琴、丁肇芸、町田健司
	【服裝示範】（P29）
	南京：吳雅云、朱莉、王莉、倪昂、鄒星云、王珊珊、戴慧、李佳佳
攝影	季子弘、陳逸書（栩光映動）、許朝益（查爾斯影像工作室）、張昇明（Sammy Studio）、張藝霖、傅煥智（按姓氏筆劃排序）
採訪撰文	張珮琪（第一章：〈真誠款待〉、〈茶道美學：真行草〉部分內容）
特別感謝	関宗貴教授 部份道具提供

發行人	何飛鵬
事業群總經理	李淑霞
副社長	林佳育
副主編	葉承享
出版	城邦文化事業股份有限公司　麥浩斯出版
E-mail	cs@myhomelife.com.tw
地址	104 台北市中山區民生東路二段 141 號 6 樓
電話	02-2500-7578
發行	英屬蓋曼群島商家庭傳媒股份有限公司城邦分公司
地址	104 台北市中山區民生東路二段 141 號 6 樓
讀者服務專線	0800-020-299（09:30 ～ 12:00; 13:30 ～ 17:00）
讀者服務傳真	02-2517-0999
讀者服務信箱	Email: csc@cite.com.tw
劃撥帳號	1983-3516
劃撥戶名	英屬蓋曼群島商家庭傳媒股份有限公司城邦分公司
香港發行	城邦（香港）出版集團有限公司
地址	香港灣仔駱克道 193 號東超商業中心 1 樓
電話	852-2508-6231
傳真	852-2578-9337
馬新發行	城邦（馬新）出版集團 Cite（M）Sdn. Bhd.
地址	41, Jalan Radin Anum, Bandar Baru Sri Petaling, 57000 Kuala Lumpur, Malaysia.
電話	603-90578822
傳真	603-90576622

總經銷	聯合發行股份有限公司
電話	02-29178022
傳真	02-29156275

製版印刷	凱林彩印股份有限公司
定價	新台幣 599 元／港幣 200 元
ＩＳＢＮ	978-986-408-524-8

2021 年 11 月初版 3 刷・Printed In Taiwan

國家圖書館出版品預行編目 (CIP) 資料

茶道歲時記：日本茶道中的季節流轉之美 / 鄭姵萱
作 . -- 初版 . -- 臺北市：麥浩斯出版：家庭傳媒城
邦分公司發行, 2019.09
　　面；　公分
ISBN 978-986-408-524-8(平裝)

1. 茶藝 2. 日本

974.931　　　　　　　　　　　　　　108012420